ナガオカケンメイの考え

ナガオカケンメイ

디자이너, 생각 위를 걷다
ナガオカケンメイの考え

2009년 10월 20일 초판 발행 · 2023년 5월 22일 12쇄 발행 · **지은이** 나가오카 겐메이
옮긴이 이정환 · **펴낸이** 안미르, 안마노 · **기획·진행·아트디렉션** 문지숙 · **편집** 정은주
디자인 요리후지 분페이 · **디자인 도움** 김승은 · **영업** 이선화 · **커뮤니케이션** 김세영
제작 한영문화사 · **글꼴** SM 견출고딕, SM3 중고딕, SM3 신신명조, Univers LT Std

안그라픽스
주소 10881 경기도 파주시 회동길 125-15 · **전화** 031.955.7755 · **팩스** 031.955.7744
이메일 agbook@ag.co.kr · **웹사이트** www.agbook.co.kr · **등록번호** 제2-236(1975.7.7)

ISBN 978.89.7059.422.4 (03600)

디 자 이 너
생 각 위 를
걷 다

나가오카 겐메이 지음

이정환 옮김

안그라픽스

좋은 디자인 + 회사 + 경영자

은병수 VIUM 설립자

프로젝트그룹 EUNcouncil 대표

회사부터 디자인하기.

작고 쿨한 회사, 크고 시스티매틱한 회사,

내 마음대로 할 수 있는 회사, 완전 자유로운 회사,

돈을 많이 버는 회사, 좋아하는 일만 골라 하는 회사 등.

하지만 시간이 가면서 이런 것들은 변하게 된다.

그리고 처음으로 돌아가 다시 디자인한다.

212코리아는 크고 창의적인 회사를 목표로 출발했다.

국내에서는 처음으로 산업 디자인의 뿌리를 내리기 위하여

10여 년간 목표를 향해 성공적으로 내달았다가

금융 위기 때 프로젝트 감소와 관리 소홀로 도산 직전에

이르렀다. 이후 3년간 나만의 디자인 갖기를 위하여

온 힘을 쏟아 VIUM을 출발시켰고, 당당히 국제 무대에

나가 섰다. 나아가 분야의 영역을 넘어서 총체적인 문화를

아우르는 프로젝트 회사로 이어지고 있다.

좋은 디자인회사를 위한 불패의 카드 세 가지.

모험하기. 새로움에 대한 도전과 실력 키우기.

그리고 나만의 것 만들기.

배수열　　mmmg 대표

10년 전 회사를 처음 시작할 때쯤부터 유리병을
수집하고 있다. 지금도 해외 출장을 다녀오는 여행가방에는
빈 병이 가득 담겨 있다. 세관 직원이 보기에
'뭐 하는 사람이길래 빈 유리병들을 가져올까?' 하는
의문이 들지도 모른다.
유리병과 그릇에 대한 관심은 회사를 운영하며
어떤 회사를 만들 것인가에 대한 스스로의 물음에서
시작되었다. 회사를 만드는 것은 가치를 담는 그릇을 만드는
일이라 생각했다. 무언가를 담았을 때 그것이 왜곡되지 않고
그대로 드러나는 투명한 그릇 같은 회사를 만들어 가겠다고.

올바른 생각이 담길 수 있는 투명한 회사.
좋은 디자인이 담겨 이 세상에 잘 비춰질 수 있는 회사.
항상 올바른 가치를 담고 있다가 그 가치를 이 사회와 함께
나누고 그만큼 다시 채울 수 있는 회사.

나는 좋은 디자인보다는 올바른 디자인을 추구한다.
디자인이란 분명히 남을 위한 배려이고 함께 살아가는
이 사회에 진정한 가치를 더하는 것이라고 생각한다.
사람과 사람과의 관계, 사람과 사물과의 관계,
이 사회와 나의 관계, 이 모든 관계가 진실되고
올바른 과정으로 성립된다면 올바른 디자인은
그 관계 속에서 자연스럽게 생산될 수 있을 것이다.

2002년 가을, 도쿄에서 우연히 D&DEPATMENT를
만나게 되었다. 몇 시간 동안이나 그 자리를 떠나지 못했다.
상품 하나에서부터 매장의 작은 인테리어와 점원들의
모습을 지켜보며, 일본이라는 사회가 더욱 명확하고 분명하게
디자인의 가치를 실천하고 있다는 생각에 깊이 감동했다.
그리고 언젠가 이 회사를 만든 그를 만나고 싶다고
생각했다. 나가오카 겐메이의 글은 올바른 디자인을
실천하는 근본이 되는 과정을 담고 있다. 그런 올바른
과정 속에 생산된 진정한 가치는 누군가에게 소중한 가치로
전달되며 또 다른 가치로 발전되어 올바른 가치 순환을
만들게 될 것이다.

손혜원　　크로스포인트 대표

내가 생각하는 좋은 디자인회사란
디자이너들이 가고 싶어 하는 회사다.
그 조건 세 가지를 꼽는다면,

첫째, 늘 좋은 일을 할 기회가 주어진 회사고
둘째, 배울 수 있는 선배나 선생이 있는 회사며
셋째, 연봉이 높은 회사다.

학생들이 취업의 조건을 물을 때 나는 언제나
이 세 가지를 말한다. 이 조건들에서 중요한 점은
절대 순서가 바뀌어서는 안 된다는 것이다.
아무리 좋은 선배나 스승이 있는 회사라도 그곳에서 하는
업무의 내용이 디자이너를 성장시키지 못한다면
그곳을 좋은 디자인회사라고 하기는 어렵다.
또한 아무리 연봉이 높은 회사일지라도 일을 배우고
성장할 수 있는 기회가 없다면 그 회사에서 생활하는
시간은 무의미할 수 있다.

경영자로서의 역할을 이야기하는 데도
나는 이 세 가지 조건에서 단지 관점만 바꾼다.

첫째, 직원들에게 늘 좋은 일을 제공할 수 있는 능력을
경영자가 갖추고 있어야 하고
둘째, 직원들에게 모범이 되는 태도와 실력을 갖추어야 하며
셋째, 언제나 직원들의 자존심을 세워 주고 높은 연봉을
책임질 수 있는 경영자만이 좋은 직원들과 일할 수 있다.

24년간 디자인회사를 경영하면서 만들어 온 내 철칙은,
손해 보는 듯 좀 더 일하고, 자신의 엄격한 기준을 스스로
양보하지 않으며, 클라이언트와 같은 목표를 바라보는 것이다.
나뿐 아니라 나의 직원들도 다 같이 그렇게 하는 것이다.
그리고 발전을 위한 노력도 늘 직원과 함께 공유하려고 노력한다.
좋은 디자인회사가 하루아침에 이루어질 수는 없지만,
오래 지속되었다고 모두 좋은 회사도 아닐 것이다. 기계나 조직이
해낼 수 없는, 인간만의 특권인 크리에이티비티를 고려한다면,
경영자 자신은 물론 좋은 디자이너를 위한 긴 호흡의 아낌없는
투자만이 오래 지속되는 좋은 디자인회사를 만들 수 있다.

조홍래 바이널 인터랙티브 대표이사 겸
크리에이티브 슈퍼바이저

나는 디자이너입니다

디자인. 나의 업으로 받아들인 순간, 나에게 가장 잘 맞는
옷을 입고 있다는 묘한 자신감으로 시작한 지 어느덧 십여 년이
넘어가고 있다. 의지와 열정으로 시작한 나의 브랜드가
무형 유형의 '가치'를 만들어 갈 때, 내가 나의 결과물에 먼저
확신을 가질 수 있을 때면 어김없이 그것은 결과로 이어져
고객들 또한 만족스러움을 경험한다.

참 어렵습니다

내가 만족할 수준의 결과물을 제공하기 위한 과정에
수많은 매커니즘이 숨어 있다는 것을 알았을 때 더욱 더 어렵게
느껴진다. 경영자의 입장에서, 과정을 하나의 멋진 쾌적으로
만들기 위해 숨어 있는 기능들에 '동기'를 부여하는
작업 또한 어렵다. 이 과정을 결과로 이어가는 숙명을 안고
지쳐가는 디자이너들에게 내일을 이야기해야 하는
현실의 먹먹함도 어렵다.

비전을 그려 봅니다

콘텐츠와 서비스뿐 아니라 제품, 뉴미디어, 패션, 공간으로
디지털 개념이 확장된 미디어 통합. 이를 영위하고
경영해야 하는 두 가지 입장을 가진 나는 더욱 많은 것들을
받아들일 준비를 하지 않으면 안 된다. 새롭게 알아야 하고
이해해야 할 문화와 경험들이 엄청난 속도로 우리의 머리를
짓누르기도 한다. 우리회사 모두가 디자이너이길 바란다.
모두가 머리에 그림을 그릴 수 있고 그것을 도큐먼트로,
콘티로, 그래픽과 영상으로, 그리고 글로써 표현할 수 있는
사람이길 바란다. 이 시대의 디자이너는 반짝반짝 빛나는
축복받은 존재들일 것이다.

결국은 디자인입니다

조직을 디자인하지 않고, 제품을 디자인하지 않으려고 한다.
조직의 꽃은 '팀'이다. 미디어의 통합 시대에 살고 있는 우리가
의미 있는 작업을 하기 위해서는 항상 교류해야 한다.
서로 인정하고 깎이고 합쳐지는 과정에서 응고된 결과물은
단단하다. 이를 가능하게 하기 위한 여러 기능들을 조직 안에
디자인할 필요가 있다. 우리는 감성으로 이성을 자극하는
역할을 한다. 그러나 지속가능한 크리에이티브를 만들기 위한
노력의 출발은 항상 부대끼고 있는 '관계'의 디자인에서
출발하길 바란다.

박금준 601비상 대표

나는 디자인회사를 운영하지만, 내가 경영자라는
생각을 해 본 적이 별로 없다. 무모하리만큼 여러 실험을 하고
프로젝트 완성도를 높이기 위해 과도한 애정을 쏟는다.
눈앞에 보이는 당장의 이익보다는 더 큰 생각과 새로운
제안을 택한다. 하고 싶은 작품들도 하고 싶은 전시들도
마다하지 않는다. 늘 디자인이 중심이고 숫자와 돈에
둔한 편이라 경영자로서 적합하지 않다고 말할 수도 있다.

내 원칙은 간단하다. 디자인회사의 가장 중요한 경영은
좋은 디자인을 하는 것이다.
결국은 좋은 디자인이 영업의 최일선이 되고, 디자이너의
자긍심이 되고, 디자이너 스스로의 눈높이를 높이는
기회가 된다. 좋은 가치를 만들어 내는 이 디자인의
순환에 주목해야 한다. 그래서 경영자로서 내 역할은
좋은 디자인을 만드는 것, 함께 일하는 디자이너들이
그것을 꿈꾸게 하는 것이다.

좋은 디자인이 좋은 디자인회사를 만든다.

시작하며

'센스가 있다' '멋스럽다'는 것은 유행의 최첨단을 걷는
의상을 걸치는 것이 아니다. 예를 들면, 청바지에 새로운
의상을 조합시키는 것. 그런 조합을 하려는 의식이 '멋'이며
그 조화가 균형을 잘 이룬 상태가 '센스'라는 것이
나의 생각이다.

일본은 섬나라이기 때문에 극단적인 일들이 다양하게
존재한다. 우리들만의 규칙으로 국가를 만들 수도 있고,
국외에 대한 의식도 평범하지 않다. 대륙이 연결되어 있는
나라와 달리 '안'과 '밖'이 뚜렷하게 존재한다. 외국제품이나
브랜드에 대한 이상할 정도의 동경은 세계적으로도 유명하다.

교토京都를 대표로 하는 옛 일본. 그런데 지금, 일본은 그런
'새로움'과 '변하지 않는 가치'의 조합을 이룰 수 없게 되었다.
즉, 멋이 있으면서 센스도 있는 나라가 되지 못하고 있다.
그 원인은 간단하다. 한마디로 표현하면, '글로벌화'라는
말을 잘못 받아들였기 때문이다. 세계와 공존하는 것은
소중한 것이다. 그러나 우리는 우리들의 소중한 것을 버리고
세계의 경쟁에 뛰어들었다. 어떤 것이든 마찬가지지만
역시 '협조', 즉 자신과 상대방을 모두 소중하게 여기면서
어떻게 조합하고 혼합하는가 하는 센스가 중요하다.
일본은 '자신'을 포기했다.

나는 평범한 그래픽 디자이너지만 디자인이라는 관점에서,
그런 나의 조국 '일본'에 할 수 있는 것이 무엇인지 줄곧
생각해 왔다. 그 결과, 기업으로부터 일을 받아 그 일을
처리하는 과정에 일본을 되찾을 수 있는 방법을 도입해야겠다고
생각했다. 동시에 자주적인 생활에 뿌리를 둔 활동을 해야겠다고
판단하고, 2000년 D&DEPARTMENT PROJECT를
설립했다. 최첨단에 트렌드가 있는 상품이어야만 일본을
보다 나은 방향으로 끌어가는 것이 아니라고 생활에 뿌리를 둔
사업을 통하여 각인시켜 주고 싶다고 생각하여, 카페 겸
디자인잡화점을 표면에 내세우고 활동해 오고 있다.

사람의 욕구는 '새것'에 민감하다. 따라서 생각이 없으면
자신의 고향조차도 점차 새로운 건물로 바뀌어 가기를 바라며
그것이 고향과 자신의 발전이라고 믿어 버린다. 그러나 어느 순간
고향으로 돌아갔을 때, '그래. 고향으로 돌아왔구나.' 하는
실감이 들도록 만들어 주고 자신을 재확인시켜 주는 것은,
오랜 옛날부터 존재해 온 거리의 풍경이고 예전부터 그곳에
뿌리를 두고 있는 사람들이다. 그것은 어떤 나라건
마찬가지일 것이다.

한국에는 D&DEPARTMENT가 없지만 2013년 서울 이태원에 개점
같은 문제를 같은 세대에서 해결하고 싶어 하는 사람은 틀림없이
꽤 많이 존재할 것이다. 이 책을 통하여 그런 여러분과 인연을
맺을 수 있기를 바란다. '당신다움' '일본다움' '한국다움'은
시간을 들이지 않고는 만들 수 없다. 돈을 이용해서 짧은 시간에
입수하는 것도 무리다. 그러나 잃어버리는 것은 매우 짧은 시간에
간단히 이루어진다.

'새것'에 흥미를 보이는 태도는 경제 발전에도 매우 중요한
문제다. 그러나 그 기초에는 '—다움'이나 '불변'이 갖추어져
있어야 한다. 이것은 일본뿐 아니라 전 세계 어느 나라에도
적용할 수 있다고 생각한다. 한국이 한국다울 수 있도록
여러분의 의식 안에 그런 생각의 싹이 육성되기를 기원한다.

2009년 8월
나가오카 겐메이

시골에나 있을 듯한 재활용품상점을 출발점으로 삼아
도심에 있을 듯한 디자인숍을 운영해 본다.

기업의 디자인컨설팅 일을 하면서
디자인을 좋아하는 고객을 숍에서 응대한다.
나가오카 겐메이는 그런 사람이고, 그런 일을 한다.
내가 판매한 상품을 (디자인숍) 다시 매입해야 (재활용품숍) 한다면
다시 매입할 수 없는 상품은 팔지 않게 된다.

또, 환경에 신경을 쓴다고 주장하면서 일부에서는 공해를
배출하고 있는 제조회사가 만든 멋진 디자인으로 포장한 잡화를
'친환경상품'이라는 광고의 이미지로 팔아야 할 때
상점을 운영하는 나는 무엇을 생각해야 할까.

디자이너로 일하면서 재활용품숍 주인으로서
물건을 가지러 가기도 한다. 새로운 상품을 개발하면서
리메이크 상품에도 신경을 쓴다.
디자인을 의뢰한 사람에게 디자인을 하지 않는 쪽이
바람직하다고 설득한다.
그런 디자이너로서의 나날, 웃음과 분노와 감동이 있었던
매일의 일기를 책으로 정리했다.

2000

2001

2002

2002

2003

2004

2004

06 16	269	상대방의 기대에 부응하는 것이 가장 큰 즐거움. 기대가 없는 일이라면 처음부터 받아들이지 않는 것이 서로에게 도움이 될 수도 있다.
06 17	272	비즈니스의 가장 큰 즐거움은 연구다.
07 06	278	변하지 않는 것과 변해 가는 시대. 이 두 가지의 균형을 잡는 것도 창조다.
08 24	284	직업으로서의 디자이너. 디자인 전문가로서의 디자이너.
10 28	288	자기도 모르는 사이에 죽어 있는 자신.
11 03	290	도전하지 않으면 '경험'을 얻을 수 없다.
11 10	295	스승을 발견하고 그 옆에서 체험을 쌓는 것으로 자신을 만들어 가는 방법도 있다.
11 14	300	일본의 디자이너도 이제는 올바른 것, 진실을 보고 디자인해야 한다.
11 18	306	아흔네 살의 디자이너는 말했다. 디자인을 이해하지 못하는 기업 간부의 참견이 가장 참기 힘든 고통이라고.
11 19	312	사내 디자이너도 디자이너다.
11 25	317	한 번도 본 적이 없는 획기적인 표현 방식으로 크리스마스 감각을 느끼고 싶다.
12 18	320	지금 하고 있는 일을 선택한 이유를 초심으로 돌아가 다시 한번 생각해 보자. 어쩌면 그 이유가 처음과 많이 달라졌을지도 모른다.

2005

2005

2000

頼まれないと
デザインをしない。
そんなデザイナーは
いりませんよね。

의뢰받지 않으면

디자인을 하지 않는

그런 디자이너는 필요 없다.

사람은 다른 사람으로부터 의뢰가 들어와야

비로소 행동에 나선다. 대부분의 사람이 그런 느낌,

그런 식으로 살아간다. 나는 그렇게 생각한다.

사람은 다른 사람으로부터 의뢰가 들어오지 않은

상태에서도 창작을 할 수 있어야 비로소 창조가가

될 수 있다. 업무로서 의뢰가 들어온 일을 한다면

그것은 업무일 뿐.

하지만 그것을 창조라고 착각하는 사람이 얼마나 많은가.

사람은 돈이 없고 의뢰도 들어오지 않으면 아무것도

만들려고 하지 않는 존재다. 그렇게 생각하지 않는가.

그렇기 때문에 나는 창조가를 존경한다.

현재 왕성하게 활약하고 있는 창조가를 동경하는

사람들은 자신이 그의 어떤 부분을 동경하는 것인지

정리해 볼 필요가 있다. 동경이라는 게 대부분이

유행에 좌우되는 경우가 많다. 그래도 상관없다.

그 대상이 분명하다면 그것만으로 충분하니까.

일단, 창조가가 되면 고통스런 나날이 시작된다.

늘 새로운 것, 새로운 가치관을 추구해야 한다.

표현이란 정말 어려운 일이다.

나는 그렇게 생각한다.

업무라는 영역 안에서 일을 하는 것은 당연하다.
그러나 업무라는 영역 안에서 창조를 추구하기는
정말 어렵다. 아무도 의뢰하지 않은, 돈도 받을 수 없는
자기와의 싸움이기 때문이다.

아무리 작은 일이라도 상관없다. 의뢰받지 않은 일을
시작해 보자. 처음에는 상당한 고통이 따르겠지만
나중에는 꽤 재미를 느낄 수 있을 테니까.
업무를 처리하면서 창조적인 일을 한다.
아니, 창조적인 일을 하면서 업무를 처리한다고
생각할 수도 있다. 생각은 자유니까.

디자이너의 일은 꿈이 가득했으면 한다.
의뢰를 받은 '일'이라 해도 의뢰를 한 사람의
상상을 초월하는 창조적인 결과물을 내놓아야 한다.
이런 말을 해서는 안 되겠지만, 수지가 맞지 않는
일의 대표선수는 디자이너가 아닐까.

이것이 나의 생각이다.

DATE 2000 04 07　PAGE 045

仕事は結果がすべて
という人がいるけんど、
仕事は過程がすべてのような
気がします。

일은 결과가 전부라고

말하는 사람이 있지만,

사실은 그 과정이 전부인 듯하다.

틈이 있을 때마다 '일'에 관하여 생각해 본다.

일에는 규칙이 없다. 그것이 가장 큰 고민.

그리고 일은 결과도 중요하지만 그 과정이 더욱 중요하다.

해외의 창조가들은 과정을 실로 소중히 여긴다.

사랑도 그렇다. 사랑하는 사람에게 아무리 사랑한다고

말해도 그것은 단순한 언어에 불과하다.

아름답고 화려하고 값진 선물을 해도 그것은

물건에 지나지 않는다. 사랑의 고백을 받은 사람이

정말로 원하는 것은 상대방이 자신을 생각해 주는

시간의 과정이 아닐까. 다양한 상황을 경험하고

다양한 리액션을 지켜보면서 비로소 자신을 사랑해 주는

상대방의 본심을 이해하는 것이다. 따라서 '사랑한다'는

말은 시간으로 표현할 수밖에 없다.

일도 마찬가지다.

프레젠테이션에서 아무리 "정말 멋진 일입니다."

"귀사에는 이러이러한 것들이 필요합니다." 하고

듣기에 그럴듯한 말을 늘어놓아도, 실제로

그 일을 완성해 가는 과정에서 진실이 무엇인지

정체가 드러난다.

모든 것은 '사람이 살아가는 시간의 표현'이 아닐까.
'하겠습니다' '할 수 있습니다'라는 말은 누구나
할 수 있다. 그보다 더 많은 시간을 할애하여 목표를
완수해 온 사람에게는 나름대로 후광이 존재한다.
진정한 가치는 거기에 있다.

그런데 내가 하는 일은 임기응변으로 대처하는
인스턴트 요리처럼 되어 가고 있는 것은 아닐까.
그런 생각을 하면 밤에도 잠이 오지 않는다.
대부분의 일은 임기응변으로 대처하지 않으면
수습하기 어렵고 수지도 맞지 않는다. 그러나
그렇게 일을 처리하다 보면 그런 일밖에 할 수 없는
사람으로 전락한다.
그 결과 자기가 하는 일에 불평을 늘어놓게 되는데
결국은 자기 자신에게 문제가 있다.

지금 하고 있는 일은 문제가 없을까.
다른 사람을 납득시키는 과정을 만들어 내고 있을까.
결과도 중요하지만 그 일을 진행하는 과정에서
클라이언트에게 안도감과 만족감을 안겨 줄 수 있을까.

완성된 것은 단순한 성과물에 지나지 않는다.
그 과정에서 어느 정도의 열의와 심혈을
기울였는가 하는 점이 중요하다.

나중에 돌이켜 보았을 때
스스로도 깜짝 놀랄 정도로 열의와 심혈이 깃들어 있는
그 소중한 과정을 인생에 도입하고 싶다.

一番最初に就職した
あの 時のことを
忘れないように。

처음 취직했을 때의

마음가짐을 잊지 말자.

맑게 갠 오전.

문득 하늘을 올려다보니 아주 파랗다.

눈이 부실 정도로 파란 하늘에 이끌려 10대 시절의

기억을 떠올린다. 그래픽 디자이너를 동경하여

'경력자만 채용한다'는 모집 광고에도 불구하고

무작정 입사를 한 나는 전혀 경험이 없는 초보자.

오직 상사가 디자인하는 모습을 빠짐없이

지켜볼 뿐이었다.

내가 동경했던 것은 포스터와 심벌 디자인.

그러나 내가 취업한 사무실은 부동산 카탈로그와

전단지 전문. 그래도 상관없었다.

배울 수 있다는 것만으로 충분히 만족할 수 있었으니까.

하루하루가 자극적인 나날.

일반 직장인들이라면 주변에서 흔히 볼 수 있는

일이겠지만 나로서는 모든 것이 새로운 체험이다.

정말 즐거운 나날이었다.

내가 하는 일은 사무실 안에서 디자인만 하는 것으로
끝나지 않았다. 담당하고 있던 부동산 맨션 팸플릿에
싣기 위해 실제로 현지에 나가 근처의 시설과 환경 등을
측량한다. 사진가와 함께 역 앞의 사진을 찍거나
이미지 사진을 촬영하기도 하고. 거의 매일이
외부 활동이다. 나중에는 내가 디자인한 휴대용 티슈를
역 앞에서 나누어 주는 일도 했다. 그래도 좋았다.
그리고 매일이 필사적이었다.

나에게 디자인이란, 이때부터 책상에서 완전히 벗어난
현장이라는 소비 환경에 있었다. 디자인을 하고
색깔을 교정하고 납품하는 일. 그 당시의 나에게
그것은 단순한 그래픽 디자이너의 일이 아니었다.
그런 나날들을 보냈기 때문에 디자인의 결과는
늘 하늘 아래에 있었다. 자신이 디자인한 전단을
거대한 단지의 우편함에 넣을 때에도, 역 앞에서
사진가와 촬영을 끝내고 목을 축이기 위해
콜라를 마실 때에도, 하늘은 파란색이었다.

그로부터 17년이 지난 오늘.

문득 고개를 들어 올려다본 하늘.

눈이 부시도록 파란 하늘에 예전의 기억을 떠올렸다.

그 파란 하늘은 내게 이런 말을 속삭이는 듯했다.

"너는 변하지 않았니? 나는 변하지 않았어."

디자인에 가슴 설레는 마음은 보물 같은 것.

그 설렘을 언제든지 머릿속에 떠올릴 수 있으려면

어떻게 해야 할까.

그것이 디자인 사무실을 만드는 기본이라는 생각을 한다.

계기가 있다는 것은 행복이다. 지금은 정말 익숙해진

그 사람도, 가슴 설레는 만남이라는 계기가 있었기 때문에

내 곁에 존재하는 것이다.

人の前で話すと
いうことは、
それなりの意味が
あります。

사람들 앞에서

이야기를 한다는 것은

나름대로 의미가 있다.

피아필름페스티벌PFF 사무국이라는 곳에서 연락이 왔다.
페스티벌 내부의 토크쇼에 출연을 해달라는 의뢰였다.
내가 기획한 '모션 그래픽스' 전람회가 가까워지면
이런 식으로 사람들 앞에서 내 생각을 이야기할
기회가 많아진다. 나는 그때마다 생각한다.
'내가 말하는 것으로 무엇을 할 수 있을까?'
다른 사람들도 무대에 서게 되는 경우가 간혹
있을 것이다. 파티에서의 인사말일 경우도 있고
무엇인가를 대표하여 연설을 하는 경우도 있다.
그럴 때 아무리 숨기려 해도 '자신의 본래 모습'이
드러난다.

나는 원고를 미리 준비하지 않기 때문에 평소에
생각하는 것, 그 생각의 강도 등이 더욱 자연스럽게
이야기 속에 드러난다.
원고를 미리 준비하지 않아도, 감정이 고조된
상태에서도 자연스럽게 이야기를 할 수 있는 방법은
평소에 생각하는 것, 그 생각의 강도를 있는 그대로
표현하는 데에 집중하는 것이다.

돈을 지불하고 다른 사람의 이야기를 듣는다.
반대 입장에 선 지금, 그 가치에 관하여 진지하게
생각해 본다. 일본인에게는 꿈이 없다는 느낌이 든다.
단상에 올라가면 그런 사실이 드러나 버린다.
유명한 조형작가도 그 사람 자체에는 아무런
의미가 없는 듯하다.

존재하는 것은 작풍이 강한 개성뿐.
그런 저명인사가 일본에는 너무 많다.

유명해져서 약간 높은 위치에서 의견을 말할 수 있는
입장이 되었을 때, 그 사람의 존재 의의는 무엇인지
평가를 받게 된다. 돈을 많이 벌고 세금을 많이
납부하는 것만으로 저명인사라고 부를 수는 없다.
그 입장에 섰을 때, 무엇을 가지고 있는지
사람들에게 보여 줄 수 있어야 한다.

DATE 2000 06 12　PAGE 055

DATE 2000 06 12 PAGE 056

우리는 눈에 보이지 않는 배낭을 짊어지고 있다.
거기에는 '약간 높은 위치'에 섰을 때, 반드시 모든
사람에게 들려주고 싶은 내용들이 채워져 있어야 한다.
할리우드의 배우니 미국의 연예인 등 유명해지면
자신의 명성을 이용하여 봉사 활동을 시작하는
사람들이 많다. 그것이 설사 유명세를 유지하기 위한
행동의 일부라 해도 어쨌든 멋진 일이다.
그런 사람들은 무명 시절부터 줄곧 짊어지고 있는
배낭 안에 '유명해지면 이런 제안을 하겠다'는
나름대로의 생각을 채워 두었던 사람들이다.

일본인은 단상에 섰을 때 등에 짊어지고 있는
배낭에서 무엇을 꺼낼까. 기껏해야 자신의 저서와
대표적인 디자인이 전부가 아닐까.

7월 1일. 날씨가 괜찮다면 반드시 도쿄 국제포럼을
방문해 보기 바란다.
약간 높은 단상에 올라설 수 있게 된 나는
여러분에게 꼭 들려주고 싶은 이야기가 있으니까.

2001

みんなで集まって
何々を始める。
だけど、
それが集まっただけなら
すぐに終わります。

사람들이 모여서 새로운 일을 시작한다.

하지만 그것이 단순한 모임에 지나지 않는다면

새로운 일은 곧 막을 내린다.

혼자 시작한 일.
혼자 생각한 일.

그 일을 도와주는 사람이 나타나면서 두 명.
그리고 또 사람이 늘어난다.
늘어난다기보다는 만난다는 표현이 더 어울린다.

세 명.
세 명이 모이면 할 수 있는 일이 늘어난다.
스케일이 보다 확대되면서 더 많은 인원으로.

네 명, 다섯 명.
누군가 지각을 하고, 누군가 그 점을 문제로 삼는다.
그중에는 다른 사람이야 어떻든 자기 할 일만 하면 된다고
생각하는 사람도 있다.

이름을 정하자, 목표를 분명히 설정하자.
그런 꿈들이 여기저기에서 튀어나온다.
다섯 명의 스케일을 살리기 위해 노력한다.
내가 아는 사람 중에는 친척과 가족,
여동생의 협력을 얻어 일을 하는 사람도 있다.

여섯 명, 그리고 일곱 명.
리더로 보이는 사람이 문득 이런 생각을 한다.
'단순히 사람 수만 늘어났을 뿐이지 않느냐.'
그래서 정말로 하고 싶었던 일이 무엇인지
곰곰이 생각한다.

그리고 깨닫는다.
정말로 하고 싶은 일? 그건 처음부터
존재하지 않았다는 사실을.

가공의 꿈.
가공의 질서.
가공의 규칙.
상식.

여덟 명이 되고 아홉 명이 된다.
이 상태에 이르면 하고 싶었던 꿈이 무엇인지
기억해 내려고 하기 전에 현재 해야 할 일이
너무 많아 그 일을 처리하기도 바쁘다.

열 명.

무엇인지는 몰라도 확실히 해야겠다는 느낌이 든다.

사회 보험, 임원, 급여, 상여금, 휴가, 연락, 업무 분담 등.

일이라는 게 모두가 각자의 방식대로 시작하기 마련이다.

모든 사람이 자신을 믿고, 모든 사람이 자신의 꿈과

이 집단의 꿈을 비교하기도 한다.

그리고 규모가 너무 커졌다는 데에 불만을 느낀 리더는

혼자서 처음부터 다시 시작해 보겠다는 생각을 한다.

DATE 2001 10 03 PAGE 064

スタッフ募集で
まず、やること。

集まった履歴書の
写真の目つきで

判断します。

直원 모집을 할 때 가장 먼저 해야 할 일.

이력서에 첨부되어 있는

사진 속의 눈매를 보고 판단하는 것.

여름이 되면 기억나는 일이 있듯이,
가을이 되면 그 계절에 할 수 있는 일이 있듯이,
20대에만 할 수 있는 일,
30대에만 할 수 있는 일이 있다.
하지만 이런 사실은 10여 년이 지난 후에야 깨닫는다.
따라서 나는 지금 서른여섯 살이다.
20대 중반 시절을 떠올리고 후회를 느낀다.
정확하게 말하면 후회라는 뉘앙스보다도
'이렇게 했으면 좋았을 텐데' 하는 느낌이다.

나는 주변 사람들이 잘 알고 있듯 완전연소파다.
매일 최선을 다해 나를 완전히 연소시키는 데에
얽매인다. 그리고 완전히 지친 상태에서 잠이 든다.
그것이 내 입장에서의 완전연소이고 또한
지금밖에 할 수 없는, 서른여섯 살의 내가 아니면
할 수 없는 삶의 방식이다.
스스로를 완전연소해 축 늘어진 상태에서
매일 집으로 돌아오지만, 10년 후에
마흔여섯이 되어 현재 서른여섯 살의 나에게
'그때 좀 더 노력했으면 좋았을 텐데' 하고
분명 후회 비슷한 마음이 들 것이다.

DATE 2001 10 03 PAGE 065

그래서 그런 후회를 하지 않도록 더욱 더
최선을 다해 노력한다.

이와는 다른 이야기이지만 지금 발행되고 있는
〈FROM A〉의 권두특집으로 D&DEPARTMENT에
관한 모집 공고가 내 사진과 함께 게재되었다.
잡지사의 기획 '인기 가구상점에서 일하자'와
비슷한 감각으로 모집 공고를 내자 100통 가까운
이력서가 들어왔다.
그리고 과거의 경험에 비추어 '이력서만으로는
사람을 판단할 수 없다'는 생각에 가능한
많은 사람을 만나보기로 했다.

단, 이력서만으로 6분의 1정도는 탈락을 시켰다.
이 사람들은 논외였기 때문이다. 내가 이력서를 보는
포인트는 사진 속 눈매에 긴장감이 있는가 하는 점
그리고 이력서 자체에서 신념을 느낄 수 있는가 하는 점
크게 이 두 가지다.

DATE 2001 10 03 PAGE 066

이력서의 사진이 면접의 시초라고 생각하는 사람은
거의 없다. 그러나 면접은 그런 것. 의욕이 없는 사람은
아무리 사소한 표정도 사진 속에 그대로 드러난다.
나는 우선 그것을 본다.
이것이 바로 진짜 첫인상이다. 예술가나 저명인사가
자신의 초상화에 얽매이는 이유가 여기에 있다.

그리고 신념.
의욕이 없는 이력서는 한시라도 빨리 내게서
떼어 놓고 싶다. 빈칸을 많이 채울수록 바람직하다는
이야기가 아니다. 기백이 담겨 있는가,
그렇지 않은가 하는 것은 이력서의 내용뿐 아니라
다른 부분에서도 쉽게 알 수 있다.

그리고 면접.
말을 하고 싶어지는 사람. 그런 사람을 찾는다.
태연한 표정으로 자신이 취직하고 싶은 상점에 면접 당일
처음 와 보았다고 말하는 사람은 그 시점에서 탈락이다.
그런 사람과는 함께 일할 수 없기 때문이다.
면접 결과가 나오기 전에 자신이 일하고 싶은 상점에
다시 한번 방문해 보지 않는 사람도 탈락이다.

DATE 2001 10 03 PAGE 068

가능하면 면접 전날 저녁에라도 애인과 함께 차라도
마시러 오는 사람. 그런 사람이 이상적인 인재다.
우리는 인재를 채용하는 데에 필사적이다.
모두가 회사라는 집단에 영향력을 가지고 있다.
그렇기 때문에 그 영향력이 바람직한 방향으로
행사되기를 바란다.

귀중한 서른여섯 살의 시간.
모두들 그렇겠지만 나는 필사적이다.
새로운 장소, 새로운 소비 형태, 새로운 가치관을 가진
상품 제안. 그리고 새로운 디자인을 낳는다.
나는 최선을 다해 진지한 태도로 임하고 있기 때문에
의욕이 깃들어 있지 않은 이력서나 면접 자세는
용서할 수 없다.

4

four tokyo

kenmei nagaoka
drawing and man●
d&department pr

ナガオカケンメイさ●

3年ガかりで 開発
マンジュンドウ●●と
たっぷり入れてお●
下さい。 ☺
ーペラブィス山

VENNEI NAGAOKA IDEA の●●のイフイル

1 アイディアリサーチ
2 アイディアストーリー
3 デザイン(アイディア)
4 プレゼンテーション
5 記録

2002

会社には
信号機の下で
旗を持つ
みどりのおばさんの
ような人が
必要です。

회사에는 신호등 아래에서

깃발을 흔들어 주는

녹색어머니회 같은 사람이 필요하다.

직원과의 만남은 그야말로 운명 같은 것이다.

새로운 일을 시작하려고 생각했을 때, 회사 측의 생각과 그곳에서 일하고 싶어 하는 사람의 생각이 면접이라는 과정을 통하여 어느 순간 하나로 겹쳐진다.

나는 수백 명을 면접해 보면서 한 가지 해답을 얻었다. '면접이라는 짧은 시간으로는 사람을 판단할 수 없다'는 것. 뜨거운 열정을 가지고 있는 듯이 보였던 사람이 얼마 지나지 않아 그만두는 경우도 있고, 전혀 의욕이 보이지 않았던 사람이 나중에 중요한 위치를 확립하는 경우도 있다.

즉, 경험해 보지 않고는 서로를 알 수 없다. 그런 경험을 해 보았기 때문에 면접을 '고용자 측이 우위에 있는 환경'이라고 생각하는 태도는 도저히 납득할 수 없다. '취업시켜 주기를 바라고 있다'고 생각하는 것은 고용자 쪽의 일종의 예고일 뿐, '함께 일하고 싶다'는 마음가짐을 갖추지 않으면 좋은 인재는 모이지 않는다. 만약 면접관이 잘난 척 행동한다면 이렇게 말해 주자.

"당신이 그렇게 잘났습니까?"

DATE 2002 02 21 PAGE 073

면접을 포함한 인생에서의 다양한 만남들.
자신이 만들어 놓은 장소에서 전혀 모르는 사람과
함께 시간을 보낸다. 이것은 정말 중요한 일이다.
결혼은 이보다 더욱 중요한 일이지만.
특히 아직 틀이 정립되어 있지 않은, 이른바
'경계가 분명하지 않은' 회사에서 일을 한다는 것은
고용자는 물론이고 노동자도 걱정이 많을 수밖에 없다.
우리 D&DEPARTMENT는 걱정만 가득 안고
시작한 느낌이 든다.

직장에는 반드시 도로 위의 '신호등'과 같은 존재가 있다.
이런 사람은 확고한 위치를 확립하고 전체를 파악할 줄
안다. 그러나 회사에는 그런 신호등보다 더 중요한
역할이 있다. 그런 역할을 담당하는 사람이 존재하는가,
그렇지 않은가 하는 것은 회사의 '배려'에 달린
문제라고 할 수 있다.
나는 그런 사람을 횡단보도에 신호등이 있더라도
그 아래에서 깃발을 흔들며 교통을 정리해 주는
녹색어머니회의 어머니 같은 존재라고 생각한다.
특별히 하는 일이 없는 것처럼 보이지만
무슨 일이든 하는 사람.

회사에서는 아무래도 균열이 발생할 수밖에 없다.
그럴 때에도 평범하지 않은 배려와 수단을 가지고
사무실 환경을 부드럽게 만들어 준다.
이런 사람은 면접을 통해서는 간파하기 어렵다.
일상생활에서도 이런 사람을 만난다는 것은
기적에 가까울 정도로 어려운 일이다.

회사나 상점은 '사람'으로 구성된다. 한 사람 한 사람이
빛을 발하지 않으면 회사나 상점도 빛을 발할 수 없다.
그런 '사람'들끼리 관계를 유지한다는 것은 매우 어려운
문제다. 그렇기 때문에 녹색어머니회의 어머니 같은
사람이 필요하다.

D&DEPARTMENT에는 그런 사람이 두 명 있다.
그리고 그중 한 명이 어제 사직을 했다. 몸이 좋지 않아
사직을 하게 된 그녀가 분투했던 궤적은 그녀가
사라진 오늘 이 시간부터 나를 포함한 모든 직원이
체감하게 될 것이다. 그녀가 우리에게 얼마나
필요한 존재였는지를.

DATE 2002 02 21 PAGE 075

이별을 고하면서 그녀는 이런 메일을 보내 주었다.

"저도 이제야 고객이 될 수 있군요."

그녀다운 배려가 가득 깃든 글자를 눈으로 좇으며

여러 가지 추억이 떠올랐다.

"좀 더 배려하고 신경 써 주지 못해서 정말 미안합니다.

그리고 고맙습니다. 기요모토清木 씨."

名刺をもらって

1週間後に

それを見て、

顔が浮かばなかったら

ゴミ箱に

捨てます。

명함을 받고

일주일 뒤에 그것을 보았을 때

그 사람의 얼굴이 떠오르지 않는다면

휴지통에 버린다.

사람과의 만남이 많아진 지금도 그리고 예전에도,
나는 받아든 명함 대부분을 휴지통에 버린다.
이렇게 말하면 사람들은 '예의를 모르는 사람'이라고
생각할 수도 있다. 하지만 명함을 받자마자 즉시
버린다는 의미는 아니다.
일주일 정도 지나서 다시 그 명함을 들여다보았을 때
얼굴이 도저히 떠오르지 않는 사람인 경우에만
가차없이 휴지통에 명함을 버린다는 것이다.

그 첫 번째 이유는 정리를 하기 위해서다.
또 한 가지 이유는 나 자신이 그런 존재가 되고 싶지
않다는 경계 때문이다. 기억이 나지 않는 사람의 명함을
'재산'처럼 생각하는 사람도 있다. 그 생각을 이해하지
못하는 것도 아니지만 나는 기억이 나지 않는 사람의
명함만큼 무의미한 물건은 없다고 생각한다.
근본적으로 명함은 무의미한 부분이 있다. 누군가를
만나서도 명함을 들여다보며 이야기를 하는 사람이
있는데, 현재 만나고 있는 대상은 눈앞에 있는 사람이지
명함이 아니다. 명함을 보고서야 기억을 떠올릴 수 있는
그런 사람은 되고 싶지 않다.

'그 사람에게 연락을 해야 하는데 전화번호가……'
이런 느낌으로, '사람'으로서 인식되고 싶다.

명함은 '사람'이 아니라 단순한 '종이'에 지나지 않는다.
중요한 사람일수록 명함을 가지고 다니지 않는
경우가 많고, 전화번호가 휴대전화에 입력되어 있으면
그것으로 충분하다. 그런 사람이 되고 싶다.
그래서 나는 명함을 건네는 데에 얽매이지 않는다.
그보다는 나 자신이 인상에 남을 수 있도록 노력한다.

과거와 비교하면 사람들과 만날 기회가 부쩍 증가했다.
그렇기 때문에 일주일 정도 지나면 기억에서
잊혀져 버리기 쉽다. 그 속에서도 연락이나 안내를
담당해 주는 사람들의 커뮤니케이션 센스에는
정말 감탄하지 않을 수 없다.
특히 오사카에 살고 있는 어떤 분의 다음과 같은
말에는 감동을 느끼지 않을 수 없다.

"당신은 저를 잊어버렸을지 모르지만
저는 분명하게 기억하고 있습니다."

DATE 2002 02 26　PAGE 079

できたばかりの
店や会社で
働くということは、
うまい働き方が
まだ整備されていない
という
それなりの覚悟がいる。

창업한 지 얼마 되지 않은

숍이나 회사에서 일을 하려면

일을 하는 방식이

아직 정비되지 못한 부분에 대한

각오가 필요하다.

'책임을 보람으로 연결 짓지 못하는 사람'이 너무 많다.
프리랜서가 늘어나고 있는 이유는, 한번에 큰돈을
벌겠다는 경제적 욕구 때문이 아니라 어디까지나
자신의 영역을 가지려 하기 때문이다.
그러나 요즘에는 그런 사고도 무너져 내리는 듯하다.
어떻게 무너지고 있는가 하면, 샐러리맨으로
되돌아가는 경향이 있다. 더구나 '책임'이 존재하지 않는
직장이 인기를 얻고 있다니 이해할 수 없는 일이다.
"당신에게 맡길게! 잘 처리해 봐!"라는 말을 들으면
그 말을 듣는 쪽이 오히려 더 기쁘지 않을까.
그러나 사람들은 그렇지 않은가 보다.

얼마 전에도 의욕이 넘쳤던 직원 한 명이 일주일 정도
근무하고 그만두었다. 그는 분명히 면접을 볼 때
"꼭 D&DEPARTMENT에서 일하고 싶습니다."라고
말했다. 그만둘 때 그는 전혀 다른 의미의 말을 남겼다.
"저에게는 평범한 샐러리맨으로서의 일이 더 어울리는 것
같습니다."라고.
차라리 "이런 곳에서는 일할 수 없습니다!"라고
말했다면 이해할 수 있었을 텐데…….

DATE 2002 03 15 PAGE 081

DATE 2002 03 15

PAGE 082

외자계열이건 무엇이건 기업에는 이미
'일을 하는 시스템'이 갖추어져 있다.
창업자와 그를 강력하게 지원하는 소수의 직원이
숱한 시행착오를 거쳐 아르바이트 급료에서부터
무단결근에 대한 대응, 경비, 휴가, 근무 시간,
업무 규칙에 이르기까지 아무것도 준비되어 있지 않은
상태에서 '회사'라는 존재를 만들었다.

친구들끼리 모여 시작했을 때는 사무실을 함께
찾으러 다니며 해가 저물어도 '어떤 회사로
만들 것인가' 하는 문제를 놓고 열띤 토론을 벌였다.
시간이 있을 때는 게임을 하거나 맥주를 마시면서
밤을 새울 때도 있었고 누군가가 감기에 걸리면
모두 진심으로 걱정도 해 주었다.

첫 면접.
지금까지 면접을 본 적은 있어도 직접 면접을 한 적은
없었는데, 입장이 바뀌자 이쪽이 오히려 상대방의
눈치를 보는 상황이 펼쳐졌고 그 때문에 어느 쪽이
면접을 보는 것인지 알 수 없는, '부드럽지만
묘한 분위기'가 방 안 가득 흐르기도 했다.

면접을 보는 사람의 입장에서 볼 때, 우리가 어떻게든
완성하기 위해 노력하는 사무실 자체가 '사회'였다.
그리고 면접을 하는 우리의 입장에서 볼 때,
눈앞에 있는 첫 대면의 사람은 '회사'였다.
이 사람이 '회사'를 함께 이끌어 나갈 수 있을까.
그 마음은 지금도 변함이 없다. 변한 것은
지원해 오는 사람들이다.

창업을 할 때 생각했던 것.
거기에는 역시 '좋은 회사를 만들자'는 의욕과
'사회에 어떻게 도전할 것인가' 하는 의욕이 존재했다.

예전의 록스타는 '밴드'라는 단위를 초월하여
'사회'로서의 의미도 존재했다고 생각한다.
요즘 청년들은 그런 사고를 가지고 있는 것이 아닐까.
'회사'나 '사회'를 '유니트'나 '집단'이라는 감각의
그룹 활동처럼 받아들이는 부분이 있는 것이 아닐까.
D&DEPARTMENT는 디자인 유니트가 아니라
'회사'다. 그리고 우리는 '사회'를 대상으로 일을 한다.

'즐거움이 넘치는 유니트'라고 생각했지만
책임을 져야 하는 '회사'였기 때문에 그만두었다.
그가 정말 이런 생각을 했는지는 알 수 없지만
그의 미지막 말을 떠올리면 그런 생각을
했었던 것은 아닐까 하는 느낌이 든다.

신입사원에게 기대를 하지 않는 '회사'도 '사회'도
존재하지 않는다. 창업 100년이 지난 회사라 해도
힘든 부분은 얼마든지 존재한다.
우리는 면접에 당연히 필사적으로 매달리고
거기에서 들은 말은 절대적이라고 믿는다.
앞으로도 우리는 면접을 볼 때 보여 준 당신의
의욕을 믿고 '회사'를, '사회'를 만들어 갈 것이다.

필사적으로 인재를 선발하고 함께 힘을 합쳐
사회에 대항하지 않으면 회사는 유지될 수 없다.
'평범한 샐러리맨' 따위의 일은 이 세상에 존재하지
않는다는 점을 잊지 말자.

デザイン業界の人が

集まるところだけに

出席するデザイナーなんて、

ちょっと寂しい。

디자인업계 사람들이 모이는

장소에만 참석하는

디자이너는 외롭다.

모임을 갖기로 했다.

그러자 이런 문의가 꽤 많이 들어왔다.

"전문가들이 많이 참석한다고 하던데,

저도 참석하고 싶은데 괜찮겠습니까?"

당연하다. 걱정 따위는 할 필요가 없다. 모임에 참석하는

다른 사람들 역시 모두 '인간'이니까. (웃음)

나는 술을 마시면서 '일과 관련된 이야기'를 하는

사람을 그다지 좋아하지 않는다. 물론 말은 그렇게 해도

나 역시 그런 사람 중의 하나지만. 그래서 가급적 술을

마실 때에는 회사나 일과 관련된 이야기는 하지 않으려고

노력한다. 회사를 벗어나 있는 시간에는 '인간'으로

돌아가고 싶다. 그런 바람이 있기 때문인지도 모른다.

상점의 문을 열고 영업을 시작한다는 것은

언제 어떤 시기에도 고객이 찾아올 수 있다는 뜻이다.

나의 컨디션과는 관계없이 다른 사람이 집을 찾아오는

경우가 있다. 그럴 때 같은 '일'을 한다는 공통어가

존재하지 않으면 대화가 통하지 않는다는 사실이

정말 시시하고, 인간으로서 자신의 '폭'이 매우 좁음을

절실히 느낀다.

나는 일을 사랑하는 사람을 좋아한다.
그러나 '일만 생각하는 사람'은 문제가 있다고 생각한다.
물론 나도 반성할 부분이 있다.

아무리 저명한 사람도 전문가도
일단 일에서 벗어나면 평소의 복잡한 '회사 사회' 안에서
육성된 '감각'을 가지고 심도 있는 '인간'으로
돌아올 수 있다. 대인공포증은 이 중의 어느 한쪽이
현저히 결여되어 있기 때문에 발생한다.
나도 20대 중반이었을 때 그러했다. 지금도 사람을
만나는 일에 '귀찮다'거나 '성가시다'고 느껴질 때가 있다.
최근 들어 대인공포증을 없애기 위해서는 수행이
필요하다는 생각을 해 본다.

"일이 취미입니다."
태연한 표정으로 이렇게 말해 왔지만,
'취미가 있는 사람'이나 '회사 업무' 따위는 저 멀리
던져 버리고 술잔을 기울이거나 클럽을 드나드는
사람을 진심으로 부러워했던 것도 사실이다.

일은 확실하게 처리해야 한다. 하지만 만약
"당신에게 일이 없다면 당신은 무엇이냐?"라는 질문을
받았을 때 어떻게 대답할 것인가. 단순히 ○○상사의
○○라는 사람으로만 알려져 있다가 직장을 떠나
'무색無色, '무직'을 의미'이 된다면 외롭지 않을까.
그래서 나는 이번 행사가 열심히 일하는 평범한
사람들인 여러분의 모임이라고 생각한다.

'회사의 고민, 욕망'이 아니라 '현재의 자신이라는
인간이 원하는 것'을 손에 넣을 수 있기를 바란다.
D-net이라는 모임을 통해서 디자인의 색깔이
다양해졌다. 그러나 나는 평범한 것을 원하는
창조가의 바람을 잘 알고 있다.
인간으로서의 '평범함'을 가지고 다가가는 것.
이것은 어떤 사람이나 가능한 일이 아닐까.

행사에 참석할 때는 아무런 걱정도 할 필요가 없다.

人にただ、
会うのなら
会えないのと一緒。
その人の記憶に
残りたいなら、
それなりの
努力が必要。

단순히 사람을 만나는 것이라면

만나지 않는 것과 마찬가지.

그 사람의 기억에 남고 싶다면

노력이 필요하다.

DATE 2002 04 11

PAGE 090

오랜 세월 동안 애인이 생기지 않는다는 친구의
이야기를 듣다 보니 결론적으로 '애인을 만들고 싶은
생각이 별로 없다'는 사실을 깨달았다.
"애인이 생겼으면 좋겠어."
말은 이렇게 하면서도 사실은 그 필요성을 거의
느끼지 못한다는 그런 느낌.

내가 책을 읽는 방법.
나는 책을 자주 구입하지만 읽는 속도가 매우 느리다.
그러나 지금까지 살면서 꽤 두꺼운 책인데도 하루 만에
독파한 적이 있다. 돌이켜 보면, 그때는 정말 독서를 하고
싶었던 것 같은 느낌이 든다. 물론 그 책의 내용은
지금도 명확하게 기억하고 있다.

애인을 만들고 싶다는 친구의 이야기와는 다르지만,
나는 내가 '기억력이 나쁘다'고 생각했다.
그러나 사실은 기억력이 나쁜 것이 아니라
'기억하고 싶지 않은 것'이 아닐까 하는 생각이 든다.

나의 독서 역시 '읽는 속도가 느린 것'이 아니라
'읽고 싶은 마음이 들기까지의 시간이 늦을 뿐'이다.
'만나지 않는 것'과 '인기가 없는 것'도 다르고
'관심이 없는 것'과 '좋아하기까지 시간이
많이 걸리는 것'도 다르다.

나는 사람을 잘 기억하지 못한다. 한 번 만나는 것
정도로는 얼굴과 이름이 일치하지 않을 뿐 아니라
얼굴과 이름 모두를 기억하지 못하는 경우도 많다.
5년 전까지만 해도 이것을 '사람을 기억하는 능력이
부족하기 때문'이라고 판단했다.
하지만 최근에는 이런 생각이 든다.
'나에게 그 사람이 강렬하게 느껴지지 않는 이유는
상대방이 내게 인상을 남기려 노력하지 않았기
때문이거나 내가 그 사람에게서 특별한 인상을
받지 않았기 때문이야.'
당연한 생각이 아닐까. 고객을 상대하는 장사를
하다 보면 '고객을 기억한다'는 것이 접객에서의
매우 중요한 요소가 된다. 그러나 고객은 많고
대화조차 나누지 못한 사람이 대부분이다.

DATE 2002 04 11

PAGE 092

그런 사람을 기억할 수 있을까.
또 한두 마디의 대화만 나누었을 뿐인 사람을
강렬하게 기억에 남길 수 있을까.

여기에서 나의 지론.
자신을 기억에 남기기 위해 노력하지 않으면
상대방은 기억하지 못한다.

자신이 그 사람을 기억하지 못하는 원인 중의 하나는,
'어떻게든 기억에 남기고 싶다'는 상대방의 의식 부족이다.
나 또한 그 사람이 당연히 '나'를 기억하고 있을 것이라고
확신해도 "죄송합니다. 우리가 어디서 만났었지요?"라는
말을 들을 때가 있다. 그럴 경우 나를 기억하지
못한다는 데에 화가 나기도 하지만, '그렇게 사이좋게
지냈는데 기억하지 못하다니' 하고 실망하기도 한다.

최근에는 이런 생각이 든다. 일과 관련된 문제에서
상대방이 나를 기억하지 못한다는 것은 나 자신에게
문제가 있는 것은 아닐지. 마찬가지로 내가 상대방을
기억하지 못하는 이유는 상대방에게 문제가 있는 것이다.

반대로, 나는 기억하지 못하는데 상대방이 나를
확실하게 기억하고 있으면 감동과 동시에 상대방에게
강렬한 인상을 남겼다는 생각에 기분이 좋아진다.

우리 상점에는 다양한 영업사원이 찾아온다.
두꺼운 카탈로그를 들고 다니는 건 비슷하지만
결과적으로는 단 한 명의 얼굴만 머릿속에 떠올리면서
그에게 연락을 취한다. 인상이 약한 사람은 한 시간 동안
이야기를 나누어도 일주일 뒤에는 전혀 기억이 나지
않는다. 설사 '만난 적이 있다'는 기억을 가까스로
되살린다고 해도 무슨 일을 하는 사람이었는지 생각이
나지 않는다. 또한 그 사람과 나눈 대화의 키워드도
떠오르지 않는다. 그렇다면 그 사람은 실격이다.

'인상에 남는다.'
명함을 교환하지만 기억이 나지 않는 사람의
명함은 버린다. 이런 내용을 일기에 기록한 적이 있다.
인상에 남아 있지 않고 대화의 내용도 전혀 떠오르지
않는다면 그 사람의 명함은 아무런 의미가 없는
단순한 종잇조각에 지나지 않는다.

'만남'을 가졌기에 '기억되고 싶다'고 바란다.

분명 그 바람은 반드시 통할 테니까.

그리고 '강한 인상'과 '노력'은 수많은 잡화점 중에서

살아남은 D&DEPARTMENT라는 곳에도

적용할 수 있다. 그곳이 '인상에 남는 장소'로서

모든 사람의 뇌리에 남을 수 있도록

최선을 다해 노력하고 싶다.

그 노력은 '인상에 남는' 잡화점이 되기 위해

끊임없이 연구를 되풀이하는 것이다.

かっこいいけど、
乗ったら「ふつう」な
車より、
なっこはまあまあで
乗ったらすごいという
時代ですよね。

외형은 번지르르한데

막상 올라타 보면 '평범'한 자동차보다

외형은 볼품없지만

막상 올라타 보면 '대단하다'는

느낌이 드는 시대.

최고의 창조는 마음속에 자연스럽게
떠오르는 것이라고 생각한다.
어떤 경우이건 결과적으로 '감동'이나 계기로서의
'아이디어'가 없으면 창조는 탄생할 수 없다.
사람을 감동으로 이끌어 가는 것, 사물은 모두 창조다.
그런 의미에서 볼 때 '디자인'이라는 말에 깃들어 있는
의미를 이해한다는 것은 매우 어려운 일이다.

굿디자인의 대상작품으로 건축물이 선발되었을 때
그런 느낌이 들었다. 이제 '디자인'은 형태에만
머무르는 것이 아니라는 사실을.
건축을 보면 체감하는 요소가 대부분이다.
따라서 기록 전달이라는 의미에서 전체적인 모습을
사진으로 촬영해서 본다고 해도 그 건축물이
내뿜는 '체감 디자인의 감동'은 거의 느끼기 어려울 것이다.
아니면 '외형'으로서의 건축 디자인 감각을 우리 같은
일반인도 이해할 수 있게 된 것일까.

자동차 디자인 세계는 외부장식의 비중이 그다지
큰 평가를 받지 않는 분야인 듯하다.
"외형은 멋져. 하지만 막상 올라타 보면 평범해."
그런 자동차가 꽤 많이 있다.
굿디자인으로 선발된 자동차를 가까이에서 보면
'멋지다'고 감동한다. 그러나 막상 올라타 보면
'아무런 감동이 없다'는 것을 최근의 자동차에서
많이 느낄 수 있다. 마찬가지로 제품의 경우를 봐도
포장 디자인에 치중한 것들이 많은데 이 부분에서도
'디자인이란 무엇인가?' 하는 의문을 품게 된다.
휴대전화 등이 특히 그렇다.
디자인은 시대에 따라 그 관점이 바뀐다.
어떤 때는 '기능'이고 어떤 때는 '가격'이기도 하다.
지금은 글쎄, '환경'이라고나 할까.

작년 '샘플링으로 가구를 만든다 샘플링 퍼니처'는 주제로
D&DEPARTMENT의 2001년 전람회를 발표했다.
올해는 무엇을 할까. 옷? 자동차? 고민이다.
하지만 무엇이든 상관없다.
내가 표현하고 싶은 것은 '디자인'이라는 개념이니까.

「好きなデザイナーは
いません」

なんて言う

デザイナーや

美大生って

どこかおかしい。

"좋아하는 디자이너는 없어요."라고

말하는 디자이너나 미대생은 문제가 있다.

"좋아하는 디자이너는 없어요."

이렇게 말하는 사람을 흔히 볼 수 있다.
그러나 이것은 분명히 문제가 있다.
이렇게 말하는 사람들의 대부분은
디자이너에 대해서 잘 모르는 경우가 많다.
'창조'는 그 근본을 파헤쳐 들어가다 보면
반드시 무엇인가의 혹은 누군가의 영향을 받는다.
이것은 지극히 자연스러운 일이다.

어떤 건축가와 대화를 나누면서
'건축가가 구축해 온 세계'가 부럽다는 생각이 들었다.
사실, 예전부터 들었던 생각이었다.
패션 세계에도 그와 비슷한 부러움이 있다.
거기에는 '역사'가 있고 '세계적 대표작'이 있으며
'누군가 창조해 낸 혁신에 대한 동경'이 존재한다.
자신이 만들고 있는 것이 오랜 역사 속
어느 위치에 놓여 있는지 그들은 그것을 분명하게
의식하고 있는 것처럼 보인다.

일선에서 활약하는 사람들에게는 반드시
'가르침을 받은 스승'이 존재한다. 혹은 그 분야에서
명성을 떨친 집안 출신이거나.
여기에 어떤 의미가 있는지 시간을 들여 충분히
생각해 볼 필요가 있겠지만, 여기에는 순수한 '동경'이
존재하는 것임에 틀림없다.

건축가 안도 다다오安藤忠雄 역시 '독학'이라고는 하지만
자신의 애완견에게 같은 이름을 붙일 정도로 프랑스의
건축가 르 코르뷔지에le corbusier를 경애한다.
나의 친구이자 디자이너인 요시오카 도쿠진吉岡德仁도
구라마타 시로倉俣史朗에게 가르침을 받았다.

그것은 '유명한 스승을 만나 지름길로 달려가자'는
의미가 아니라 역사 속에서 위대한 선구자가 발견한
'해답'을 동경하기 때문은 아닐까.
거기에는 '일에 대한 정열'이나 '사물에 관한 해석'
'자신이 손을 대려 하는 대상의 사회성' 등을 가진
스승이 있다.

DATE 2002 04 29 PAGE 100

작풍은 자연스럽게 닮아 가지만 그 이유는 단순히
'작풍에 영향을 받아 비슷해졌기 때문'이 아니라
그 스승이 인도한 흐름에 '그 뜻을 같이하고
있을 뿐'인 것이다.

"좋아하는 디자이너는 없어요."
이 말은 역사 속에서 완전히 새로운 것을 만들어 내거나
그 어떤 것도 모르고 있다는 의미 중의 하나다.
즉, 공부를 하지 않았다는 증거이기도 하다.
그 세계가 좋아서 견딜 수 없을 때는 자신이 속해 있는
분야와 관련된 모든 것이 궁금해지고 나름대로의
걱정도 하게 된다. 인테리어 디자이너라면
인테리어업계의 역사를, 건축가라면 건축업계의 역사를
풀어헤쳐 보고 싶은 지극히 자연스러운 욕구다.

"임스 좋죠."
가구 붐이 일고 있는 요즘에 이렇게 말하는
디자이너와는 관계를 맺고 싶지 않다.
이런 사람은 잠시 이야기를 나누는 것만으로도
바로 본질의 얕음을 파악할 수 있기 때문이다.

중요한 것은 '어떤 일을 하고 싶다면 그 일과 관련된 주변의 상황과 역사에 호기심을 가지고 알아 가는 태도'다. 자신이 서 있는 토대는 반드시 누군가의 심혈이 깃든 노고와 창조로 만들어진 것이기 때문이다. 그 토대를 만든 사람이 무엇을 생각했는지 모르는 상태에서는 그 토대 위에서 일할 수 없고 자신도 그 토대의 일부가 되어 살아가지 않으면 그곳에서 즐거움을 느낄 수 없다.

적어도 자신이 속해 있는 분야의 계보 안에 이름을 남기지 못한다면 일류라고 말할 수 없다.

集団の中にいる意味を
知らないで
群れの中にいるのは
無意味だ。

DATE 2002 05 15　PAGE 103

집단 안에 존재하는 의미를

이해하지 못하는 상태에서

그 집단에 존재한다는 것은

무의미한 일이다.

'집단 안에 자신을 둔다'는 의미를 생각해 본 적이 있는가.
좀 더 이해하기 쉽게 표현한다면,
어떤 회사, 어떤 집단 안에 존재한다는 그 의미를.

집단 안에 존재하면서 그 집단 내부의 문제에 대해
이런저런 불만을 표현하는 행위는 정말 유치하다.
사람이니까 그럴 수도 있는 것 아니냐고 말할 수도 있지만
그런 말을 하는 사람이라면 더 이상 이 글을 읽어도
아무런 도움이 되지 않을 것이다. 나는 어떤 집단 안에
속한다는 것은 그곳에서 '최선을 다한다'는 자세가
정답이라고 믿고 있다.
따라서 자신을 '샐러리맨'이나 '오피스 레이디'라고
표현하는 사람은 '프로 샐러리맨'이나 '프로 오피스
레이디'가 되어야 한다. 회사는 그것을 보고 심사를
할 테니까. 그렇다면 '프로 샐러리맨'은 무엇일까.

'자신의 페이스로 생각하지 않고
회사_{회사가 생각하는 일, 이익, 방향성}를 먼저 생각하는 사람.'
나는 이렇게 생각한다.

DATE 2002 05 15 PAGE 104

자신의 페이스대로 일을 하는 사람은 직접 창업을
하는 편이 좋다. 회사의 입장에서는 그런 사람에게
좋은 평가를 내리기 어렵다. 누구나 자신의 페이스는 있다.
그러나 회사에는 회사의 페이스가 있다. 그 점을
깨닫지 못하는 사람은 '회사에서 기대를 걸고 있지 않은
사람'이라고 생각해도 좋다.

이해하기 쉽게 말하자면, 회사의 페이스는 출근하는
순간부터 시작된다. 지각을 하는 사람은 스스로
회사를 세워 사장이 되면 된다. 회사의 페이스나 수준은
한 사람 한 사람의 사원들이 만들어 낸다. 사람은 누구나
여유 있게 일하고 싶어 하고 음악을 들으며 즐겁게
일하고 싶어 한다. 점심시간도 제한 없이 두 시간 정도
즐기고 초과한 만큼 잔업을 하면 된다고 생각하고
날쌍거리는 사람도 있다. 그런 사람이 가까이에 있으면
주위 사람도 즉시 영향을 받는다. 그리고 회사 전체에
늘어진 분위기가 가득 찬다. 문제는 불쑥 방문한
클라이언트가 그런 분위기를 순간적으로 간파한다는 것,
또한 그런 분위기는 전화 응대에도 영향을 끼친다.
그리고 의욕 없는 완전히 늘어진 회사가 만들어진다.

DATE 2002 05 15 PAGE 106

"실적이 없어서 보너스를 지급할 수 없습니다."
이런 말을 듣는다면 회사를 그런 식으로 만든
자기 자신을 먼저 책망해 보는 것은 어떨까.

쉴 틈 없이 열심히 땀 흘리며 일하는 A군.
사람들은 그 사람을 성가신 존재로 여긴다.
A만 없으면 즐거운 직장이 될 수 있을 것이라고
생각한다. 그러나 그곳이야말로 직장이 아닌가.
누군가가 바람직한 직장으로 만들지 않으면
바람직한 일은 들어오지 않는다. 자신의 페이스를 버리고
회사의 페이스를 먼저 생각하면서 열심히 뛰는 A군 같은
사원이 있기 때문에 직장은 유지된다.
그렇지 않은가.

집단 안에 존재하기 때문에 프로로서 그 '집단'에 대해
진지하게 생각해야 한다.

どんな時も
「人の感じ」
というものは、
伝わり、
蓄積されていくものです。

어떤 경우에도

'사람의 느낌'은

전해지고 축적된다.

성의는 인간의 마음속에 쌓여 가는 것이라고
그렇게 생각했다.
평범한 생활 속에서 갑자기 의뢰가 들어온다.
어떤 경우에는 귀찮게 느껴지는 부탁에 대답을 해야
할 때도 있다. 거절할 수도 있고 사정이
여의치 않다는 핑계로 거짓말을 할 수 있는 일에도
'그 사람의 부탁이니까 반드시 들어주어야 한다'
또는 '그 사람의 부탁이니까 가 볼까' 하고
생각하기도 한다.

이런 판단의 재료는 무엇일까. 그것은 바로 '성의'가
아닐까. 어떤 일에 대하여 성의를 가지고 대응하고
성의를 바탕으로 최선을 다하면 그 노력은 본인의 내부에
축적되고 그것이 그 사람에게 '배려'를 만들어 낸다.

이런 생각도 해 보았다. '신세를 졌다'는 말을
연발하고 싶지 않다고.
메일을 보낼 때 나도 모르게 '늘 신세만 지고 있어서'라는
식으로 시작했다가 "안 돼, 안 돼!"라는 마음에
서둘러 지우는 경우가 많다.
'신세를 진다'는 것. 그것은 대체 어떤 의미일까.

오사카 지점을 도와주고 있는 히라누마平沼라는

건축가가 있다. 내가 도쿄에 있다는 점을 배려하여

바쁜 와중에도 오사카에서의 잡다한 일들을 도맡아서

처리해 주고 있다. 정확하게 말하면 스스로 알아서

처리해 주기 때문에 정말이지 늘 고맙고 늘 미안한

존재다. 그래서 이 분에게는 진심으로

'신세를 지고 있다'는 생각이 든다.

신세를 지고 있다는 것.

사실 이 나이가 될 때까지 이런 기분이 들어 본 적은

없었다. 물론 다양한 사람들에게 신세를 지면서

여기까지 온 것은 분명한 사실이다. 그러나

'신세를 진다는 것'이 바로 이런 것이라고 진지하게

생각해 본 것은 처음이다.

어쩌면 이런 느낌은 일방적인 성의를 받았을 때

드는 것인지도 모른다.

내가 모르는 부분을 조사해서 해결해 준다.

시간을 할애하여 다른 사람을 위해 열심히 노력해 준다.

나는 도쿄라는 지역에 있기 때문에 아무것도 하지 못하고

오직 상대방이 모든 것을 책임지고 처리해 주는 데에

'고맙다는 말밖에 할 수 없을 때', 정말 신세를 지고

있다고 실감한다.

거동이 불편한 노인을 젊은 사람이 열심히
간호하는 것, 이것은 노인이 젊은 사람에게 당연히
'신세를 진다'는 느낌이 강하다.
바로 그런 느낌이다.

왠지, 나를 위해 최선을 다해 주는 사람들에 대하여
다시 한번 생각해 보고 그들의 고마움을 되씹어 보고
싶어졌다. 어쩌면 내가 모르는 장소에서 나를 위해
노력해 주는 사람도 있을지 모른다.
'신세를 졌다'는 말을 인사치레 정도로 가볍게
끝내고 싶지 않다. 정말 신세를 지고 있다는 사실을
실감하고 진심을 담아 그 말을 사용하고 싶다.

"히라누마 씨, 정말 큰 신세를 지고 있습니다."

書類を提出しても

見てもらえないとしたら、

その書類と

出しちに

問題がある。

서류를 제출했는데

상대방이 보지 않는다면

그 서류와 제출 방법에 문제가 있다.

나는 자동차 안에서의 대화를 좋아한다.
물론 싫어하는 사람도 있겠지만.

직원들의 컨디션을 물어볼 때는 드라이브하면서
대화를 나누는 것이 가장 바람직한 방법이라고 생각한다.
우리는 한 달에 한 번 전체 회의를 한다.
총 인원 17명이 모여서 보고를 하고 의견을 교환한다.
여기에서 가장 중요한 점은 바로 인원수다.

내가 생각하는 가장 적합한 미팅 인원수는
'자동차에 탈 수 있는 인원'이다. 즉, 여섯 명 이상의
미팅은 상당한 연구를 기울이지 않으면 효과를
얻기 어렵다는 것이 나의 지론이다.

사람은 사람과 대화한다. 두 명뿐인 자동차 안에서
한 명이 이야기를 하면 남은 한 명은 반드시 듣는 입장에
놓인다. 그것이 흥미가 없는 내용이라고 해도
대답을 하지 않으면 안 된다. 특히 좁은 차 안에서의
대화는 상대방이 내 이야기를 이해하고 있는지
건성으로 듣고 있는지 꽤 명확하게 판단할 수 있다.

그러나 이것이 세 명이라면 어떻게 될까.

한 명이 이야기를 하고 누군가 다른 한 명이 듣는 역할을
담당한다면, 예를 들어 나머지 한 명이 이야기를
듣지 않아도 세 사람의 관계는 성립된다.
이것이 네 명이 된다면, 다섯 명이 된다면.
모든 사람이 이야기를 하는 사람에게 집중하고
귀를 기울인다는 것은 매우 어렵지만, 이것은 가장
기본적인 행동이다.

단상에 올라 이야기를 하는 사람이 한 명인
'세미나' 형식에서 모든 사람은 이야기하는 쪽을
바라본다. 거기에는 명확한 역할 분담과 책임 소재가
존재한다. 이런 경우의 전체적인 분위기는
이야기를 하는 사람에게 달려 있다.
그러나 모든 사람들이 둘러앉아 대화를 나누는
회의 방식은 '회의의 중요성'에 대한 각자의 인식이 모여
전체적인 분위기를 만들어 내는데, 의욕이 없는
소수의 사람들 때문에 분위기가 흐트러지고
회의라는 본래 목적을 잃게 되는 것이다.

전원이 참가하는 데에도 나름대로의 의미가 있다.
하지만 분위기 저하를 막기 위해 의식이 낮은 사람은
처음부터 참가시키지 않는 방법도 있다. 이 부분은
꽤 엄격하게 다루어야 한다. 귀중한 시간을 함께
보내야 하기 때문에 당연히 진지하고 성실한 자세로
임해야 하지 않을까.

D&DEPARTMENT PROJECT의 회의는 상당히
피곤한 시간에 시작된다. 바로 영업이 끝난 이후부터다.
그 회의가 토요일에 열리는 경우 잡화점의 문을 닫는
시간이 새벽 2시, 정리를 하고 모두가 모이는 시간은
새벽 3시. 만약 회의가 열기를 띠게 될 경우
당연히 아침을 맞이한다.
하지만 아침까지 회의를 한다는 것은 그다지
아름다운 모습이 아니다. 가능하면 짧은 시간에
실속을 거둘 수 있는 회의를 지향해야 한다.

지인이 근무하고 있는 외자계열 회사에서는 회의 시간에
한 명이 소비할 수 있는 시간이 5분으로 정해져 있다.
자기가 하고 싶은 말을 5분 안에 전달해야 하고
그것이 회사에서 사원을 평가하는 기준으로 작용한다.

DATE 2002 05 26 PAGE 114

5분 안에 자신의 의사를 전하려면 그 내용이
농밀해질 수밖에 없다. '화술'부터 시작해서 '마무리'
'자료' '질문 예측과 답변 준비'까지.
예상하지 못한 질문을 받고 어물거린다면 거기서 끝이다.

회의에는 자료를 준비하면 좋다. 회의에 참가할 때
자료를 준비하는 사람은 많다. 그렇다면 그 자료가
다른 사람들에게 건네졌을 때 어떤 위력을 지녔으면
하는지 생각해 봤는가. 그렇지 않을 경우, 자칫
휴지통으로 들어갈 가능성은 없는지 생각해 봤는가.
회의를 위해 만든 자료가 상사의 책상 위에 쌓여 있고
그 위에 잡다한 물건이 놓여 있는 경우도 있을 수 있다.
혹시 당신은 그 모습을 보고 '한심한 상사'라고
결론짓지는 않았는가.

제안이란 상사에게 서류를 건네주는 행위가 아니라
회사 안에서 그것을 어떻게 진행할 것인가 하는 데에
그 핵심이 있다. 상사의 책상 위에서 잠을 자고 있다면
그런 의미 없는 자료를 만든 책임은 그것을 제출한
사람에게 있는 것이지 상사에게 있는 것은 아니다.

DATE 2002 05 26 PAGE 115

ひとつのことを
ずっとやり通すと、
絶対、負けない
何かを
獲得できる。

한 가지 일을 계속하면

반드시 누구에게도 지지 않는

무엇인가를 얻을 수 있다.

최근 들어 일기를 쓸 수 없다. 쓸 내용이 없는 것이
아니라 리듬이 무너져 버렸다.
일과가 있는 사람은 건강한 사람이라는 극단론까지
머릿속에 떠오른다. 지금까지는 규칙적이라는 데에
전혀 흥미가 없었는데 그것이 결국 프로로서의
기본이 아닌가 하는 생각도 든다.

다양한 일을 하고 있는 나는 회사에 속해 있지 않고
내 입으로 '창조가'라고 내세우고 있기 때문에
갑자기 "이거 처리할 수 있겠습니까?" 하고 의뢰가
들어오는 경우가 많다. 설사 그것이 전문 분야를 벗어난
일이라고 해도 일단 "네. 해 보겠습니다."라고 대답한다.

나의 전공은 그래픽 디자인이지만 잡화점을 운영하다 보면
'재활용사업' '매수사업' '신상품 바이어' '서비스 접객업'
'상업 공간 프로듀싱' 등의 일은 전문 분야와 거리가 먼
영역에 속한다. 하지만 해 보겠다고 대답을 한 이상,
머리를 움직여 아이디어를 찾지 않으면 안 된다.
그러나 전문 분야가 아닌 만큼 당연히 힘이 든다.
흥미를 느꼈다거나 해 보고 싶었다고 말하면서도
사실은 후회가 밀려온 적도 많았다.

DATE 2002 06 20 PAGE 117

인간은 쉽게 전문 분야 이외의 발상을 할 수 있는
존재가 아니다. 더구나 갑작스럽게 그런 요구가 들어오면
어떻게 해결해야 좋을지 고민에 잠긴다. 예를 들어
'건축물을 만들어 달라'는 의뢰를 받았다면,
일단 해 보겠다고 대답한다. 그리고 그다음 순간,
건축은 그렇게 간단한 일이 아니라는 사실을 깨닫는다.

매일 같은 일을 하는 사람은 그만큼이나 단순한
생활이겠지만 그 일에 있어서는 누구에게도
뒤지지 않을 것이다. 반대로 다양한 일을 하려면
다양한 안테나를 세우고 다양한 발상을 하는
훈련을 반복해야 한다.

"저 사람은 자기가 한 말은 반드시 실천해."
이런 평가를 듣는 사람은 자기가 한 말에 대한 집착이
다른 사람과 비교할 수 없을 정도로 강한 것뿐이다.

일기를 쓰는 것 역시 그렇게 힘든 일이 아닌데도
리듬이 한번 무너지면 '일기를 쓴다'는 발상 자체가
떠오르지 않아 글을 써 내려가기 힘들다.

DATE 2002 06 20 PAGE 118

나는 작가나 작사가를 동경한다. 어떻게 그런 창작물을
끝없이 창조해 낼 수 있을까 하는 생각에 감탄을 한다.
하지만 지향하고자 하는 목표에 집착하고 매일 그 일을
되풀이하는 규칙성을 개척한다면 충분히 가능한 일이다.

화가 역시 보통 사람은 흉내조차 낼 수 없는 일이다.
'매일 그림을 그리는 데에만 집착하고 그것을 실천하는 일'을
보통 사람은 도저히 할 수 없기 때문이다. 바꾸어 말하면,
한 가지 일에 집착하여 그 일을 되풀이하다 보면
그 분야에서 달인이 될 수 있다는 의미다.

DATE 2002 07 13 PAGE 120

スローな世界に
憧れながら、
結局、
スピーディに生きている なんて
矛盾を抱えているのが、
人間 なんでしょうね。

슬로우 세계를 동경하면서

결국 스피디하게 살아가는 모순을

끌어안고 있는 것이 인간이다.

슬로우 라이프가 유행하고 있다.

여유 있게 산다는 것은 바람직한 삶일지도 모른다.

이런 느낌으로 슬로우 라이프는 모습을 드러냈다.

여유 있는 식사, 여유 있는 삶.

하지만 나는 그런 삶을 살 수 없다.

이런 이미지가 떠오른다.

'슬로우 세계에 살고 있는 사람'과

'스피디한 세계에 살고 있는 사람'.

스피디한 세계에 살고 있는 사람에게

'슬로우가 좋다'고 말해도 전혀 귀를 기울이지 않을 것이다.

오래전에 영상작가 나카노中野 씨에게 빌린 책이 있다.

『Slow is Beautiful』이라는 제목의 책. 쓰지 신이치辻信一가 쓴

책으로 부제는 '느림으로서의 문화'. 꽤 재미있다.

하지만 아직 30쪽 정도밖에 읽지 못했다.

(나카노 씨, 미안합니다!)

슬로우 스타일은 내게 어울리지 않는다.

아니, 절대로 무리라고 생각한다.

책을 읽는 것은 슬로우지만.

세상 사람을 두 부류로 나눠 볼 수 있다.
체질적으로 슬로우 타입이지만 스피디한 환경에서
무리하여 살아가는 사람과, 체질적으로
스피디한 타입이지만 슬로우 환경에서 살아가는
사람이다.

나로 말하면 이런 사람이다. 체질적으로는 슬로우인데
스피디한 세계가 절대적이라고 믿고 있는 사람.
즉, 이대로 가면 일찍 세상을 뜰 것이다.
나는 자동차 운전을 좋아한다. 신차를 구입하면
한 달 안에 1만 킬로미터가 훌쩍 넘어 버린다.
고속도로도 자주 이용하고 오사카 부근으로
출장을 갈 때면 직접 차를 운전하여 이동한다.

긴 도로를 달리고 있으면, 아니 쉬지 않고 달리다 보면
그 길이 인생으로 보인다. 농담이 아니라 정말로
그렇게 생각된다. 앞의 이야기와 접목시켜 본다면
추월차선을 이용하는 사람과 그렇지 않은 사람으로
비유할 수 있다.

DATE 2002 07 13 PAGE 122

나는 스피드에 흥미가 없다. 굳이 말하자면, 스피드를
즐기는 타입은 분명히 아니지만 늘 추월차선을 이용해서
달린다. 좋아서 추월차선을 이용하는 것이 아니라
왠지 추월차선을 이용하지 않으면 안 된다는 강박관념
때문인 듯하다. 즉, 추월차선이야말로 진짜 도로이며
그곳을 이용하지 않으면 '패배자'가 되는 것이라고 생각한다.

왠지 토끼와 거북이 이야기와도 연결된다.
인생을 살다 보면 누군가로부터 이런 질문을
받을 때가 있다.
"너 자신을 알고 있느냐?"

그러나 자신을 알고 있는 사람이 과연 존재할까.
나는 적어도 나 자신을 알고 있지 못하며 그 때문에
초조해하고 있다. 일류의 조건이 있다면, 그것은
자신이 달려야 할 차선을 알고 그 차선을 이용하여
자동차를 몰 수 있는 사람이 아닐까.

行を詰まるということは
とても 3.つう なことだと
思います。

장벽은 지극히 평범한 현상이다.

건축가이건 패션 디자이너이건, 어떤 직업에든 장벽은
존재한다. 물론 평범한 일상생활에도 장벽은 존재한다.
장벽이 앞을 가로막는 것을 어떻게 해석해야 할까.
나는 최근에 발생한 다양한 사건들을 대입시켜 보고
'장벽'이라는 것이 결국 평범한 현상이라는 생각이 들었다.

누군가와 나름대로 관계를 만들기 위해 노력하다가
장벽에 부딪힌다. 그 이상의 관계는 이루어지지
않을뿐더러 그 이상 무리하게 진행하려 하면 그 관계가
오히려 위험해질 수 있다. 사람들은 이런 경우
자기에게만 해당하는 장벽이라면 그 상황에서 무엇인가
해답을 내고, 인간관계와 관련된 성가신 문제 때문이라면
해결보다는 결렬 쪽을 선택하기도 한다.

'장벽에 부딪힌 상태'의 장소를 어떤 사람은 '골'이라고
생각한다. 그 사람은 장벽에 부딪힌 것이 아니라
'여기까지 오다니 정말 잘했다'는 식으로 스스로를
칭찬하면서 골로서 받아들이는 것인지도 모른다.
사람에 따라서는 골이 물리적으로 더 이상 나아갈 수 없는
장벽으로 느껴지기도 한다. 그리고 또 어떤 사람에게는
그 골이 몇 개나 존재하기도 한다.

DATE 2002 07 21 PAGE 126

최근, '집을 지을 수 있다'는 것만으로 '건축가'라고 말하는
사람을 잡지에서 자주 볼 수 있다. 이 논법을 이용한다면
디자인을 할 수 있는 사람은 모두 '디자이너'이고
요리를 할 수 있는 사람은 모두 '요리사'가 된다. 문제는
이 사람들이 '어떤 장벽'과 싸워 왔는가 하는 점이다.
이제 건축은 누구나 쉽게 지을 수 있는 것이라는 식으로
회자되고 있다. 물론 이것은 극단적인 이야기지만
말이다. 그렇다면 수많은 건축가들 중에서
왜 세계적인 건축가가 부각되는 것일까.
그들은 사람들이 '장벽'이라고 생각하는 대상을
장벽으로 받아들이지 않는 것은 아닐까. 다른 사람들이
막다른 곳이라고 생각하는 장소도 단순히 성가신
통과 지점 정도로 생각하고 있는 것은 아닐까.

단지 의자를 만들 수 있다는 것만으로, 가구에
흥미가 있다는 것만으로, 자신을 가구 디자이너라고
말하는 사람도 있다. 아마도 의자를 만들 수 있다는
'평범한 장벽'을 '중요한 장벽'으로 인식하는 듯하다.
그러나 바로 그 부분이 문제다. 설사 그곳을 넘어서서
만족을 한다고 해도 나중에 알고 보면 그것이
아무런 의미가 없는 장벽일 가능성도 있기 때문이다.

사람에 따라 인생은 각양각색이다. 어떤 문제 때문에
다른 사람과의 관계가 험악해졌다고 하자.
감정이 극단적으로 치달아 얼굴도 보기 싫다.
이 장벽에 대해 보통 사람은 '한동안 만나지 않는다'는 식의
대처 방법을 생각한다. 즉, 이 장벽은 물리적으로
넘을 수 없는 높은 장벽이라고 해석한다.
그러나 이것은 일반적인 평범한 생각이다.
물론, 평범함을 부정하고 싶은 생각은 없다.
하지만 제로 상태인 출발점에서 그 장벽을 뛰어넘으면
저 너머에 전혀 다른 세계관이 기다리고 있는 경우도
얼마든지 있다.

싸움 때문에 매우 복잡하게 뒤얽혀 버린 관계를
스스로 해결하고 그 관계를 지속하고자
장벽을 뛰어넘는 방법.
그것은 어쩌면 '무턱대고 싫어하는 것'과
같을지도 모른다.

DATE 2002 07 21 PAGE 127

人生は実は
「人から 頼まれたこと」
を やることなのかも
しれません。

'다른 사람에게 의뢰받은' 일을 하는 것이

인생인지도 모른다.

사람은 다른 사람에게 무언가 부탁을 한다.

일도 그렇고 사생활도 그렇다.

사람은 각자 전혀 다른 개성을 가지고 있다.

예를 들어 의뢰받은 일을 반드시 처리하는 타입,

의뢰받은 일을 제대로 처리하지 못하는 타입,

혼자서는 아무것도 처리하지 못하는 타입,

의뢰받은 내용 이상의 성과를 내는 타입 등.

일을 의뢰하고 싶을 때 거기에는 다양한 요인이 존재한다.

속도, 이해력, 응용력, 전개 능력, 책임감, 관리 능력, 리더십,

나아가 그럴듯하게 보이는 기술을 갖춘 사람, 다른 사람

앞에 데려가면 이쪽을 추켜올려 주는 사람, 사람들이

모이는 장소의 분위기를 부드럽게 만드는 사람 등.

회사라는 조직에서는 회사나 상사가 자신을 어떻게

생각하고 있는가 또는 회사나 상사가 자신을

어떤 식으로 생각하도록 유도하는가에 따라 결국

의뢰받는 일의 '질'이 달라진다. 아무리 작고 보잘것없는

회사라 해도 일의 수준은 다양하다. 그 일의 질과

자신의 질이 맞아떨어졌을 때, 그 일에 자신을

맞출 수 있을 때, 최선을 다해 활약할 수 있고

자신은 물론이고 회사도 신장될 수 있다.

가장 한심한 것은 '누군가 이렇게 말했으니까' 또는
'원래 이러이러했으니까'라는 식으로 말하는 사람.
그런 말을 하는 순간, 그 사람의 질이 그 정도밖에
안 된다는 인식을 심어 주게 되어 나중에
의뢰받은 일의 질과 직접적으로 연결된다.
자신이 출세하지 못한다거나 자신이 경영하고 있는
회사의 실적이 향상되지 않는다고 생각한다면
그 대부분은 과거에 자신이 상사나 고객을 응대했을 때
무엇인가 판단을 잘못했기 때문에 나타나는 결과다.
그 밖에 또 다른 원인이 있다면 그것은 운명일지도.

이렇게 생각해 보면, 인생에서의 기회는 '다른 사람에게
의뢰를 받았을 때' 존재한다고 말할 수 있다.
그 대상이 가족이나 애인이라고 해도 마찬가지다.
예를 들어 여자친구의 친구가 여자친구에게
"남자친구가 이런 일을 하고 있다면서?
이런 부탁을 해도 괜찮을까?"라고 말했을 때
여자친구가 "그럼. 그 사람은 틀림없이 도와줄 거야.
책임지고 할 테니까 걱정하지 마."라고 자신 있게
말할 수 있는 그런 존재가 되어야 한다.

회사는 이런 순간들의 연속이 아닐까. 사람들은
대부분 잘못을 다른 사람 탓으로 돌리려 한다.
'그 사람이 문제다' '상사의 판단이 잘못되었다'
'의뢰가 너무 늦었다' 등.
그러나 그 이후의 행동, 그것이 가장 중요하다.

D&DEPARTMENT에는 많은 직원이 일하고 있다.
그리고 아무리 경험이 없는 사람이라도 경험이 풍부한
사람을 단번에 추월하는 경우는 얼마든지 존재한다.

仕事をする
ということは、
社会のためにする
ということです。

'일을 한다'는 의미는

'사회를 위해 도움이 되는 일'을

한다는 것이다.

일의 근본적인 의미는 어디에 있을까.

이런 생각을 해 본 적은 없지만, 힘든 일을 하나하나 처리해 나가는 직원들의 모습을 보고 일이란 '사회' 안에 존재하는 것이라는 사실을 실감했다.

만약 일이 '사회' 안에 존재하지 않는다면 그것은 학교에서 내준 숙제를 하는 것과 다를 게 없다.
일은 '사회' 안에 존재하는 것이며 그 일을 하는 사람을 우리는 '사회인'이라고 부른다.

이미 알고 있었다고?

일을 한다는 의미는 '사회를 위해 도움이 되는 일'을 한다는 것. 사회를 위해 무엇인가 도움이 되는 일을 하는 것을 '일을 한다'고 표현한다. 나는 그렇게 생각한다.
일을 한다고 말하면서 '회사를 위해' 일을 하는 사람도 있다. 하지만 그럴 경우, 소중한 일이 '일'로서의 의미를 잃어버린다고 생각한다. 어차피 일을 할 바에는 그것이 사회로 나갔을 때 보다 더 크게 육성될 수 있는 그런 '일'을 해야 한다.

회사나 상사를 위해 하는 일은 '일'이 아니다.
일이란 '사회를 위해' 하는 것. 그리고 일은 그 대부분이
'사회를 위해 없어서는 안 될 것'이라고 생각한다.

아르바이트생 역시 사회에 도움이 된다는 생각을 가지고
일을 한다면 훌륭한 '사회인'이다.
현재 하고 있는 일, 그 일을 '회사'에서 육성시켜
'사회'라는 바다에 자유롭게 풀어놓자.

「始める」には
「ワクワク」が、
「続ける」には
「責任」という
楽しさであります。

'시작'에는 '설렘'이라는

즐거움이 있고

'지속'에는 '책임'이라는

즐거움이 있다.

새로운 일을 시작하는 것과
이미 존재하는 일을 지속하는 것.
양쪽 모두 어렵기 때문에 어느 쪽이 더 힘들다고
결정하기는 어렵다.

이것은 새롭게 문을 연 오사카의 잡화점과 2년을
지속해 온 도쿄의 잡화점을 비교해 보고 느낀 감정이다.
양쪽 모두 같은 일을 하고 있다. '시작'에는 미지수라는
'설렘'이 있고 '지속'에는 경험이라는 '책임'이 있다.
사람들은 대부분 '설렘'을 선택한다. 즉, 새로운 쪽을.
그런데 여기에 감추어져 있는 재미있는 현상이 있다.
'지속'에 따르는 '책임'에도 '설렘'이 존재한다는 것.
그리고 '시작'에 따르는 '설렘'에도 '지속'에 따르는
'책임'이 존재하며 이것 역시 보람을 느낄 수
있다는 것이다.

일반적으로 생각하면 시작에는 '설렘'만,
지속에는 '책임'만 존재하는 느낌이 든다. 여기에는
시작의 '모두가 함께 새로운 것을 만들어 간다'는 점과
지속의 '다른 사람이 이미 만들어 놓은 것을
유지한다'는 점도 관련이 있다.

모두가 함께 새로운 것을 만들어 가는 행위는
즐거움이고 '설렘'이다. 그러나 누군가 이미 만들어
놓은 것에 도중에 가담하거나 그것을 유지하고
관리하면서 질을 높이기 위해 노력한다는 것은
매우 힘든 일이다.

결국 양쪽 모두 '설렘'이 있고 양쪽 모두 '책임'이
존재한다. 중요한 것은 양쪽의 '설렘'과 '책임'이
어디로 향하고 있는지를 생각하는 태도다.

会社に参加するなら、
創設者の思いや
考えを理解して
臨まないと
充実は得られない。

회사에 취직할 때

창업자의 생각을 이해하지 않으면

충족감을 얻을 수 없다.

총 인원이 40명을 넘어 몸집이 커진 우리 회사.
일기에 가끔은 불만을 적기도 하지만, 하고 싶은 일을
하기 위해 이 정도 규모로 확대한 것이 아니라
어떻게 하다 보니 나도 모르는 사이에 규모가 커졌다는
표현이 어울릴 것이다.
기업 규모를 지향한다면 어느 정도의 조직화가
필요하다. 그러나 그중에서도 내가 목표로 삼고 있는
골을 향하여 언제나 변함없는 비전을 가지고
함께 도전해 나갈 인원은 분명 자동차에 탈 수 있는
인원 '다섯 명' 정도일지도 모른다.
언제 어느 때이건 편하게 연락하여 고민을
주고받을 수 있고, 한밤중에도 거리낌 없이 밖으로
불러낼 수 있는 인원수.

그렇다면 '비전을 함께 한다는 의미는 무엇일까' 하고
생각해 본다. 예를 들어 매뉴얼을 만들어 서비스의
통일화를 도모하려 할 때 커다란 한계점을 느낀다.
이런 경우 이렇게 한다는 매뉴얼에는 '이렇게 할 때'의
마음가짐이 생략되어 있다.

이를테면 파리 콜레트Colette의 점원과 같은, 바르셀로나
빈손Vincon 같은 마음가짐을 가졌다는 식으로 만들어도
콜레트나 빈손을 모르는 사람은 어떤 마음가짐을
가리키는지 이해하기 어렵다.
행동은 어느 정도 규칙화할 수 있다. 그러나
서비스의 질은 그것을 어떤 마음으로 수행하는가에
달려 있다.

'데이코쿠帝國 호텔처럼.'
이렇게 표현해도 마음가짐까지는 전달되기 어렵다.
데이코쿠 호텔도 원래는 창설자의 깊은 뜻을 지켜보았던
직원들이 현재의 모습을 완성한 것이라 할 수 있다.
처음에는 제로 상태였던 것을 누구나 인정하는
존재로 완성하기까지 변함없이 지속하면서 함부로
타협하지 않았던 마음가짐과 행동을 계승자에게
보여 주는 것이 중요하다.
이것은 많은 시간이 걸리는 일이다. 창설자와 뜻을
함께하여 회사를 일군 직원들은 창설자의 입을 통하여
귀에 못이 박힐 정도로 일정 수준의 이야기를 지속적으로
들었을 것이고, 어떤 때는 창설자의 손에 이끌려
매우 값비싼 레스토랑이나 호텔에 드나들었을 것이다.

DATE 2002 09 24 PAGE 140

데이코쿠 호텔 이야기와 마찬가지로
D&DEPARTMENT도 사원 여행은 조금 무리를
해서라도 해외로 간다. 이때, "왜 우리 회사는 사원 여행에
이렇게 무리를 하는 것일까?" 하고 집행자의 의도를
생각해 보는 사람과 단순히 들떠서 즐기는 기분으로
관광을 하는 사람으로 나뉜다. 그리고 일상 속에서
조직의 그런 활동들을 각 직원이 어떻게 받아들이는가를
통해 '창설자가 지향하고 있는 골을 향하여 함께
싸워 나갈 다섯 명'을 선택할지가 결정된다.
물론 다섯 명이라는 인원에만 얽매이는 것은 아니지만
회사라는 것은 어떤 상황에 놓여 있건 곁에 있을 수 있는
직원인지, 단순한 직장으로서 일하는 직원인지
사고하는 방식에서 큰 차이가 발생한다.

회사는 창설자 한 사람의 소유물이 아니다. 그러나
그가 멋진 대륙을 발견하기 위해 드넓은 바다에 배를
띄운 것은 사실이다. 자신이 왜 그 배에 올라탄 것인지
또 그 배는 어디를 향하고 있는 것인지조차 이해하지
못한다면 단순히 노를 젓는 일꾼에 지나지 않으며
멋진 대륙을 발견하더라도 기껏해야 "고생했다."라는
말을 듣는 것으로 끝이 난다.

내가 하고 싶은 말은,
자신의 의지로 '이 배를 타자'고 생각했다면
'멋진 대륙을 향하여 여행을 떠나자'는 창설자의 비전을
정확하게 이해할수록 그 배는 조금이라도 더 빨리
그 목적지에 도착할 수 있다는 것이다.
배에 올라탄 이상, 거대한 파도가 몰아치고
거센 비바람이 불어 닥쳐 배가 전복되려고 해도
사장에게 불평 따위를 늘어놓는 행동은 아무런
도움이 되지 않는다.

대부분의 창립자는 동료들로부터 영향을 받기를 원한다.
확고한 비전을 가지고 있기 때문에 자신의 작은 제안은
받아들여지지 않을 것이라고 단정짓는 것은 손해다.
질 높은 기업으로 육성하여 누구나 부러워하는 직장으로
만들고 싶다면 자신이 올라타고 있는 배에 관하여
좀 더 연구해야 한다.

배의 나아가는 속도는 사공들의 인원수로 결정되는
것이 아니다. 왜 그 목적지에 가야 하며 그곳에서
무엇을 하고 싶은지를 이해하는 감각이 원동력이다.
그리고 그 이해력이야말로 회사의 브랜드다.

きれいに磨くか

上から

きれいに塗るか。

깨끗하게 닦을 것인가,

깨끗하게 칠할 것인가.

오사카에서 일을 하다 문득 생각했다.

녹이 슨 테이블 다리를 철솔로 문지르고 있을 때였다.

'나는 지금 낡은 것을 새것에 가깝게 만들고 있는 것일까,

아니면 낡은 것을 새것으로 만들고 있는 것일까?'

이것만으로는 무엇을 말하고자 하는지

이해하기 어려울 것이다.

그렇다면 이렇게 표현하면 어떨까.

하얀 벽이 더러워졌다고 하자. 이것을 다시 하얗게

만들고 싶을 때, 세제 등을 이용하여 '얼룩을 닦는다'는

생각과, '하얀 페인트를 사용하여 덧칠을 한다'는

생각이 있다. '새롭다'는 것은 무엇일까.

여기에는 두 가지 해석이 존재한다.

하나는 '새것', 또 하나는 '낡지 않은 것'.

열심히 녹을 벗겨 내던 도중에 '너무 심하게

벗겨 낸 것 아닐까' 하는 생각이 들었다.

D&DEPARTMENT의 고객은 무엇을 원하는 것일까.

아마도 새것에 가까운 것이 아니라 고풍스러우면서

깨끗한 것이 아닐까.

DATE 2002 10 02 PAGE 144

현대 사회의 소비 행태를 보면 하얗게 덧칠을 하는 것이
정답인 것처럼 보인다. 또는 얼룩이 진 낡은 벽을 부수고
하얀 벽을 새로 짓는 쪽이 훨씬 돈이 덜 들어간다.
그러나 현 시대뿐 아니라 예전부터 진정한 아름다움이란
얼룩을 벗기고 깨끗한 상태를 만들어 계속 사용하는 것이
아닐까 하는 생각이 들었다. 하얀 것을 될 수 있는 한
하얗게 보존하면서 그대로 사용하는 노력,
이처럼 어려운 일도 없을 것이다. 호텔이나 여관도
그렇다. 수익성, 자금력, 즉 돈벌이만을 생각하고
신관을 새로 건축하는 것은 위험한 발상이다.

낡은 것을 새롭게 만든다는 것은 지극히 평범한
사고방식이며, 낡은 것 중에도 버려서는 안 되는 것들은
많다. 물론 불결하다고 느껴질 정도로 방이 더럽다면
어쩔 수 없는 문제지만.
낡은 호텔이나 여관을 정성을 다하여 손질하고
유지하는 쪽에 훨씬 더 많은 인건비와 일손이 필요하다.
그러나 그런 노력을 기울이는 쪽이 무조건 새것을
선호하는 쪽보다 가치가 있다.

DATE 2002 10 02 PAGE 145

상사가 하얀 벽을 가리키면서 "깨끗하게 해."라고
말한다면 당신은 어떻게 할까.
얼룩을 닦아 낼까, 아니면 하얀 페인트를 칠할까.

思いついた 時に
書き留めておくこと。
実はそれが すべての
始まりを作るように
思います。

생각이 떠올랐을 때는

메모를 하자.

이것이 모든 성공의 출발점이다.

정말 아무 생각이 없을 때, 멍한 상태에 놓여 있을 때,
문득 든 생각. 이 생각을 즉시 메모해 두지 않으면…….

이것이 버릇이 되어 가능하면 모든 생각을
메모하려고 노력한다.
다른 사람의 이야기를 듣고 있을 때도, 진지하게
책을 읽고 있을 때도 떠오르는 순간이 있다.
내가 다중인격이라서 그런가. 아니 그런 건 아무래도
상관없다. 중요한 것은 '머릿속에 떠오른 생각을
메모하는 것'이라고 생각한다.

작가는 그런 식으로 당시의 인상을 메모한다.
나는 작가가 아니다. 하지만 정말 무엇인가 열중하고
있을 때 갑작스럽게 떠오른다. 그것은 5년 전의
추억일 수도 있고 10년 전의 느낌일 수도 있으며
20년 전의 심리 상태일 수도 있다.
귀를 기울이는 행위. 이 훈련을 하면 섬세한 기억을
체험할 수 있다. 이것은 책을 읽고 있을 때에
자주 발생한다. 책을 읽다가 어떤 문장을 보았을 때
느껴지는 공감대. 그리고 다음 순간, 책과는 상관없는
과거의 경험이나 기억을 떠올린다.

'그래. 얼마 전에 이와 비슷한 경험이 있었어.'
얼마 전에 책을 읽으면서 머릿속에 떠오른
책 내용과는 전혀 관계없는 다음과 같은 것들.

'목표를 향하여 구체적인 계획을 세우고
추진하고 있는가?'

'그 계획에 관하여 많은 사람을 만나 평가를 듣고 싶다.'

'사원들에게 비관적인 상황을 이야기해서는 안 된다.
나 자신이 직접 나서서 긍정적인 가능성을
실천해 보여야 한다.'

'얼마를 버는가 하는 것이 중요한 것이 아니라
그것이 정말 좋아서 하는 일인지 또는 진심으로
그 일을 하고 싶은지가 문제다.'

'예를 들어 책상 다리를 만드는 회사를
조사하라고 말한다. 이때 어떤 마음을 가지고
조사를 하는지가 문제다.'

'자기다움이란 무엇인가. 무엇이 자기다움인가.
그것만 생각하라.'

'의욕이 없는 사람에게 급료를 지불할 여유는 없다.
의욕이 있는 사람에게만 일을 시키자.'

'사장이 최선을 다해 노력하지 않으면
아무도 최선을 다해 따라와 주지 않는다.'

'모양새를 얼마나 잘 갖추는가 하는 것이
비즈니스를 진행시킨다.'

'왜 수익이 증가하지 않는지 생각해 본다.
모두 함께 생각해 본다.'

'완전집배형 完全集配型 재활용품 수거 사이트.'

'반드시 이 날, 이 시간에 들르는 재활용 집배 시스템.'

'전화로 끝내지 말고 현장을 찾아가라.
거기에는 반드시 얻을 것이 있다.'

'멋진 상품을 판매하려면 볼품없는 상품도
만들어야 하는 것이 아닐까.'

'카페의 선반이 어울리지 않는 것은 아닐까.'

기업의 비즈니스와 관련된 책을 읽고 떠오른 생각을
기록한 메모. 당연히 비즈니스와 관련된 내용으로,
지금 들여다보면 그저 그런 느낌이 들지만 당시에는
이 모든 내용이 반성을 할 대상이거나 나 자신에게
격문으로 사용할 수 있는 중요한 부분들이었다.

'깨닫는다'는 것이 모든 성공의 출발점인 것만은
분명한 사실이다.

まじめに
やらない
企業担当者と
仕事をしていても
無駄です。

성실하지 않은 담당자와

일을 하는 것은

아무런 의미가 없다.

인하우스 디자이너in-house designer의 활약과 함께
'좋아하는 디자인이 통하지 않는다'는 어리광을 부리는
말도 자주 듣게 되었다.
디자인은 기업의 스케일과 비슷할 정도의 가능성을
가지고 있다. 그리고 그와 동시에 체제나 경영,
조직으로부터 오는 헛된 구속도 많다.

가리모쿠Karimoku와 '가리모쿠 60'을 치를 수 있는
체제를 갖추는 데에 2년이라는 세월이 걸렸다. 이것은
나의 공적이 아니라 가리모쿠의 시마다嶋田 씨, 그리고
당시에 요코하마 영업소 소장이었던 후토다太田 씨의
노력에 따른 성과였다. 그 고마움은 지금도 잊을 수 없다.
그리고 지금 실시하고 있는 이토키Itoki와의 사업
'A60'도 사내 직원인 다나카田中 씨가 없었다면
아무것도 진행되지 않았을 것이다.

이 분들은 회사에서 적어도 한두 번은 고통스런 상황에
놓였던 경험이 있을 것이다. 그러나 그런 고통을 이겨 내고
사외로부터의 기획을 창구로 삼아 약진, 결과적으로
회사에 새로운 바람을 불어넣었다.

디자이너의 클라이언트는 사회이자 사장이어야 한다.

'좋아하는 디자인이 통하지 않는다.'

여기에서 '통하지 않는다'는 표현은 어떤 장벽을

가리키는 것일까. 사내의 싸구려 파티션이나

얄팍한 벽이 아니라 사외를 향한 장벽이어야 한다.

우리 회사에도 십여 명의 디자이너가 있다.

그들에게도 말하고 싶다.

"현재 하고 있는 일은 클라이언트의 담당자를 위한

일이 아니다. 담당자에게 뜻이 없다면 그 일은 의미 없는

작업에 지나지 않는다. 귀중한 시간과 돈을 소비하는 이상,

뜻이 있는 담당자가 아니라면 담당자를 바꾸어 달라고

요구하거나 직접 사장과 일을 추진하는 것이 바람직하다."

이렇게 말이다.

시간은 귀중하다. 어떤 일에든 성실한 자세로

임하지 않는 사람은 상대할수록 손해다.

죽음을 향하여 천천히 걸어가는 것이 인생이라고

생각한다면 그것은 잘못된 사고방식이다.

우리는 경사가 심한 언덕을 굴러가고 있는 것이다.

나는 그렇게 생각한다.

どんな 組織にも、
サッカーのような
フォーメーションを築く
意味があります。

어떤 조직에도 축구처럼

포메이션을 구축하는 의미가 있다.

회사라는 조직은 흔히 '피라미드형'으로 이루어져 있다. 여기에는 찬부 양론이 존재하지만 그것을 당연하다고 생각한다. 그 이유는 고위 관리직에 가까운 사람일수록 급여나 대우가 좋은 것은 지극히 자연스럽다고 생각하기 때문이다. 즉, '피라미드'를 보는 견해에 따른 문제로 상하 관계가 아니라 '능력 있는 사람과 가까운지 그렇지 않은지' 하는 문제라고 생각해야 한다는 의미다.

무능한 사람을 상사로 앉히는 회사는 당연히 별개다. 그런 회사라는 느낌이 든다면 그만두면 된다. 그뿐이다. 회사나 그룹은 어떤 경우에도 '리더가 뛰어난 능력을 가지고 있다'는 생각이 들지 않으면 '피라미드를 보는 측근적 견해'는 가질 수 없다. 그런 견해를 가질 수 없다는 것은 실력을 발휘하기 어렵다는 의미로 본인 이상의 문제다.

급여가 오르지 않는다거나 자신의 기획이 통하지 않을 경우, 불평을 늘어놓기 전에 자신이 현재 리더로부터 어느 정도 거리에 놓여 있는지 그 거리(필요도)를 판단해 볼 필요가 있다.

리더에게 더 가까이 다가가고 싶다면 리더의 생각이나
행동에 좀 더 흥미를 가져야 한다.
그렇지 않으면 리더는 부하 직원으로서의 당신과 함께
일을 하려 하지 않을 테니까. 극단적인 비유지만
사장이 읽고 있는 신문 정도는 읽도록 하자.
자신이 지금 어느 위치에 있는지 모르는 상태에서는
즐거운 마음으로 여행을 즐길 수 없는 것과
마찬가지다.

사장이나 리더는 사원들과는 다른 관점을 가져야 한다.

'나는 사회에서 어떤 위치에 서 있는가.'

DATE 2002 10 26 PAGE 158

「元気をもらいたい!!」
人はそれぞれ、
そんな温泉のような
効能を持っています。

사람은 누구나 의욕을

나누어 가질 수 있는 온천 같은

효능을 갖추고 있다.

왠지 모르게 좋은 일이 있을 것 같은 느낌이 들 때가 있다.
왠지 모르게 마음이 편안해질 때도 있다.
매일 저녁 영화를 들여다보는 시간이 많았던 시절,
언제나 늦잠을 자게 되지만 잠자리에 들기 전에 보았던
영화가 영향을 끼친다. 당연한 말이겠지만
마음을 따뜻하게 만들어 주는 영화를 보면
편안한 마음으로 잠들 수 있다.

자신과의 투쟁으로 거친 나날을 보내온 사람들은
흔히 의욕을 내고 싶을 때에는 이 사람, 여유 있게
한가로운 시간을 보내고 싶을 때에는 이 사람,
자연스럽게 상황에 따라 만나는 사람을 선택하는
심리가 존재한다. 혹시 그 끝이 '결혼'일지도 모른다.

'무슨 말을 해도 부드러운 말투로 대답해 주는 아내가
있다면 틀림없이 평온한 생활을 보낼 수 있을 텐데…….'
이렇게 모든 문제를 다른 사람 탓으로 돌리는 것은
나쁜 버릇이다.

DATE 2002 10 26 PAGE 159

그러나 가치 있는 일을 하고 싶을 때나 승부를 걸어야
할 때, 사람은 자신을 북돋우기 위해 행동한다.
아니 그런 자신을 좀 더 이해해야 한다. 보통 의욕이
없을 때에는 화려한 셔츠나 넥타이를 매라는
말을 하는데 맞는 말이다. 정말이지 그 말 그대로다.
분명히 효과가 있으니까.

당신에게 누군가가 그런 효능을 가지고 있듯,
당신을 향해 다가오거나 당신과 어울리고 싶어 하는
사람이 있다면 당신은 그 사람에게 무언가
'효능'이 있다는 의미다.
사람은 각자 온천 같은 효능을 갖추고 있는 존재니까.

DATE 2002 10 26　PAGE 160

人の「紹介」を しっかり
意思を 持って やると、
意思 のある人が゛
巡って 紹介されてくる。

확실한 생각을 가지고

사람을 '소개'하면

역시 확실한 생각을 가진 사람이

당신에게 사람을 '소개'해 준다.

건축가 우메바야시梅林 씨, 아트디렉터 후지와키藤脇 씨와
교토京都에서 술을 마실 기회가 있었다. 꽤 고풍스런
요정에서 술잔을 기울이고 있던 중,
교토 사람들의 일에 대한 사고방식을 배웠는데
이것이 꽤 재미있다. 이 요정의 구조와 '뜨내기 손님은
반기지 않는다'는 등 접객 방법에 관한 이야기였다.

"전혀 모르는 사람이 찾아올 경우,
최고의 접대를 할 수는 없어요."
"누군가의 소개가 없으면
저도 손님도 불안하기 때문이에요."
고개가 끄덕여진다.
그때부터 '소개'에 관한 이야기가 열기를 뿜는다.

사람은 사람을 소개한다. 어떤 사람에게 소개를
받았는가에 따라 그 사람의 품격이나 인간성을
짐작할 수 있다. 그리고 그 사람에게 어울리는
서비스도 가능해진다.

DATE 2002 11 11 PAGE 162

교토 사람은 소개를 중요하게 여긴다는 생각이 들었다.
즉, 자신이 아닌 타인을 통한 '자신의 평가'를 중시한다.
자신이 아무리 열심히 노력한다고 해도 주위 사람들이
'평가'를 해 주지 않으면 더 이상의 진전은 없다.
사람들과의 관계성을 소중히 여기지 않고는
성립될 수 없는 도시, 그곳이 교토다.

또 이런 생각도 있다.
어떤 사람을 소개받아 그 사람과 함께 일을 시작했을 때,
소개를 해 준 사람을 대하는 것과 비슷한 태도로
소개받은 사람을 대한다. 그리고 '절대로 끊을 수 없는'
관계라고 생각하여 함부로 '단절'을 논하지 않는다.
이것도 재미있는 사고방식이다.
여기에 비하면 도쿄는 미국식 스타일이다.
'싫으면 관둬. 다른 사람과 손을 잡으면 되니까.'
이런 발상.

그러나 교토에서 그리고 오사카에서도 느낄 수 있었다.
그리고 그것은 교토 스타일이라거나 도쿄는 이러이러하기
때문이라는 식의 이야기가 아니었기 때문에 더욱
마음에 들었다.

교토 사람인 우메바야시 씨는 이런 말도 들려주었다.

"꾸짖을 수 있다면 진짜 가까운 사이라는 증거지요."

그 말을 듣고, 20년 가까이 도쿄에서 생활하고 있는

도쿄 사람으로서 생각해 본다. 도쿄 스타일로

꾸짖는다는 것은 '마지막이 다가왔다는 증거'라고

표현해야 하지 않을까.

인간관계는 소중하게 생각해야 한다.

서른일곱 살이 되어, 정말 좋은 사고와 만날 수 있었다.

"고맙습니다. 우메바야시 씨, 후지와키 씨."

2003

一見、無駄に見える
ような ものでも、

社会の ハードルを
越えてきた

意味を考えたい。

언뜻 무의미해 보이는 것이라도

사회의 숱한 장애를 헤쳐 나온 존재.

최근 물건을 만든다는 문제에 관하여 새삼 진지하게
생각해 보았다. 그 이유는 최근 들어 그와 관련된 취재를
자주 받았기 때문이다. 취재를 자주 받았다는 것은
내가 화제가 되었다는 의미가 아니라 '나도 관심을
가지고 있는 대상'이 화제가 되었다는 의미다. 즉,
'세상이 제조의 배경에 흥미를 갖게 되었다'는 것이다.

얼마 전 환경청에 다녀왔다. D&DEPARTMENT
PROJECT를 지원해 줄 것인지, 그 가능성을 알아보기
위해서였다. 자금 지원은 애초부터 기대하지 않았다.
세상이 '정당한' 관심을 가질 수 있도록 장려해 주길
바랄 뿐이다.

그렇게 생각하자 문득, '물건을 만들 때'는 사회적인
접점을 진지하게 '현실적'으로 생각하고 실행해야 하지
않을까 하는 느낌이 들었다. 언뜻 무의미해 보이는 것도
사회에 배출된 이상, 그 자체로 의미 있는 존재가 되거나
사회에 배출되기까지 숱한 장애를 헤쳐 나왔다는 의미를
가지게 된다. 그것이 어떤 것이건. 그러나 그 이후에도
헤쳐 나가야 할 장애가 있는지 없는지가 그 나라의
수준에 영향을 끼친다.

어쨌든 지금은 '매장'이나 '판매 방식'에 관한 기준이
확립되어 있어야 하지 않을까. 디스카운트 사고만을
갖추어서는 '싸다'라는 생각 외에는 할 수 없게 된다.
설사 진품이라고 불리는 물건을 싼 가격에 구입했다고
해도 말이다.

昔のふつうを
懐かしむ今という時代は、
きっと
「ふつうではない」
のでしょう。

과거의 평범함을

그리워하는 현 시대는

틀림없이

'평범하지 않은 시대'일 것이다.

고급 슈퍼마켓에서 약간 값비싼 귤을 구입했다.
갑자기 과일이 먹고 싶어져 자연스럽게 귤로 손이 갔다.
집으로 돌아와 봉투를 펼치고 기대감에 부풀어 귤껍질을
벗겼다. 입에 넣자, 귤은 그저 평범한 맛이었다. 그러나
그 평범한 맛의 귤을 한입 삼키는 순간, 초등학생 시절의
내 모습과 아이치현愛知縣의 전원 풍경이 떠올랐다.

새로 구입한 그린 모켓Green moquette 응접용 소파가
도착한 날, 가족 다섯 명이 사이좋게 둘러앉아
상자에 담긴 귤을 꺼내 먹었다.
특별히 맛있다는 느낌이 없는 지극히 평범한 귤.
일상적인 생활의 한 장면이었다.

값비싸다고 생각했던 귤이 평범한 맛이었지만,
어린 시절의 기억 덕분에 귤이 '맛이 없을 것'이라는
선입관은 들지 않았다. 그리고 이런 평범함을 떠올리게
해 준 계기가 고급 슈퍼마켓에 존재했다는 사실이
왠지 모르게 얄궂게 느껴졌다.

특별히 사치를 몰랐던 시절. 어린 시절. 거기에는
틀림없이 우리가 '평범하다'고 생각하는 일들이
매일 일어나고 있었다. 그것을 '평범하다'고 느낄 수
없을 정도로 우리는 평범한 생활 속에서 시간을 보냈다.
아버지가 있었고 어머니가 있었고 누나와 여동생이
있었다. 당시의 모든 것이 평범했다. 귤 맛조차도.

과거의 가구나 가전제품이 복제되어 붐을 일으키고 있는
지금, 과거의 '평범함'이 매우 '매력적'으로 느껴진다는 데에
약간 두려운 생각이 든다.
사람은 '평범'했던 시절의 사물이나 '평범'했던 시절
그 자체를 왜 이제 와서 매달리는 것일까.
패션에서는 이 윤회 같은 순환이 당연한 듯이
되풀이되지만 왠지 모르게 현 시대가 미쳐 돌아가고
있다는 증거는 아닐까 하는 느낌이 들었다.

약간 값비싼, 평범한 맛의 귤을 먹으면서.

DATE 2003 02 03 PAGE 173

本当に
連絡が取りたければ、
メールなんかで
連絡は取らない。

진심으로 연락을 취하고 싶으면

메일 따위는 이용하지 말라.

일을 진행하는 데에는 정말 다양하고
섬세한 능력이 필요하다.

사내 직원에게 부탁을 했는데 전혀 보고가 없어서
어떻게 된 거냐고 물어보자,
"연락을 취했는데요."라고 대답한다.
이것은 사원 한 사람만의 이야기가 아니다.
'연락'까지는 누구나 할 수 있다.
문제는 그것을 '달성하고 관리'하는 의지다.

"잘 부탁드립니다."라는 말도 누구나 할 수 있다.
문제는 어떤 식으로 '잘' 부탁한다는 것인지 그 열성이
전달되지 않으면 일은 진척되지 않는다는 것이다.
그리고 결국, 이런 식으로 결론을 내린다.
"연락을 했는데 왜 답변을 해 주지 않는 거야.
예의가 없는 회사군."
나도 그렇게 생각하는 경우가 많다. 그러나 사고방식에
따라서는 '부탁하는 쪽'에 문제가 있는 경우도 흔히 있다.
샐러리맨이나 사무직 여성만의 문제가 아니다.
회사에 근무하게 되면 마치 편의점 직원이 기계적으로
인사를 하듯 '기호' 같은 대화가 증가한다.

"늘 신세만 지고 있습니다."
"잘 부탁드립니다."
"진심으로 감사드립니다."

회사에 근무하는 사람으로서
다른 회사에 근무하는 사람에게 의뢰를 한다.
보통 의뢰를 하는 쪽이 회사에 고용된 사원이라면
의뢰를 받는 쪽 역시 회사에 고용된 사원으로서
사무적으로 업무를 처리한다.
이런 공허한 의식 아래에서는
일이 '효과적'으로 진행될 리 없다.
물론 의뢰를 하고 받는 것 자체가 '일'로서의
'업무'이므로 일상적인 작업으로 처리하는 것은
당연한 태도다.
그러나 의뢰를 받은 회사의 담당자에게
'의뢰를 하는 쪽의 마음'이 전달되지 않으면
그 행위는 단순한 전달 게임에 지나지 않는다.

배송업자에게 '전표'라는 규칙을 붙여 '배달'하라는
지령을 '업무'로서 의뢰한다. 그 순간이 의식이라면
물건은 아무리 중요한 것, 귀중한 것이라고 해도
작업(업무)으로서 처리된다. 그리고 만약
파손되었다고 해도 이런 식으로 처리될 것이다.
"파손되었습니다."
"아, 그렇군요. 사장님에게 파손되었다는 사실을
증명한다는 도장을 받아 주십시오."
"알겠습니다."

물론 이런 일련의 과정 안에도 튼튼하게 포장했다거나
소중하게 다루어 달라고 부탁했다는 식으로
나름대로의 마음은 전달된다. 그러나 결과적으로
파손되었다. 상대가 만든 잘 만들어진 규칙에
발을 들여놓고 이쪽의 요구가 무엇인지 확실하게
전달하겠다는 의지가 없다면 파손은 끊이지 않고
되풀이된다.

DATE 2003 02 11　PAGE 177

나도 프레젠테이션을 하지만 전혀 답이
돌아오지 않는 경험을 자주 한다.
그 침묵의 시간 속에는 대체 무엇이 존재할까.
이 부분을 생각하고 싶다.
"전화도 걸고 메일도 보냈지만 연락이 없습니다."
그럴 리는 없다. 여기에는 다양한 사고방식이
존재하겠지만 나는 '연락을 하는 방법에
문제가 있다'고 생각한다.

미술대학에 비상근강사로서 강의를 하러 갔다.
그리고 학생들에게 작품을 포트폴리오로 구성하여
우송해 달라고 말했다.
학생들의 우송방법은 다양했다. 그중에는 DVD나
MO 형식으로 만들어 우송하는 학생도 있었다.
그러나 나에게는 DVD나 MO 드라이브가
없었기 때문에 나는 그 학생의 작품을 볼 수 없었다.
며칠 후 그 학생에게 "보지 못했다."라고 말하자
어떻게 그럴 수가 있느냐면서 울상을 지었다.
하지만 학생과 나 사이에, "DVD를 사용하고 계십니까?"
"MO를 사용하고 계십니까?"라는 대화를
나눈 적은 없었다.

DATE 2003 02 11 PAGE 178

이 이야기 역시 회사의 사원이 외주 사무실에
'잘 부탁한다고 말했는데 왜 일을 제대로 처리하지
않느냐'고 떼를 쓰는 행위와 다르지 않다.
부탁했다. 그러나 상대방은 잊고 있었다. 부탁을 했는데
잊어버렸다니 있을 수 없는 일이라는 사고방식도 있지만,
부탁하는 방식이 잘못되었기 때문에 상대방이
잊어버린 것은 아닐까.

일을 '진행'하는 과정에는 상대방에 대한 '배려'나
'상식'이 매우 중요한 의미를 가지는 경우가 많다.

대학 강사는 당연히 DVD플레이어를 가지고
있어야 할까.

DATE 2003 02 11 PAGE 179

ほとんど
脈絡もない
出会いこそ、
本当は意味が
深かったりする。

맥락이 없는 만남이야말로

의미 깊은 만남일 수 있다.

잡지 《디자인의 현장 デザインの現場》 연재를 위해
취재했던 호텔전문학교 교육부장을 다시 방문했다.
근처까지 왔으니 점심이라도 함께하자고 말했지만,
사실은 일부러 그를 만나러 찾아간 것이다.

그 교육부장은 유명 호텔 요리 부서에 근무하다가
'교사가 돼라'는 아버지의 유언을 듣고 중학교 교단으로
자리를 옮겨 3년을 근무했다. 그리고 어느 날, 모교인
호텔전문학교(그가 다녔던 시절에는 요리학교였는데
졸업 후 얼마 지나지 않아 호텔교육 부문이 첨가되었다)에서
'학교를 쇄신시켜 달라'는 부탁을 받고 이곳으로 왔다.
여기에서도 '교사가 돼라'는 아버지의 유언대로
요리가 아니라 교단에 서는 교사들을 지도하는
교육부장으로 일했다.
'호텔을 만든다'는 주제와 관련된 연재 때문에 세 번째로
학교를 방문했을 때, 이 와타나베渡辺 교육부장이
있었다. 1시간의 취재와 30분 정도 학교 내부를
안내받았을 뿐이지만 이 사람의 인품이 묘하게
내 마음을 사로잡았다.

DATE 2003 02 13　PAGE 181

학교를 쇄신시켜 달라는 부탁을 받고 이곳으로 왔다는
그의 이야기는 취재가 거의 끝나갈 무렵에 자연스럽게
나온 것이었다. 그리고 당시 나도 그 부분에 관해서는
더 이상 깊이 물어보지 않았다. 그러나 언젠가 반드시
이 사람을 만나 그와 관련된 이야기를 듣게 될 것이라는
왠지 모를 확신이 들었다.
그로부터 3년 3개월 후인 2월의 오늘. 우연을 가장하여
함께하게 된 점심식사. 그의 인품은 여전히 따뜻한
분위기를 풍긴다. 대학까지 갔는데 도중에 그만두고
디자인 세계로 방향을 틀었다는 딸 이야기를 할 때도
열심이었지만, 역시 모교 이야기에 더 뜨거운 열기를 띤다.

학교법인이라는 시스템 안에서 누가 어떤 생각을 하건
새롭게 쇄신시킨다는 것은 무리다. 약 1시간에 걸쳐
점심을 먹으면서 40대의 중년 두 명이 뜨거운
토론을 벌였다.

학교 근처에 있는 작은 식당. 그는 내 자리에서는
보이지 않는 입구 쪽을 바라보다가 10분 정도에 한 번씩
가볍게 눈인사를 한다. 학교 관계자들이 식사를 하러
오는 듯하다.

한 차례 이야기를 끝낸 뒤 와타나베 씨는
학교를 취재하고 느낀 소감을 보고서로 만들어 줄 수
없겠느냐고 부탁을 했다. 이 사람은 쇄신 작업을
절대로 포기하지 않을 것이라는 느낌이 들었다.
무슨 인연일까. 나는 이 사람의 열정에 치밀어 오르는
눈물을 간신히 눌러 참았다.
내가 할 수 있는 것은 디자인이나 광고 제작을
도와주는 것 정도라는 이야기에도 "어떤 광고입니까?"
"어떤 매체입니까?"라는 식으로 귀를 기울이며
주머니에서 펜을 꺼내 식탁 위에 놓여 있는
냅킨을 메모지 삼아 메모했다.

정말 열심히 살고 있는 사람.

나는 어떻게든 이 사람에게 힘이 되어 주고 싶다.
그렇게 맹세했다.

自分に
キャッチコピーを
つけてみる。

자신에게 어울리는

캐치카피를 만들어 본다.

마케팅의 기본 중에 '압축'이라는 것이 있다.

이것은 '인간'에게도 적용된다.

소비자와 상품의 관계는 고용자와 피고용자의

관계에 비유할 수 있다. 상품이건 사원이건

'여러 일을 할 수 있다'는 것은 언뜻 매우 믿음직스러워

보이지만, '한 가지밖에 할 수 없지만 그 기능에서는

누구에게도 뒤지지 않는다'는 능력을 지니고 있는 쪽이

결과적으로 높은 평가를 받을 가능성이 크다.

물론 실제로는 다양한 능력을 빈틈없이 소화하는

사원만큼 믿음직한 존재는 없다. 그러나 그런 사원

한 명의 개성은 줄곧 옆에 함께 있던 상사가

사라졌을 때, 또는 업무 시스템 도입에 따라

매우 애매한 상황에 놓인다.

매일 미묘한 인간관계를 구축하면서 무슨 일이든

소화해 내는 사람. 그런 사람을 상상하는 동안에

문득, 개성이 없는 회사가 많다는 사실을 깨달았다.

무엇이건 시대에 맞추고 고객의 바람에 맞추어

상품을 구성해 간다. 어떤 주문에도 즉각적으로

대응하는 자세는 언뜻 보기에 고객에게 매우 유익한

회사처럼 느껴진다.

그러나 그 관계를 담당하던 유능한 영업사원이
사라지는 순간, 단순히 좋은 평가를 받고 싶어 하는
개성이 없는 회사라는 사실이 그대로 드러난다.
'무엇이든 할 수 있다'는 것은 개성으로 보기 어렵다.
설사 스스로가 그것을 '개성'이라고 생각한다고 해도
소비자는 그렇게 생각하지 않는다.

자신을 그런 회사의 상품으로 비유해 보자.
광고대리점이 당신의 개성과 특성을 찾아내서
광고를 한다. 광고 카피를 생각했을 때 '당신'이라는
상품을 한마디로 적절하게 표현할 수 있는 카피를
만들 수 있을까. '○○○○한 나가오카'라는 식으로
자신의 캐치카피를 만들 수 있을까.
시험 삼아 '자신'의 캐치카피를 만들어 보자.
그것이 회사에서의 자신의 평가다.

자신의 개성을 압축하는 것은 생각보다 매우 어려운
작업이다. '급료를 올려 달라!'고 회사에 요구할 경우,
당신의 캐치카피는 무엇인가.
당신의 확실한 캐치카피가 없는 경우
높은 평가를 받기는 어렵다.

卒業制作って

何 ?

졸업 작품이란 무엇?

내가 지도한 여자미술대학 졸업생들의
졸업작품전시회를 보러 갔다.

학생들은 재미있다. 졸업작품전시회에 제출하는
작품과 수업의 과제로 제출하는 작품의 분위기는
전혀 다르다. 졸업 작품은 자유롭다.
'학업의 성과'로서 전시되어 있는 졸업 작품을 보다 보니
나도 모르게 감탄사가 새어 나온다.

'어라? 이런 학생이었나?'
'흐음, 이런 그림을 그릴 줄 아는 학생이었군.'

그 가운데에 정말 멋진 그림이 있었다. 매우 우수한
작품이었기 때문에 휴대전화에 부착되어 있는
사진기를 이용해서 촬영하고, 근처에 있는 학생에게
누구의 작품이냐고 물었다. 그러나 시간이 많이
흘러서인지 그의 얼굴과 이름이 일치되지 않는다.
돌아갈 무렵 그 작품의 주인공이 나를 찾아왔다.

"그 그림, 어떻게 할 거니?"
내 질문에 학생은 망설이지 않고 대답했다.
"학교로 가지고 갈 거예요."
"그래서?"
"찢어 버려야지요."

미술학교 학생들 전원이 그런 것은 아니지만
그 대답을 듣고 문득, 학교 과제란 대체 무엇인가 하는
생각이 들었다. 특별히 화가 나서가 아니라 프로로서
사회에 진출하여 '일'로서 디자인을 할 때에도
그런 경우는 흔히 있지 싶었다.
이벤트용으로 상품을 진열하는 집기를 디자인하고
이벤트가 끝나면 폐기 처분이 되는 그런 상황들.

그래픽은 생명이 짧은 경우가 많다. 흔히 하는 말로,
편의점에서 쓰레기봉투를 구입한 이후에 그 봉투 안에
가장 먼저 버려지는 쓰레기는 쓰레기봉투를 포장했던
비닐이라는 말이 있다. 유통 경로를 밟아 목적지인
선반이나 상점에 진열되는 순간, 그 포장용 비닐 디자인의
일생은 끝나는 것이다.

그런 내용을 중심으로 일기를 쓰고 있는 눈앞에
컵이 들어 있었던 빨간 상자에 담긴 명함들이 보였다.

포장, 포스터, 그리고 졸업 작품.

답은 나오지 않지만 본래의 사명이 끝난 이후에도
달리 사용할 수 있는 세계는 없는지 탐구해 보고 싶은
생각이 든다.
진심으로 감동을 받은 그 학생의 그림은 진지하게
부탁을 해서 내가 가져가기로 했다.
졸업작품전시회 이후에도 남아 있는 졸업 작품.
사명을 끝낸 이후에도 남아 있는 포장 디자인.
좀 더 진지하게 생각해 볼 부분이다.

DATE 2003 03 25 PAGE 190

会社を
ステージの上と考える。
役者は
ステージでは
練習しない。

회사를 무대라고 생각하자.

배우는 무대에서

연습은 하지 않는다.

DATE 2003 04 23 PAGE 192

서른여덟 살이 되면서 죽음에 관하여 자주 생각하게
되었다. 젊은 시절, 무리를 한 탓인지 아니면
단순한 운동 부족 때문인지 밤을 새우기 어렵다.
그런데도 여전히 밤 새우는 일을 좋아한다.
즉, 일에 집중하는 기력이 약화되었을 뿐이다. 이것은
'게으름을 피운다'는 식의 단순한 이야기가 아니다.
기력 약화이건 운동 부족이건, 무엇인가 원인이 되어
정신이 쉽게 피로를 느끼는 것이다.

하루에 집중적으로 일을 할 수 있는 시간은 불과
'3시간'에 지나지 않는다. 원래 그 정도가 적당한 것인지도
모른다. 그러나 3시간의 집중력을 어디에 사용해야 할지
그 적절한 사용처를 선택하지 못하면 의미 없는 일에
소비할 수도 있다.

모든 것은 미묘한 정신의 컨트롤 문제다.
운동선수와 비슷한 세계, 다소 과장스럽기는 하지만
그런 느낌이다.

즉, 내가 하고 싶은 말은 서른여덟의 지친 아저씨인 나는,
서른여덟의 지친 디자이너의 입장에서 일을 할 수 있는
(멋진 생각이나 아이디어를 발휘할 수 있는 시스템을 만드는 것)
방법을 생각해야 할 필요가 있다는 것이다.

선배 디자이너들은 "대낮부터 술 한잔 걸쳤어."라는
말을 자주 한다. 그렇다면 언제 일을 한다는 것일까.
관찰해 보니 일은 전혀 하지 않았다.
즉, 술을 마시는 행위 자체를 통하여 일도 성립시키는
시스템을 중년 시기에 이미 개발한 것이다.
이것은 절대로 무리한 이야기가 아니다. 우선, 기업의
사장이 '골프'를 치러 다니는 행위는 '일을 성립시키는
시스템'으로서 분명히 업무다. 어쩌면 골프를 좋아하는
어떤 사장이 골프를 치는 것만으로 회사 업무를 동시에
수행할 수 있는 방법은 없는지 진지하게 생각한 끝에
그런 방법을 도입한 것은 아닐까 하는 데에까지
생각이 뻗친다.

정말 대단하지 않을 수 없다.
한시라도 빨리 즐기면서 일도 함께 소화할 수 있는
방법이 무엇인지 찾아내야겠다.

声が大きいだけでも、
出世はできる。
声が小さいだけで、
出世しない、も、ある。

목소리가 큰 것만으로

출세할 수 있다.

목소리가 작은 것만으로

출세하지 못할 수도 있다.

갓 입사한 사원 중에 두드러지게 두각을 나타내는
사람이 있다면 그것은 두 가지다.
하나는 '커뮤니케이션에 능하다'는 것.
외출할 때의 보고는 물론이고 질문도 적극적이다.
메일 등으로 전달하지 않고 가능하면 상사를
직접 찾아가 연락을 취한다.
또 하나는, '목소리가 분명하고 크다'는 것.
여러 사람이 모이는 회의 등의 장소에서 평소처럼
조용조용 이야기해서는 통하지 않는다. 많은 사람이
모여 있는 만큼 그들 모두가 알아들을 수 있도록
큰 소리로 분명하게 자신의 의견을 전달할 수 있어야 한다.

어떤 직종이건 회사의 상사는 이 두 가지 장점을 갖춘
사원을 좋아한다. 나도 그렇다. 하나의 조직 안에 많은
사람과 함께 있다 보면 도대체 무슨 생각을 하고 있는지
의문이 드는 사람이 있다. 그리고 그런 의문은 시간이
흐를수록 증폭된다.

많은 사람 속에서 두드러진 신장세를 보이고 싶다면
자신의 생각을 분명하고 확실하게 전할 줄 알아야 한다.

デザイナーは
生活者は
デザインに関心が
深いと、
信じ込んでいる。
消費者は
デザインの勉強など
していない。

디자이너는

일반 사람들이 디자인에

관심이 많다고 생각한다.

그러나 소비자는

디자인 공부를 하지 않는다.

상품을 '확실하게' 팔려면 '확실하게' 대응해야 한다.
다른 사람에게 상품을 권하여 그 사람이 구입을 하면
그 상품은 판매자의 손에서 떠나지만 구입한 사람은
한동안 그 상품과 함께 생활한다. 그 상품에 대해서
확실하게 알고 있지 않으면 자신 있게 판매할 수 없다.
이것은 대원칙이다.

디자이너도 그렇다. 아무리 멋진 디자인을 해도
'디자이너로서의 감성'과 '사회성'이 그 디자인에
절반 정도는 영향을 미친다는 사실을 최근에야 깨달았다.

소비자는 디자인 공부를 하지 않는다.
디자이너나 건축가가 어떤 해석을 하더라도 그것은
단순한 정보에 지나지 않는다. 소비자의 입장에서 볼 때
좀 더 가깝게 느낄 수 있으면서 사회성이 있는
'이해하기 쉬운 이유'를 디자이너는 반드시
준비해 두어야 한다.

나의 단짝인 카피라이터가 있다. 당시에 그가
소속되어 있던 '이와나가岩永 사무소'는 네이밍이라는
수법으로 '사회성'을 실천하는 대표적인 회사였다.

기업이 개발한 획기적인 기술에 별명을 붙이는 것이다.
예를 들어, 탈수를 할 때에 세탁물이 엉키지 않도록 하는
기술에 '가라만보_{세탁물이 엉키지 않는다는 의미를 압축한 애칭. 세탁볼}'라는
이름을 붙여 출시해서 크게 히트를 쳤다.

이것은 특별한 사례가 아니다. 디자이너로서
사회에 상품을 출시할 때에는 대부분 이와 비슷한
노력을 기울인다.

어떤 디자이너가 "디자이너는 커뮤니케이션의
프로가 되어야 한다."라고 말했다. 맞는 말이다.
학생들의 졸업 작품을 보면서 무엇인가 부족하다는
느낌이 든다면 그것은 틀림없이 '현실적인 사회성'이다.
바꿔 말하면 이 세계에는 '학생 같은 프로 디자이너'가
정말 많다.

賢い商人は
競争相手を
作る。

현명한 상인은

경쟁 상대를 만든다.

나는 고속도로를 자주 달린다. 자동차를 좋아하는 나는
운전을 하다가 빨리 달리는 자동차를 보면 나도 모르게
경쟁을 시작한다. 그렇다고 내가 스피드광이라는 말은
아니다. 다만, 시고 싶지 않다는 심리가 강할 뿐이다.
빠른 속도로 달리는 자동차를 보고 속도를 약간 높여
추월하려 하면 상대방도 의식을 했는지 운전이
거칠어진다. 긴박감이 감돌면서 두 대의 자동차가
경쟁의 강도를 높인다. 그러던 중, 목적지에 도착하는 것이
목적이 아니라 경쟁을 벌이는 것이 목적이 되어 간다.
상대방보다 빨리. 그것만을 생각한다. 이때는 상대방에게
뒤지는 것이 패배다. 상대방과 나는 수많은 자동차를
잇달아 추월한다. 그러나 아직도 상대방은 나보다
더 빨리 달리고 있다. 그리고 우리의 경쟁에 이끌려
다른 자동차들도 속도를 높인다.
이런 경험을 할 때마다 나는 인생과 비유해 본다.

자신의 성장에 '목표'가 있다면 그것은 고속도로를
혼자 달리고 있는 것과 같다. 여기에 다른 사람이 나타나
속도를 높인다고 하자. 그럴 경우, '목표를 향한다'는
목표가 어느 틈에 '목표를 향하면서 상대방에게 승리를
거둔다'는 식으로 바뀐다.

DATE 2003 09 27　PAGE 200

고속도로로 이야기하자면 목표에 해당하는 목적지의
톨게이트에 도착할 무렵, 경쟁 상대의 자동차는 어딘가로
사라져 모습이 보이지 않는다. 그제야 경쟁을 한다는
의식에서 벗어난다. 그리고 깨닫는다. 그 사람 덕분에
빨리 도착했다는 사실을.

회사를 운영하는 경우도 이와 비슷하다.
어차피 달릴 바에는 우선, 어떤 상대가 있는
고속도로인지 선택한다. 그리고 목적지를 향하여
그 사람과 경쟁을 벌이면 된다.
그렇게 경쟁을 벌이다 보면 문득 정신을 차렸을 때
목적지에 도착해 있을 것이다.
사회는 그런 도로 같은 존재다.

도로를 달린다는 것은 목적지가 존재한다는
의미이며 그 사이에 수많은 자동차를 만나면서
또 경쟁을 하면서 앞으로 나아가는 행위다.
여기에서 같은 방향으로 향하고 있는 자동차를
어떻게 발견하는가가 결과적으로 목적지에
빨리 도착할 수 있는 경쟁 상대를 만나는 것이 된다.

DATE 2003 09 27 PAGE 201

중요한 점은, 상대방과의 경쟁에 '승리'하는 것이 아니라
서로 경쟁을 하면서 목표를 향하여 달리는 것이다.
즉, 경합이 중요한 것이지 목표를 달성하면 승리는 아무런
의미도 없다. 따라서 시시한 승부에 집착하는 것보다
강적을 의식하고 경합을 벌인다는 점을 의식하는 쪽이
결과적으로 행복을 안겨 준다.
스포츠도 이와 비슷하다고 할 수 있다. 승패는 '득점'이나
'기록'으로 정해지지만 스포츠의 진정한 의미는 목표를
향하여 경합을 벌이는 시간 그 자체다.

이것은 매상이라는 목표에도 적용할 수 있다.
목표로 삼은 매상을 달성해야 한다는 목표는 존재하지만
중요한 것은 그 목표를 향하는 시간이다.
'그 자동차에 뒤졌다'가 아니라 '그 자동차 덕분에
목적지에 일찍 도착할 수 있었다'고 생각하는 태도다.

현명한 상인은 경쟁 상대를 만든다.
그리고 서로 경쟁을 벌이지만 승패에는 얽매이지 않는다.
중요한 것은 이런 것이 아닐까.

おいしい料理のためには、

すべてが

おいしそうでなければ

いけない。

掃除も、コックも。

味だけではダメです。

맛있는 요리를 만들려면

모든 것이 맛이 있어 보여야 한다.

청소도, 요리사도.

맛만으로는 안 된다.

'맛있다'는 것은 어떤 의미일까.

'기쁘다'는 것도 마찬가지다.

최근 이 점에 대해 생각해 보았다.

그러자 희미하지만 해답 같은 것이 보였다.

이번에도 역시 나만 만족하는 해답인지는 모르지만.

'맛있다'는 요리, 즉 음식. 그러나 음식이 '맛있다'는

것만으로는 '맛이 있다'는 의미는 성립되지 않는다.

그 밖에 어떤 요소가 필요할까. 나는 '맛있다'에는

최소한 세 가지 요소가 필요하다고 생각한다.

하나는 '요리' 그 자체. 또 하나는 맛이 있어 보이는 '장소'.

마지막에는 맛이 있어 보이는 '사람'이다.

예를 들어 손님이 "맛있게 잘 먹었습니다."라고

음식을 칭찬했다고 하자. 손님은 틀림없이 이 세 가지를

확인하고 그 모든 것에 '맛있다'는 느낌을 받았기 때문에

'맛있다'는 말을 한다. 즉, 음식을 만든 요리사가

'맛있는 음식을 만들 것 같은 사람'이고, 장소가

'맛있는 음식을 먹을 수 있는 곳'이라고 느끼며 요리를

먹는다. 이것은 음식 자체가 '맛있는 음식이었다'는 것이다.

DATE 2003 10 09 PAGE 204

음식을 만드는 일을 직업으로만 생각한다면 그것은
단순한 작업으로 전락하기 쉽다. 음식 하나하나는
각각 다른 손님의 각각 다른 욕구다. 즉, 요리사가
그 음식 하나하나를 '맛이 있어 보이도록' 만들지 않으면
손님은 맛있게 먹을 수 없다고 생각한다.

포장마차에 국수를 먹으러 갔다고 상상해 보자.
'이 포장마차의 국수는 정말 맛이 있어.'
이런 결론에 이르려면, 우선 포장마차가 맛이 있어야
한다. 물론 포장마차를 먹을 수는 없다. 그러나
포장마차 자체가 '맛이 나는 분위기'가 아니면
손님은 음식을 '맛있게' 먹을 수 없다.
또 그곳에서 국수를 만드는 주인이 '맛있는 음식을
만들 것 같은 사람'으로 보여야 한다.
그리고 주인이 내놓는 국수 자체가 '맛이 있어야' 한다.
이런 식으로 생각하면, 음식점의 청소는 '깨끗하게'가
아니라 '맛이 나는 분위기'를 만드는 것이라고 표현해야
옳다는 느낌이 든다. 즉, 요리사도 '맛을 낼 줄 아는
사람'이라는 분위기를 풍겨서 그 사람이 음식을 만들면
틀림없이 맛있는 음식이 나올 것이라는 느낌을
주어야 한다.

즉, '맛있는 음식을 만들 것 같은 사람'이 되는 것이
바로 프로가 되는 길이다.

人生が積み重ねで
あることは知っている。
では、
何をどう積み上げていくか。
それを考えないと
意味がない。

인생은 축적이다.

그렇다면 무엇을 어떻게

축적해야 할 것인가.

그것을 생각하지 않는다면

인생의 의미는 없다.

'축적'.

'매일의 일상은 무엇인가의 축적'이라는 말을
흔히 들을 수 있다. 나는 무엇을 축적하고 있는지
아니 축적이라는 이미지를 얼마나 잘 이해하고 있는지
다시 한번 생각해 보았다. 그때 영화 〈파이트 클럽
Fight Club〉의 한 장면이 떠올랐다.

과거에 어떤 일을 하고 싶었던 편의점 점원에게
총을 들이대고 강도가 묻는다.
"그런데 왜 그 일을 하지 않았어?"
그러자 점원의 이런저런 변명. 총을 들이댄 사람은
그 변명에 화를 낸다.
"다음에 만날 때까지 그 일을 하지 않으면
죽여 버릴 거야."
그리고 점원으로부터 반드시 하고 싶었던 일을
하겠다는 약속을 받아 낸다.
내가 가장 좋아하는 장면이다.

대부분의 사람들은 깊이 생각하지 않는다.
'하고 싶다'고 말은 하지만 자기가 진심으로
그 일을 하고 싶은 것인지 진지하게 생각하지 않는다.

DATE 2003 10 18 PAGE 208

정말로 그 일을 하고 싶었다면 지금 틀림없이 그 일을
하고 있을 것이다. 그렇지 않기 때문에 이런저런 이유를
늘어놓으며 자신의 현재 상황을 정당화하려고 한다.
한심하다. 겉치레뿐인 칭찬도 의미가 없기는 마찬가지다.
진지하게 생각하지도 않으면서 시간을 때우듯 쉬지 않고
나누는 대화 역시 그러하다. 최근 많은 사람을
만나면서 어느 것이 진심이고 어느 것이 '말뿐인 내용'인지
구별할 수 있게 되었다.

오사카에서 JIDA 일본산업디자이너협회에 소속되어 있는 사람을
만났다. G마크용으로 전시품을 빌릴 생각이었는데,
협회 규칙 때문에 한 점당 1만 엔을 받아야 한다는 말에
화가 치밀어 올랐다.
그 단체의 갤러리는 롯폰기六本木의 AXIS라는
건물 안에 있다. 쇼 케이스 안에 소중하게 보관되어 있는
모든 작품은 특별한 보물이 아니다. 과거에 잘 팔렸던
상품, 그러나 이제는 더 이상 팔리지 않아 폐기된 상품.
단, 디자인이 우수하기 때문에 보물처럼 모셔져
있을 뿐이다. 물론 내가 만난 사람들은 모두
좋은 사람들뿐이었다.

DATE 2003 10 18 PAGE 209

DATE 2003 10 18 PAGE 210

그러나 그들을 만나면서 알게 된 '보관' '단체 의의'
'정기집회의 낮은 출석률'. 결코 제 기능을 다한다고는
생각하기 어려운 이 단체의 대답은 결국, 이 사람들과는
다른 경로를 통하여 메일로 빚었다.
"예외는 인정할 수 없습니다."
흔한, 정말 편리한 대답이다.

제품 디자인업계의 상황은 나 같은 문외한도 잘 알고 있다.
기업 디자이너가 놓여 있는 상황, 물론 쇄신을 위하여
대담한 기획안을 내놓는 기업도 있다. 하지만 '업계'라는
구조에는 장점이 별로 없다. '험담'도 할 수 없고
'부정'도 할 수 없다. 그런 행동을 하면 단체 안에
존재하기 어렵다. 평가도 단체 안에서 받아야 한다.
그래서 얌전히, 조용히 눈치를 보면서 자리를
지켜야 한다. 특정 인물을 구체적으로 머릿속에
떠올리면서 글을 쓰고 있는 것은 아니다.
인간이 매일 중요한 무엇인가를 축적하면서
살아가야 하는 존재라면 이런 단체에서 축적하는 것은
'그럴듯한' 것밖에 없는 듯한, 그런 느낌이 든다.
이런 축적으로는 다른 수많은 사람이 올라타도 얼마든지
버텨 낼 수 있는 튼튼한 구조를 갖추기 어렵다.

단체의 대답을 듣고 그것은 마치 그림으로
그린 듯한, 아니 모래로 쌓은 성 같은 느낌이 들었다.
사회에는 균형이 존재하며 그것을 소중하게
여겨야 한다고 생각해 왔다. 그러나 지금 우리는
균형을 잡지 않으면 안 될 정도로 위태로운 구조 위에
존재한다는 느낌이 든다. 균형에 지나치게 얽매여
하고 싶은 말도 하지 못하는 그런 상태.

하고 싶은 말이나 하고 싶은 일을 하면 균형이
무너지면서 자신이 서 있던 발판을 잃고 수입이
사라진다. 그게 어떻다는 것인가. 귀중한 인생이
균형을 잡지 않고서는 버틸 수 없는 그런 위태로운
발판 위에 서 있다.
그 발판이 무슨 의미가 있을까. 위태로운 발판 위에서
균형을 잡으려 발버둥치다가 그 발판이 무너지면
다른 사람을 탓한다.

이건 좀 이상하지 않은가.
올바른 가치를 축적하자. 겉치레만이 아닌
진정한 의미를 가진 가치를.

DATE 2003 10 18　PAGE 211

黒ひげ危機一髪は

実は

刺して飛び出したほうが

勝ちって

知っていますか？

해적룰렛 게임 '위기일발'은

사실, 장난감 칼을 찔러서 해적 인형이

튀어나오는 쪽이 승리다.

'위기일발'이라는 인기 게임이 있다. 통에 칼을 찔러
해적이 튀어나오면 패배하는 게임이다.

그런데 어떤 사람이 이렇게 말했다.

"위기일발 게임이 있지요? 통에 칼을 찔러서 검은 수염의
해적이 튀어나오면 패배하는 게임말입니다. 하지만
해적이 튀어나오는 것을 승리로 정하면 패배가 아닌
승리입니다. 그렇지 않습니까?"

그럴 수도 있다. 규칙을 그렇게 바꾸면 간단한 것을.
그렇게 생각하면 지금까지 살아온 38년 동안,
나는 줄곧 착각을 하고 있었던 것이 된다.

검은 수염을 가진 해적이 튀어나오는 경험도 몇 번이나
있었고. 사실 이 게임에 정답은 없다. 게임설명서에
'승패'가 기재되어 있다면 몰라도.

38년 동안 칼을 찌르면서 '위험해! 지겠어!'라는 생각에
초조해했던 것이 어쩌면 '됐어. 이길지도 몰라!'라고
생각해야 했던 것인지도 모른다. 견해만 바꾸면 부정이
긍정으로 바뀌는 상황은 인생에 얼마든지 존재한다.

올해도 이제 저물어 가고 있다. 이것이 좋은 현상일까,
나쁜 현상일까. 이것이 후퇴일까, 전진일까.
이제 2004년의 해가 떠오르려 한다.

2004

任せると言われて
のびのびやりたければ、
以下の2点に
注意する。

1、任せられた着地点を
　　確認する。

2、連絡報告を怠らない。

말긴다는 말을 듣고

그 일을 제대로 처리하려면

다음과 같은 두 가지 사항에

주의해야 한다.

1. 말겨진 일의 결과가 무엇인지 확인한다.

2. 연락과 보고를 게을리하지 않는다.

회사를 설립한 이후, '맡긴다'는 말에 대해 진지하게
생각하게 되었다.
스스로 모든 일을 직접 처리해야 직성이 풀리는
성격이기 때문에 이 말을 늘 신중하게 사용해 왔다.

문득 머릿속에 떠오른 바람직하지 못한 사례는,
'맡긴다'고 말해 놓고 지속적으로 신경을 쓰다가
보고를 받기 전에 "이제 됐어. 내가 하지."라고
나서는 경우다.
과거를 돌이켜 보면 이런 행동을 정말 자주 했었다.
문제는 '무엇을 맡겼는지'를 명확하게 해야겠다는
생각이 들었지만 사실, "이건 자네에게 맡겼지만
이 부분은 내가 처리할게."라는 말이 듣기에는
쉬워 보여도 실제로 일을 해 보면 그 기준을 정하기가
좀처럼 쉽지 않다. 그 일을 맡은 사람의 입장에서 보면
당연히 신경이 쓰일 수밖에 없다.
그래서 현재의 내 입장은 잠시 제쳐 두고 내가
일을 맡는 입장에 놓여 있던 젊은 시절을 기억해 내면서
대체 어떤 느낌이어야 그 일이 제대로 처리될지
생각해 보았다.

단순하기는 하지만 한 가지 해답 같은 것이 떠오른다.
'맡긴다'는 말을 했는데도 참견을 하게 되는 이유는
그 일의 경과와 관련된 커뮤니케이션에 문제가
있기 때문이 아닐까.
'나를 대신하여 맡긴다'는 부분에 관하여, 일을 맡은
사람은 확실하게 소화해 내고 있다는 사실을
보여 주어야 한다. 어떤 의미에서는 결과보다는
'어떤 식으로 진행하는가' 하는 과정을 보여 주는
태도가 중요하다.

'맡긴다'는 말을 들으면 대부분 '결과만 잘 내면 되니까
도중의 과정은 굳이 설명할 필요가 없다'고 생각하기 쉽다.
즉, 이런 말로 받아들이는 것이다.
"어떤 식으로 운전을 하건 목적지에 도착만 하면 되니까
도착하면 깨워."
하지만 그렇게 말한 상사는 대부분 조수석에 앉아
잡지라도 읽으면서 가끔씩 길을 확인한다. 그리고 자기가
예상했던 길을 이용하지 않을 경우, 이렇게 묻는다.
"이봐, 지금 어디로 가는 거야?"
이때 "이 길이 지름길입니다."라는 식으로 충분히
이해시켜 주기를 바라고 있다.

목적지에 도착한다는 목표는 바뀌지 않는다.
'맡긴다'는 말은 기본적으로 무조건 목적지에만
도착한다고 끝나는 것이 아니라 '목적지에 도착'하는
'방법론'을 맡긴다는 의미다. 따라서 '목적지를 향하고
있는 것처럼 보이지 않는 태도'가 가장 나쁘다.
이 부분을 심도 있게 생각하면 '속도' '판단' '효과'
'리더십' 등 다양한 체크 포인트가 존재한다.
물론 군이 그곳을 통과하지 않더라도 목적지에
도착하기만 하면 임무는 다한 것이 된다.
하지만 '맡긴다'는 의미는 "원래는 내가 할 일이지만
자네가 한번 해 보게."라는 것이다.

그것이 '의미가 있는 위탁'이라면, 상사의 입장에서는
부하직원의 능력을 시험하고 있거나 어떤 목적이
있어서 부하직원에게 기회를 주는 것이 된다.
즉, '마음대로 해 보라'는 측면이 존재하면서
'자신의 방법론이 아닌 부하직원의 방법론으로
어떻게 일이 처리되는지' 그 부분을 확인하려는 것이다.

여기까지의 핵심은 두 가지다.

하나는 기대하는 결과를 확실하게 이해할 것.

그리고 또 하나는 자신의 방법론을 이용하여

상사가 충분히 이해할 수 있도록 일을 처리할 것.

젊은 시절, "맡긴다고 해 놓고 툭하면 도중에

참견을 하고 나서니 정말 한심한 상사야."라며

자주 불평을 했던 기억이 떠오른다.

하지만 상사가 참견을 했던 시점에 내가 성장할 수 있는

중요한 열쇠가 감추어져 있었다는 느낌이 든다.

'맡긴다'는 의미는 '상사가 직접 처리하기 귀찮아서

떠맡기는 것'이라고 생각하면 끝도 없다.

설사 그렇다고 해도 거기에서 '만점'을 받으면

결과적으로 신뢰를 얻을 수 있다.

회사의 대표가 되면 상사가 없다. 회사를 설립할

당시에는 그렇게 생각했다. 하지만 지금 나의 상사는

'사회'와 관계가 있는 '거래처' '고객'이라는

느낌이 든다.

DATE 2004 01 23 PAGE 220

'사회'가 상사.

D&DEPARTMENT라는 회사가 '사회'라는
상사로부터 '무엇을 위탁 받았는가' 하는 점을
이해하는 것이 '보람'이 아닐까.
그리고 목표를 확실하게 가지고 그 목표를 향하여
어떤 식으로 나아갈 것인지 '거래처'나 '고객'이
쉽게 이해할 수 있도록 보여 주는 태도가 중요하다는
생각이 든다. 또 최선을 다해야 한다는 생각도.

自分の会社を
汚すことは、
自分の履歴を
汚すことと
同じことです。

자신이 소속되어 있는 회사를

더럽히는 행위는

자신의 이력을 더럽히는

행위와 같다.

사무실 남자화장실에 화장지 심이 버려져 있었다.
분명히 화장지를 교체한 뒤에 버린 것이다. 그것을 주워
쓰레기통에 버리면서 마음 한 구석이 아팠다.
여기가 전에 근무하던 회사였다면, 당시의 나라도
역시 그 심을 아무 데나 던져 버렸을 것이다.

'나와는 상관없어.'
그렇게 의식한 순간, 집단에서 사용하는 대상은
가치를 잃는다. '누군가 처리하겠지'라는 생각 때문에
그대로 방치해 버린다. 고객은 그런 장소를 확인하고
'정말 지저분한 회사'라는 이미지를 가진다.
그 결과 회사의 인기는 형편없이 떨어진다.
한편, 그 회사의 사원들에게는 그런 회사에 근무했다는
사실이 이력으로 남는다.

깨끗한 회사는 사원들이 사용하는 장소도 깨끗하다.
화장지 심을 버린 사람이 우리 회사의 사원이
틀림없다고 보고, 그런 사람은 어떤 식으로 일을 처리할지
상상해 보았다.

낙서가 많은 거리는 치안이 불안하다.

'어차피 이렇게 지저분하니까 마음대로 행동해도
되겠지.' 사람들이 이런 기분을 가지게 되기 때문이다.

그리고 벽의 낙서는 이윽고 다른 사람에게
태연히 상해를 입히는 결과도 낳는다.

방금 세차한 자동차를 운전할 때는 상쾌한
기분 때문에 운전 역시 조심스러워진다.

어쩌면 화장실에 심이 함부로 버려져 있는 것이
이런 생각 때문이었는지도 모른다.

'어차피 이렇게 지저분하니까 이런 걸 버린다고
달라질 건 없겠지.'

단순히 자신이 소속되어 있는 회사이기 이전에
모든 사원이 하루의 대부분을 보내는 장소다.

'깨끗하고 정리된 환경에서 일하고 싶다.'

이런 의식이 질 높은 사원을 불러들이고 긴장감과
질 좋은 환경을 체감할 수 있는 장소를 만들어 간다.

그러기 위해서는 우선, 버려져 있는 쓰레기를
주울 필요가 있다.

レトロゲームの背景には、
何かを整理したがっている
社会があるように
思います。

DATE 2004 02 03 PAGE 225

복고 붐의 배경에는

무엇인가를 정리하고 싶어 하는

사회가 존재하는 것이 아닐까.

사회 현상으로서 과거로 돌아가고 있는
다양한 모습을 보면서 그 의미를 생각해 본다.
이런 과거로의 회귀 현상을 쇼와 붐1901-1989. 쇼와 붐은
1960년대 방식이라고 부르는데, 이것이 만약 단순한
붐의 하나라면 왠지 이 붐은 '말하고 싶은 무엇인가'를
호소하고 있는 듯한 느낌이 든다.
흔히 죽음을 앞둔 시점에는 그때까지 살아온 인생이
엄청나게 빠른 속도로 머릿속을 가로지른다고 한다.
그렇다고 세상에 종말이 다가왔다는 이야기를
하려는 것은 아니다. 단, '사회가 무엇인가'를
정리하고 싶어 한다'고 해석하고 싶다.

서점을 둘러보면 과거에 유명했던 인물들의 책이
진열되어 있고 '선인에게서 배우자'는 부제가 붙어 있다.
세계 경쟁에서 승리를 거두지 못하고 합병을 통하여
간신히 세계 제2위의 반도체 회사가 된 일본의
어떤 회사는 '브랜드'에 대한 사고방식을, 하이테크에
존재했던 '독자성'을 완전히 배제한 상태에서
'내용을 판매하는 비즈니스'로 받아들였다.

중국에서 위력을 떨치고 있는 각종 바이러스로 인한
전염병 관련 영상이 흘러나올 때마다 과거 일본의
모습과 겹쳐진다.
중국이 일본처럼 진화했을 때, 일본은 어떤 나라가
되어 있을까. 그 진로를 '슬슬 정하자'는 주장이
들려오는 듯하다.

평소에 많은 비판을 받는 '백화점의 판매 방식'도
생각해 본다. 이세탄伊勢丹이라는 백화점을 살펴보면
여전히 백화점의 본질적인 스타일을 의식하고 있다.
브랜드를 이용해 개성을 보여 주는 것이 아니라
'이세탄'으로서의 개성만 강조하는 것이다.
생각에 따라서는 1960년이 사슬의 연결고리처럼
이어져 있는 듯도 하다.

미국식 스타일을 동경하며 무리해서 그것을 도입해 온
일본. 지금은 '역시 다다미일본식 돗자리가 최고'라고
생각하는 사람들이 증가하고 있는 것은 분명한 사실이다.
가구 붐 다음에는 '쇼와 붐'으로 이어졌다. 그렇다면
쇼와 시대의 무엇이 붐이 되었을까. 그것은 아무래도
'사고방식'인 듯하다.

사고방식이 붐이라니.

사고방식은 붐이 될 수 없는데······.

'일본에서 쇼와 붐' '일본은 지금 일본 붐'.

웃기는 말이나.

時間は流れています。
しかし、だからといって
自分も流されてしまうのは
違うと思いませんか。

시간은 흘러간다.

하지만 시간이 흘러간다고

자신도 무작정 흘러가는 것은

잘못이다.

'바쁘다'는 말에는 시간과 양에 쫓기는 이미지가
떠오르지만, 내가 최근 쫓기고 있는 '바쁘다'는
지금까지의 그런 이미지와는 분명히 다르다.
작년부터 잡지와 텔레비전 보는 방법을 바꿨다.
흥미 있는 대상만 압축하여 시청하게 되었고,
정보가 일방적으로 흘러나오는 대로 섭취하는 태도는
극단적으로 피하게 되었다. 그 계기는 하드디스크 레코더의
'키워드 녹화'라는 상품의 등장이었다.

DATE 2004 02 23 PAGE 230

텔레비전은 때와 장소를 가리지 않고 '흘려 내보내는'
미디어라고 생각한다. 예전의 라디오처럼 일방적으로
흘러나온다. 우리는 마음이 내킬 때에 화면을 응시하고
귀를 기울이면 된다. 그런 버릇이 붙어 있기 때문에
키워드 녹화는 '의식을 가지고 정보를 원하는'
중요성을 느끼게 해 주었다.

텔레비전은 마물이다. 매력적인 프로그램이 끊임없이
이어지면 시간을 영원히 빼앗겨 버린다. 자기도 모르는
사이에 '시간을 사용하는 방법'을 완전히 포기해 버린 듯
텔레비전에만 빠져 있는 경우도 있다.

그래서 나는 저녁에 잠들기 전 의식적으로
녹화한 프로그램을 한 시간만 시청하고 있다.

물론 이것이 모든 사람에게 적용할 수 있는 정답은 아니다.
현재의 내게 적용할 수 있는 현상일 뿐이다. 이런 식으로
정보를 조금씩 정리한 결과, 머릿속에 남아 있는 정보의 질이
내 것으로 바뀐다. 그리고 그 정보에 '내가 무의식중에
의식하고 있던 키워드'가 접목되는 데에 의미가 있다고
생각한다. 어떤 문제에 대해 생각할 때에도 초점이 무엇인지
의식하게 되었다. 세상에는 '불필요한 것은 존재하지
않는다'는 사고방식이 존재하지만 '세상의 불필요한 요소를
어떤 식으로 구별해 내어 효율성 있게 일을 처리하는가' 하는
사고도 존재한다.

하루는 24시간. 잠을 좋아하는 나는 평균 새벽 2시에
잠자리에 들어 한 시간 정도 텔레비전을 시청하고
3시에 취침한다. 그리고 아침 8시 30분에 일어나는
5시간 30분의 수면을 취하고 있다.

DATE 2004 02 23 PAGE 231

그렇다면 18시간 30분이 남는다. 출퇴근이 편도
1시간씩 왕복 2시간이니까 남은 시간은 16시간 30분.
점심식사와 저녁식사를 1시간씩으로 잡고 남은 시간은
14시간 30분. 직원들과의 의식공유를 위한 만남과 회의가
하루 평균 4시간이니까 남은 시간은 10시간 30분.
메일을 확인하는 데에 30분, 남은 시간은 10시간.

10시간을 모두 가동시키는 것은 어려운 일이다.
지금까지의 내 경험을 통하여 정리해 보면
그중 새로운 일을 생각하고 정리하는 데에 주력하는
시간은 3시간. 이 시간을 '뇌를 해방시키는 시간'으로
생각한다면 나머지 7시간은 '나'를 만드는 데에
소비해야 한다. 하지만 자동차도 엔진이 본격적으로
데워지기까지의 예열 시간이 필요하니까 거기에
3시간을 할애해야 한다.

아니 잠깐. 어쩌면 이 7시간 전체가 예열 시간에
해당하는지도 모른다. (웃음)

그렇다면 텔레비전을 시청하고 있을 여유는 없다.
오히려 '그렇게 정리된 시간을 사용하여 어떤 일을
할 수 있을지' '어떤 생산물을 낳을 수 있을지'
'어떻게 살아야 할지'를 생각해야 할 것이다.

하루조차도 이런 식으로 구분하여 살고 있지만,
이것이 일주일이 되면 이 규율도 흔들리지
않을 수 없다.
그것이 한 달, 반 년, 그리고 일 년이 되면…….

「がんばる」とは
あくまで雰囲気、
イメージです。

それをどうするのは、
別に詰めなくては
いけません。

파이팅은

어디까지나 분위기이며 이미지다.

따라서 그 방식은 구체적이어야 한다.

'파이팅'이라는 말에 관하여 생각해 본다.

"우리 모두 파이팅 합시다!"
상점의 조례 시간에, 회사의 신년 인사에서
흔히 들을 수 있는 말이다.
내 나름대로 '파이팅'의 이미지를 그려 본다면 '파이팅'은
'1분도 유지되지 않는다'고 생각하는 편이 맞겠다.
평범한 상황에서의 '파이팅'은 그 말이 끝나는 순간
의미를 잃는다. 이 말에 반론을 제기하는 사람도
있을 테지만 이유를 들어 보면 수긍이 갈 것이다.

'파이팅'은 기본적으로 '분위기'다.
그 자체로는 활용할 수 없다. 따라서 '파이팅'을
활용할 수 있는 상태로 만들어야 한다.
이것은 경영과 비슷하다.

경영과 관련해서는 다음에 다루기로 하고
'파이팅'을 활용할 수 있는 상태로 만들려면
두 가지 사항과 조합시켜야 한다.

DATE 2004 02 24　PAGE 235

하나는 '목표' 그리고 또 하나는 '트로피'다.
즉, '파이팅'은 '목표'와 '트로피'에 의해 성립된다.
회사에 비유하면 이해하기 쉽다. '어떤 일을 하기 위해
파이팅을 한다'고 하면 '목표를 달성하기 위한
세부 목표'를 설정하고 그 목표에 도달하면
'급여로서의 트로피'를 받을 수 있다. 이것은 알기 쉬운
비유이지만, '잘 생각해 보면 파이팅하자란 무엇을
어떻게 하자는 것인가?' 하는 의문에 대한 대답이다.

만약 '트로피'가 '돈'이 아니라 의식의 만족이라면
그것은 '청춘'이라 부르자. 청춘은 즐거움을 안겨 주니까.
그러나 청춘은 가족이 생기면 자유롭게 구가하기
어렵다. 희망 없는 말처럼 들리겠지만 미묘한 문제를
성립시키려면 단순한 '파이팅'으로는 도저히 높은
수준의 목표를 달성하기 어렵다.

'다이어트'를 한다고 하자. 대부분의 사람들이 다이어트에
실패하는 이유는 '파이팅'만이 존재하기 때문이다.
'파이팅'은 기본적으로 '분위기'다. 따라서 일주일만
지나면 생활에서의 보다 강한 자극에 이끌려 본래의
의미를 잃어버린다.

최근 이런 생각이 들었다. 나더러 "꿈이 없군." 하고
말할지도 모르지만, '목표'와 '트로피'의 크기를 제시하고
'파이팅'을 외치는 쪽이 훨씬 더 자연스러울지도
모르겠다는 그런 생각이.

'파이팅'은 멋진 말이다.
그러나 문제는 '어떤 식으로 파이팅을 할 것인가' 하는
점이다. 여기에 핵심이 있다.

頼りになる
ということは
最高の サービスです。

믿음직스럽다는 것은

최고의 서비스.

가장 효과가 있는 방법은 '사람이 직접 경비를
서는 것'이라고 하는데 '그 경비원이 믿음직스럽지 못한'
경우가 있다.

우리 맨션에도 믿음직스럽지 못한 관리인이 한 명 있다.
무슨 문제가 발생하여 보고와 대처를 요구하면
이런 식으로 대답한다.
"자세한 상황은 저도 잘 모릅니다."
이래서는 관리인으로서 앉아 있는 의미를 알 수 없다.

자동차를 타고 이동할 일이 많은 사람은,
믿음직스럽지 못한 도로공사 관계자를 만나는 일이
있을 것이다. 유도하는 방식도 제대로 이해하지 못하면서
유도를 하고 있다. 사고를 방지하는 역할도 담당하고 있는
그는 오히려 사고를 유발하고 있는 것처럼 느껴진다.
길을 모르는 택시기사를 만날 때에도 화가 난다.
이런 사람들을 보면 왜 화가 나는 것일까 하고 생각해
보았을 때, 우리 온라인숍의 책임자 소토가와柊川 씨의
말이 떠올랐다.

DATE 2004 03 03 PAGE 240

"상품을 판매하는 점원이라면 소비자가 어떤 상품을
원했을 때, 재고를 조사해 보고 언제 입하될 것인지
즉시 대답할 수 있어야 한다."
하지만 싱점 점원이 취급하고 있는 모든 상품을
정확하게 파악한다는 것은 매우 어려운 일이다.
물론 잡화점 점원이 잡화에 흥미가 없다면 문제다.
그러나 흥미는 있어도 수만 가지에 이르는 모든 상품의
재고 상황을 파악한다는 것은 불가능한 일이다.
단, 그 어려운 일을 나름대로 연구하여 방법을
찾아낼 수 있어야 '믿음직스러운 점원'이 아닐까.

혹시 믿음직스러운 점원이 있다는 것만으로 물건을
사러 그 상점에 갔던 경험은 없는가. 현재 보유하고
있지 않은 상품의 재고 상황에 대해 언제 그 상품이
들어올 것인지 즉시 대답을 들을 수 있고 그 후의
대처도 순조롭게 진행된다면 스트레스를 받을 일이 없고,
'정말 훌륭한 점원'이라고 칭찬하고 싶어진다.
믿음직스러운 경비원의 얼굴은 왠지 모르게 쉽게
기억된다. 믿음직스러운 운전기사의 택시를 타면
'스트레스가 없는 편안함'이 느껴진다.

프로라고 표현한다면 약간 부담스럽기는 하지만
누군가에게 '믿음직스러운 사람'이 되는 것만큼
삶의 보람을 느낄 수 있는 일은 없을 것이다.

매일 카페에서 일하는 직원도 같은 일을 반복한다고
생각하기 쉽지만 '믿음직스러운 카페 직원'이라는
영역도 있다는 사실을 잊지 말아야 한다.
긴자銀座 마쓰야松屋 백화점 지하의 '호텔 오쿠라'에서
야채와 케이크를 판매하는 코너에도 믿음직스러운
점원이 있다. 긴자에 갈 때마다 배가 고프면
그녀의 미소 가득한 얼굴이 떠오른다.

その土地の産業が

その土地で

成り立たないのなら、

ひとつの考え方として

あきらめるという

こともある。

지역 산업이 그 지역에서

성립되지 않는다면

포기하는 방법도 있다.

지방의 산업이나 쇠퇴해 가는 전통 공예를 어떻게든
되살리기 위해 노력하는 사람이 있다.
인더스트리얼 디자이너인 가와사키 가즈오川崎和男 씨는
교토뿐 아니라 모든 지역에서 산업과 경제의 연결고리가
끊어졌다고 말했다. 그 정도로 지방의 지역 산업,
전통 공예를 어떻게 '팔 것인가' 하는 문제가 매우
중요해졌다. 마구잡이로 산업을 소개하기만 해서는
지역에 혼란을 일으킬 뿐이고, 수도권이 주도하는
방법을 이용해도 지역의 시간 흐름에 틈새가 발생하여
동시 진행하기가 어렵다.

소니의 구로키黑木 씨와 함께 도야마富山에서 강연을
했을 때, '지역의 경쟁력'은 충분히 갖추어져 있지만
그것을 소비와 연결시키는 것이 매우 어렵다는 생각이
들었다. 단순한 '소개'는 어렵지 않다. 문제는 '판매'다.
'이런 식으로 판매하면 되지 않을까'가 아니라
'자금도 조달해서 이런 방식으로 판매하자'는 구체적이고
확실한 계획이 없으면 활성화는 어렵다.

DATE 2004 03 10 PAGE 243

사람들은 강연회를 개최하여 어떻게든 이런 현상을
타파하고 개선해야 한다고 말한다. 그러나 정말로
새로운 행동을 하고 싶어 하는 것처럼은 보이지 않는다.
쇠퇴해 가는 원인을 파헤칠 생각은 하지 않고
다른 사람에게 매달리기만 해서는 그 산업은
사라질 수밖에 없다.

또 한 가지는 '쇠퇴해 가는 데에는 원인이 있으며
그것은 그 나름대로 어쩔 수 없는 현상'이라고
해석하는 측면도 있다고 생각한다. 즉, '시장의 확대'다.
'교토의 전통'은 '교토'에 존재하는 것만으로 충분하다고
생각한다. 의식주 가운데, '식'과 관련해서는 예외적으로
'외부 확대'가 성립되지만 나머지는 '그곳으로 가야
볼 수 있다'는, '그곳에만 존재한다'는 데에 중요한
의미가 있다.
민속 공예나 전통 공예의 세계, 장인의 세계는
어느 나라에도 존재한다. 그중에는 굳이 시장을
확대해야 할 필요가 없는 것도 있다.
시장을 확대한다는 데에만 중점을 두고 기존의 시장을
무리하게 확장하는 것이 오히려 바람직하지 못한
결과를 낳을 가능성도 크다.

특히 교토나 가나자와金澤 등의 (음식과 관련해서는 별도)
전통 공예가 그러하다. 수요가 없다고 확대할 필요는 없다.
만약 수요가 없다면 그것은 그 나름대로 '어쩔 수 없는'
일이다. 물론 현대 사회에도 응용할 수 있는 '기술'은
별개이지만 말이다.

사람들은 흔히 '후계자가 없다'고 비관한다.
예외도 있을지 모르지만 일본 전체가 세계의 영향을
받고 있다는 점을 좀 더 진지하게 생각해야 한다.
후계자가 없다는 것은 매우 현실적인 문제다.
그 기술을 계승하지 않으면 일본에 문제가 발생한다고
생각할 수도 있지만, 일본이라는 생태계가 그 필요성에
쫓겨 변화해 가는 것이라고 생각할 수도 있다.
우선, 수백 년 동안 이어져 내려온 것도 있다.
계승되는 것과 계승되지 않는 것에는 각각 이유가 있다.
성장하는 회사와 도산하는 회사가 존재하듯, 친구와
술잔을 기울일 때도 있고 싸움을 할 때도 있듯이 말이다.

DATE 2004 03 10　PAGE 245

"그렇다면 기존의 전통을 버리자는 것이냐!"
이렇게 화를 내는 사람도 있을지 모르지만 그런 의미가
아니다. 그 전통을 계승해서 어떻게 할 것인가.
계승을 하고 싶다면 단순히 자기만족을 위해서가 아니라
그 전통이 성황을 누렸을 당시가 그러했듯 '경제'와
'수요'가 함께 움직일 수 있는 여건을 어떻게 마련할
것인가를 생각해야 한다는 의미다.

사람은 생활을 하기 때문에 '죽음'과 직결된 문제부터
중요하게 생각한다. 먹지 않으면 당연히 죽는다.
방에 있는 관상용 식물도 살아남기 위해 필요한
최소한의 잎을 남기고 나머지는 스스로 떨어뜨려 버린다.
관상용 식물을 키우는 사람의 입장에서는 잎이
무성한 쪽이 보기에 좋지만 식물의 입장에서는
'생존'과 직결된 문제이기 때문에 필요에 따라 잎을
떨어뜨릴 수밖에 없다. 불필요한 존재는 도태되는 것이다.

DATE 2004 03 10 PAGE 246

"디자인으로는 먹고 살 수 없다."
이렇게 말하는 사람이 있다면 그것은
'디자인 사무실'이라는 생태계 안에서 필요하지 않은
존재라는 의미라고 생각해야 한다. 또한 재활용품점이
도산을 한다면 불필요하기 때문에 도태된 것이라고
생각해야 한다.

'일이 없다.'
'전통을 계승하고 싶지만 뜻대로 되지 않는다.'
'그 사람에게 버림받을 것 같다.'
이 모든 현상에는 반드시 이유가 있다.
필요하지 않기 때문이다.
상품을 복각하여 판매하고 그런 행위를 지속한다.
한 번 폐기되었던 상품이기에 자력으로는
팔려 나갈 리 없다.
붐, 보이지 않는 누군가의 힘.
평범하지 않은 힘을 사용하여 인기를 '성립'시키지
않는다면 판매는 지속될 수 없다.

DATE 2004 03 10　PAGE 247

복각이라는 모험에 손을 대는 사람은 그 회사의
사장이거나 후계자가 아닌 한, 지속해야 할 이유를
정확하게 이해하기 어렵다. 도태되는 것에는 이유가 있다.
무엇이선 계승하고 지속하는 것만이 능사는 아니다.
계승과 지속을 논하기 전에 '도태되는 이유'를
철저하게 파헤쳐야 한다.

夢とは、
絶対に
かなわないもので
あったほうが
純粋でいい。

꿈이란

이루어지지 않는

존재로 남는 편이

순수해서 좋다.

DATE 2004 03 14 PAGE 250

영화에는 관람하는 관객에 따라 각각의 해석이 존재한다. 하나의 단순한 스토리에 관객의 수만큼 다양한 해석이 존재하는 것이다. 영화 〈그린 마일The Green Mile〉에서 내가 느낀 것, 그것은 '꿈을 이루는 멋진 인생'이다.

꿈이라는 말이 자칫 진부하게 들릴 수도 있지만 진정한 꿈은 '자나 깨나, 그야말로 꿈속에서도 보일 정도로 진지한' 것이어야 한다. 작년 크리스마스에 딸아이가 이런 말을 했다. "산타클로스에게 받을 선물은 이미 정해졌지만 아빠에게 받고 싶은 선물은 아직 정하지 않았어." 현대 사회를 살고 있는 아이답다. 산타클로스는 공상 속에 존재하지만 아이들은 선물을 받는다. 그리고 현실적으로 존재하는 아빠에게서도 선물은 받아야 한다. 물론 딸아이가 꼭 그런 생각을 했는지는 모르겠지만 이것은 이것대로 무언가를 생각하게 한다. 어쨌든 딸아이의 그 말에 "산타클로스에게는 무엇을 부탁했는데?"라고 물어보자 "게임 소프트웨어!"라는 대답이 돌아왔다. 이 대답에는 실망을 금치 못했다. 그래서 이렇게 말했다. "좀 더 꿈이 있는 선물을 부탁하는 게 좋을 것 같구나."

꿈이란 무엇일까. 아이들에게는 꿈을 어떻게 설명해야
좋을까. 초조해진다. '꿈이란 평범한 노력을 통해서는
손에 넣을 수 없는 것'. 물론 돈으로도 살 수 없다.
그렇게 생각하면서 텔레비전을 시청하다가 어떤 사람을
알게 되었다. 그 사람은 몸이 자유롭지 못한 사람들에게
여행을 시켜 주는 회사를 운영하고 있다.
몸이 자유롭지 못한 사람의 마음을 정확하게는
알 수 없다. 하지만 그 사람이 정말로 하고 싶은 일은
어쩌면 '다른 사람에게 부탁하기 어려운 일'이 아닐까
하는 생각이 든다. 사소한 문제부터 여행과 같은
큰 문제까지, 주변 사람에게 폐를 끼칠지 모른다는
생각에 부탁하기 어려운 그런 문제들일지도 모른다.

그런 사람들에게 '부탁하기 어려운 일'이 현실적으로
실현된다는 것은 '꿈 같은' 이야기가 아닐까. 이런
서비스는 자원봉사자들이 하는 것이라고 생각하기 쉽다.
그러나 받는 쪽은 상대방이 아무리 자원봉사자라고 해도
그에게 폐를 끼치지 않을까 하는 생각에 마음이
편할 리 없다. 사실은 저곳에 가보고 싶지만
솔직하게 요구하기 어렵다.

DATE 2004 03 14 PAGE 251

그런 경우 이렇게 생각할 것이다.

'돈을 지불해도 좋다. 내가 가고 싶은 장소에
가고 싶을 때에 마음껏 갈 수 있다면……'

그리고 그것을 실현시켜 줄 사람이 있다. 꿈을 돈으로
실현시켜 주는, 바로 그 사람이다.

근처에 있는 바다에 가보고 싶다. 꿈으로만 간직하고
있었던 일을 이제 아무 거리낌 없이 마음 편하게
갈 수 있다. 그 상품은 그들에게 '꿈 같은'
상품임에 틀림없다.

사실, 그 회사를 운영하는 사람도 돈을 벌기 위해
그 일을 하는 것은 아니다. 봉사활동이라는 명목을
내걸 경우, 받는 사람의 입장이 편할 리 없기 때문에
굳이 돈을 받는 것이다.

그런 생각을 하니 '꿈'은 '평범하게 팔아서는
안 되는 것'이라고 말할 수도 있겠다.

아이들이 원하는 게임 소프트웨어는 장난감 가게에 가서
돈만 지불하면 손에 넣을 수 있다. 내가 말한 '진정한 꿈'이
무엇인지 아이들에게 상상할 수 있도록 유도하는 것은
어른인 내가 생각해도 쉬운 일이 아니다.

DATE 2004 03 14　　PAGE 252

물론 돈으로 살 수 있다거나 살 수 없다는 기준으로 꿈을 구별할 수는 없다. 그만큼 '꿈'이란 돈이라는 비유를 들고 싶을 정도로 신비하면서도 그 무엇과도 바꿀 수 없는 것이다.

당신의 꿈은 무엇인가. 그 존재성에 대해 잠깐만 진지하게 생각해 보자.
혹시 나이를 먹을 때마다 그 꿈이 바뀌지는 않는가.
꿈이 점차 돈으로 살 수 없는 대상으로 바뀌고 있다는 사실을 깨닫고 있는가.

그렇다. 그것이 바로 '꿈'이다.

DATE 2004 03 14 PAGE 253

DATE 2004 04 06 PAGE 254

何事もそうですが、

練習と本番があります。

仕事場は本番です。

練習の感覚では

いけませんね。

어떤 일이건 연습과 실전이 있다.

직장은 실전이다.

연습을 한다는 감각으로는

대응할 수 없다.

일본필하모니교향악단의 공개 연습을 구경할 기회가
찾아왔다. 나는 그날이 몹시 기대되었다. 오케스트라를
직접 눈으로 보는 것은 처음이었기 때문이다.

39년을 살아오면서 잡지나 텔레비전을 통해서는
자주 봤지만 이번에는 직접 볼 수 있다.
더구나 '연습'을 하는 장면이다.
그 혜택을 누릴 수 있는 100명 안에 선발(?)되었다.
당일인 일요일 오후 1시.
공연장 접수창구로 가자 양복을 입은 중년신사가
관람객 한 사람 한 사람에게 짤막한 인사말을
건네고 있었다.
"오늘은 정말 멋진 장면을 보실 수 있을 것입니다."
"음악과 관계되는 일을 하시는 분입니까?"
"다루실 줄 아는 악기가 있으십니까?"

5분 정도 기다린 뒤, 한 층 위의 작은 홀로 안내를
받았다. 계단을 올라가 모퉁이를 돌자 10미터 정도 앞의
왼쪽 편에 입구가 있는 듯했다. 그쪽에서 소리가
새어 나오고 있었기 때문이다.

작은 홀에 50명 남짓한 단원들이 제각기 악기를
조율하고 있었다. 홀은 그다지 큰 편이 아니어서 관람객의
좌석과 단원의 좌석으로 거의 메워질 정도의 공간이었다.
그 공간으로 들어선 순간, 나의 모든 감각이 예민해지면서
단원들의 행동에 몰입되었다. 뭐라고 표현해야 좋을지
적절한 표현 방법이 떠오르지 않는다. 어떻게든 그 감정을
표현하고 싶지만 마땅히 떠오르지 않는다.
그야말로 '태어나서 첫 체험'이었다.

이윽고 지휘자인 고바야시 겐이치로小林研一郎 씨가
입장하고, 공간은 정적에 휩싸였다.
지휘자는 우리에게 짤막한 인사를 하고 곧 지휘봉을
치켜드는가 싶더니 바로 연습이 시작되었다.
"준비!"라는 말도 없었고 "시작!"이라는 말도 없었다.

엄청난 기세로 가속화되는 느낌. 그것은 감동이었다.
단원 한 사람 한 사람의 행동도 재미있다.
금발의 청년, 귀여운 느낌의 여성, 전형적인 아주머니,
그리고 넥타이를 맨 평범한 샐러리맨으로 보이는 아저씨.
물론 그중에는 음악가처럼 보이는 멋진 신사도 있었다.

그 '소리'에 모든 것을 내맡기고 귀를 기울이고 있는 동안
한 가지 사실을 깨달았다.

이 사람들은 무엇을 해서 먹고 사는 것일까.

물론 일본필하모니교향악단이라는 '회사'로부터
급료를 받을 것이다. 하지만 그들 각자 예를 들면
다른 장소에서 음악 교실을 운영하는 사람도 있을 테고
음악과 관계가 없는 다른 일을 통하여 생계를 유지하는
사람도 있을 수 있다. 일본필하모니교향악단에
참가하는 것만으로 생활이 보장될 리는 없을 것이라고
생각한 순간, 문득 내가 운영하고 있는 디자인회사가
떠올랐다. 우리 회사가 이 일본필하모니교향악단이라는
집합체라면 직원들 각자는 여기에 모여 참가하는 데에
의의와 긍지를 느낄 것이다. 그리고 역사가 이어질 것이다.

사람들은 여기에 모이지 않는 날은 각자 나름대로
연습하는 한편 다른 일을 통하여 생계를 유지한다.
여기에 모이는 이유는 완전한 '공연'을 위한 것이고
연습을 하기 위해 여기 모이기 전에도
각자 엄청난 양의 연습을 할 것이다.
충분한 연습을 하고 '연습'을 위해 모이고
'공연'이라는 무대를 맞이한다.

문득, 디자인 사무실도 무대가 되었으면 하는 생각이
들었다. 연습은 각자 알아서 끝냈으면 좋겠다.
충분한 연습을 쌓은 강자들이 집단을 이루고 참신한
아이디어와 콘셉트를 제시하면서 하나의 회사를
일본필하모니교향악단과 같은 상태로 만들 수 있다면…….
디자이너들이 모여 하나의 장소를 점유하는
그런 회사로 존재하고 싶다.
지휘자가 바라보는 위치에서 왼쪽에 앉아 있는 아저씨와
아주머니. 음악이 최고조를 향하여 치닫고 있을 때
갑자기 자리에서 일어나더니 악기를 갈무리한다.
심벌과 트라이앵글이다. 두 사람은 자신의 차례가 되어
연주(?)를 끝내고는 즉시 짐을 싸서 집으로 돌아간다.
그 밖에도 그런 사람들이 몇 명 더 있었다. 그 모습을 보고
또 다른 생각이 떠올랐다.

여기에 모이는 의미, 오늘의 연습에서 필요한 것.
불필요한 행동은 하지 않는다.
끝나면 즉시 돌아가 자기만의 연습을 한다.
집단이기 때문에 서로 지켜 주고 이해해 주는 편안함이
존재한다. 그러나 지금의 나는 집단에 대해서는 생각하고
싶지 않다. 사람들 각자가 얼마나 위대한가.

나 역시 지금 그런 집단의 하나의 구성원으로 앉아 있다.
그것만 생각하고 싶다.

상사가 있기 때문에 실력을 발휘하는 부하에게도
흥미는 없다. 모든 문제를 사장 탓으로 돌리는 사원도
필요 없다. 각자의 능력으로 승부를 내야 한다.
물론 집단 안에 존재한다는 의미는 구성원 각자가 충분히
숙지하고 있어야 한다. 집단에 소속되어 있다고 해서
다른 사람의 도움을 받으려 한다면 그 이상의 성숙은
기대하기 어렵다.

D&DEPARTMENT에 새로운 사람이 입사하면
직원들은 그 사람이 전에 다니던 회사에서 있었던 일과
해 왔던 일에 관심을 보인다.
외자계열 디자인회사에서 온 유능한 웹 디자이너는
우리 회사에 입사해서도 '외자계열 디자인회사에서 온
유능한 웹 디자이너'로 존속하기를 바라고
PR 회사에서 온 유능한 인재는 'PR 회사에서 온 유능한
인재'로 존속하기를 바란다.

나 역시 일본디자인센터 하라연구소原研究所의 기획자로서
DRAWING AND MANUAL에,
D&DEPARTMENT PROJECT에
참가하고 있다.

회사는 영원한 존재가 아니다.
오케스트라단의 단원 같은 것이다.
이 일본필하모니교향악단의 연습을 관람하는 도중에
잊고 있었던 감각이 깨어났다. 단순한 샐러리맨이나
오피스 레이디가 되어서는 안 된다. '나'라는 개성은
그 실력을 바탕으로 기업에 참가하여 급여를
받고 있는 것이다.
나는 어떤 악기를 다루고 있을까.
나는 필요한 존재일까.

自分の人生を使って
何々を試すこと。
それが人生のようにも
思うのです。

자신의 인생을 활용하여

새로운 일을 시도하는 행위,

그것 또한 인생.

'사는 이유가 뭘까?'
자주 이런 생각이 든다.
'왜 집으로 돌아가는 것일까?'
요즘 들어 이런 생각도 자주 든다.

그런데 오늘 아침 적당한 답이 떠올랐다.
왜 살아가는 것일까. 그것은
'무엇인가를 시도하기 위해서'가 아닐까.

의외로 사람은 스스로 책임을 완수하는 경우가
거의 없다. 대부분이 회사나 상사 탓으로 돌린다.
그러나 죽음을 맞이할 때에는 다른 누구의 탓으로
돌릴 수 없고 자신의 인생을 다른 사람과
비교할 수도 없다.
그렇다면 왜 사는 것일까.
회사에 입사하여 원하지 않는 부서에 배치되었다고,
하고 싶은 일을 할 수 없다고 불평하기 전에
스스로를 돌이켜 보고 '정말 하고 싶은 일이 무엇인지
판단하고 시도하는 것'이 보람 있는 인생이라는
느낌이 든다.

DATE 2004 04 23 PAGE 262

'하고 싶은 일'을 발견할 수 있다면 회사나 조직은
'그 일을 실현하기 위해 이용하는 존재'라고
생각하면 된다.
물론 사람이 만들어 놓은 '회사'라는 구조 안에서
자신이 시도해 보고 싶은 일을 발견하는 것도
나쁘지 않다. 어쨌든 '자신의 인생을 아무런 의미 없이
조직 안에 맡겨 버리는 것'처럼 '시시한' 인생은 없다.

어떤 사람이건 다른 사람들 덕분에 살아간다.
하지만 다른 사람을 위해 살고 있는 것은 아니다.
물론 '다른 사람을 위해 산다'는 것을
인생의 목표로 삼는다면 그것도 나쁘지는 않다.
지금까지 다양한 일들을 시도해 왔다.
앞으로도 다양한 일들을 시도할 생각이다.
중요한 사실은 '자신의 귀중한 인생을 활용하여
새로운 일을 시도하면서 살아가라'는 점이다.
오늘 아침에 깨달은 사실이다.

'시도당하는' 것을 '시도해 보는' 것으로 표현해도
좋을 것 같다.

会社を
「自己実現の場」と言って
入ってくる社員は、
実はとても やっかいだ。

회사를

'자기실현을 위한 장소'라고

말하는 직원은,

사실은 애물단지다.

닛케이日經산업신문에 어떤 회사 사장이 소개되었다.
표제는 '회사는 자기실현을 위한 장소'라는 것이다.
물론 그럴듯한 말이다.
오래전부터 경영자들이 사용해 온 그럴듯한 말.
내 입장에서 보면 회사는 '창립자의 목적에 얼마나
부합하는가, 자신의 재능과 얼마나 잘 접목시키는가' 하는
장소이지, 자신의 꿈을 실현하는 장소는 절대로 아니다.
그 사장에게 나쁜 감정이 있어서 이런 말을 하는 것은
아니다. 단, 그럴싸한 말을 하는 사람을 나는 싫어한다.

창립자는 절대로 사원들의 '자기실현'을 위해
회사가 존재한다고 생각하지 않는다. 만약 그런 생각을
가지고 입사하는 사원이 있다면 그런 사원은 오히려
애물단지일 뿐이다.
물론 전면적으로 부정할 수 없는 부분도 있기는 하지만.

회사는 거대해져도 신입사원 각자에게 기대를 건다.
신입사원의 개인적인 꿈이 실제로 회사의 경영에
또는 비전에 큰 영향을 끼치고 이익을 안겨 주는
경우도 있기 때문이다.

DATE 2004 05 01 PAGE 265

회사라는 존재는 여러 명의 타인들이 모인 집합체다.
그리고 회사는 비전을 내걸고 위험을 감수하는
소수의 소유물이기도 하다. 회사는 취업을 위한 장소라는
식으로 말하기 전에 창업 비전을 가진 누군가의
소유물이라는 사실을 인식해야 한다.
따라서 회사에 참가한다는 것은 그 회사가 나아가려 하는
방향을 충분히 이해한 뒤에 무엇을 할 것인지
어떤 역할을 할 것인지를 생각해야 한다.
즉, 그곳에 소속되어 최고가 되고 싶다면 그 비전에
도움이 될 수 있는 어떤 행동을 해야 할 것인지
생각해야 하는 것이다. 회사는 절대로 '자신의 꿈을
실현하는 장소'가 아니다. '자신의 꿈'이 창업의 비전과
겹쳐지는 사원, 그것이 회사가 바라는 인재다.

투자가는 그 기업의 장래 비전이나 낮은 가격의
품질 좋은 상품 유무에 따라 투자를 생각한다.
회사의 사원이 된다는 것은 그런 요건을 충족시킬 수
있는 사람이 된다는 의미다. 단순한 취직, 안정된
월급 따위를 생각하는 사원은 언제 퇴출당해도
할 말이 없다. 냉정한 말처럼 들리겠지만 이것이 현실이다.
경영자의 진심은 이런 것이다.

"당신의 개인적인 꿈도 좋지만 회사가 내걸고 있는
장래의 목표를 우선적으로 이해해야 합니다.
그렇지 않으면 보너스 따위는 지급할 수 없습니다."

얼마 전에 읽은 책에 이런 내용이 씌어 있었다.
'대기업 관리직보다 중소기업 경영자가 훨씬 더 바람직한
사고를 가지고 있다.'

회사 경영 경력 7년에 지나지 않는 풋내기인 내가
이런 말을 한다는 것이 쑥스럽기는 하지만
사원 수천 명인 회사에서 샐러리맨으로 일하고 있는
서른 살의 직장인과 두세 명이 창업한 서른 살의
경영자가 세상을 보는 관점과 발상은 전혀 다르다.
그 이유는 무엇일까.
대답은 간단하다. '남의 일이 아니기' 때문이다.
즉, 회사에 취직하여 '사원'이라고 불리는 입장에
자신을 놓았을 때 출세를 할 수 있는지는 회사에서의
업무를 '남의 일'로 생각하지 않는 데에 있다.

회사는 절대로 '자신의 꿈을 실현하는 장소'가 아니다.
또 면접을 볼 때에 이런 식으로 말하는 사람이 있다.
"장래에 잡화점을 운영할 생각이기 때문에
일을 배우고 싶어서 이 회사에 취업하려 합니다."
이래서는 아무리 많은 직장에 이력서를 제출해도
취직하기 어렵다.

'그 기업에 취직한다'는 것은 '그 기업이 추진하고 있는
일에 대하여 자신의 일처럼 관심을 가지고 있다'는
의미다. 그런 마음가짐이 갖추어져 있지 않다면
취업 활동은 시간 낭비일 뿐이다.
경영자 못지않게 회사의 이익을 위해 열의를 가질 수 있는
사람이 아니라면 인생 자체가 시시해진다. 회사원이란
경영자에 가장 근접한 관점에 서서 자신의 능력과
재능을 명확하게 제시하고 회사의 목적을 달성하기 위한
비전을 공유한다는 의식을 가지고 참가하는
사람이어야 한다.

적어도 우리 회사에서는,
나는 그렇게 생각했으면 한다.

相手の期待に応える。
それが一番の楽しみ。
期待のない仕事なら、
受けないほうが
お互いのためにも。

상대방의 기대에 부응하는 것이

가장 큰 즐거움.

기대가 없는 일이라면 처음부터

받아들이지 않는 것이

서로에게 도움이 될 수도 있다.

한 방송사 심야 프로그램으로부터 '보편적인 물건을
새롭게 만들어 달라'는 의뢰를 받았다.
우리 집에는 텔레비전이 없기 때문에 그 프로그램이
어떤 내용인지는 알 수 없었지만 직원 몇 명이
평소에 시청하고 있는 듯,
"무엇을 새롭게 만들어 볼 생각입니까?" 하고
질문을 해 왔다.
현재 누구나 당연하다고 생각하는 것. 그것을
나가오카라는 인간이 새롭게 바꾼다. 그런 내용을
방송을 통해 내보낸다는 것도 그렇고 지금까지 다양한
디자인을 해 왔지만 너무 진지하게 대응하면 분위기가
깨진다고 생각했다. 그렇다고 인기만을 노린다면
'평소에 하던 말과 행동이 다르다'는 오해를 살 수도 있다.

기획이라는 일을 하다 보면 아무래도 '기획자'의 입장에서
생각하게 된다. '프로그램'이라는 관점에서 볼 때
어떻게 해야 '잘했다'는 평가를 받을 수 있을까.
단순히 사람이 나와서 물건을 새롭게 바꾸는 것만으로는
프로그램의 가치가 떨어질 수밖에 없다.
그리고 D&DEPARTMENT라는 간판을 생각할 때
역시 '대단하다'는 평가를 받아야 한다.

이전에 어떤 잡지에서 '창간기념으로 독자들에게 소파를
선물한다'는 기획을 제안해 왔다. 약 열다섯 개 점포에
오리지널 소파를 만들게 하여 독자들에게 선물한다는
내용이었는데 그때도 꽤 많은 고민을 했다.

'기대'를 받고 있다. 그 '기대'에 어떻게 '부응'할 것인지
진지하게 생각했다. 그것은 확실한 메시지를
전달할 수 있는 분명한 '대응'이어야 한다.
그리고 단순히 '대응'만 하는 것으로는 부족하다.
'기대'에 '부응'해야 한다. 더구나 제작자가 고민 끝에
준비해 준 무대 위에서 가능하면 나의 기획이
빛을 발할 수 있도록 부응해야 하니까 쉽지 않은 일이다.
'특별하게 신경을 쓰지 않는 것 같으면서 특별한
작품을 만들어 냈다'는 인상을 심어 줄 수 있어야
'기대'에 부응하는 것이 된다.

지금 이 글을 쓰면서도 어떻게 부응해야 좋을지
아이디어가 전혀 떠오르지 않는다.
그보다 먼저 사내 직원들의 '기대'를 충족시킬 수
있어야 하는데 그것도 걱정이다.

DATE 2004 06 16 PAGE 271

商売の
最大の楽しさは
工夫です。

비즈니스의 가장 큰 즐거움은

연구다.

지인으로부터 유능한 마사지숍을 소개받았다.

전화를 걸자 "오늘은 예약이 이미 끝났습니다."라는

대답을 들었다.

이 마사지숍은 하루에 다섯 명 이상 치료하지

않는다고 한다.

나는 '한정'에 특별히 얽매이는 사람은 아니지만

'하루에 다섯 명만 받는다' '예약이 끝났다'는

비즈니스 방식을 나쁘다고 생각하지 않는다.

무엇보다 나의 가슴을 설레게 한 것은 그들의

비즈니스 방식이었다. 변태인가 보다. (웃음)

그리고 이 전화는 이렇게도 해석할 수 있다.

즉, 그들의 방식은 처음으로 전화한 나를 간단히

차단하는 우를 범하지 않았다.

"예약을 취소하는 경우는 거의 없지만

혹시 괜찮으시다면 잠시 기다리실 수 있겠습니까?"

상대방은 이렇게 의사를 물어왔다.

여기에서 상황에 따라 고객의 대답은 달라질 것이다.

이때의 나는 심리적으로 약간 여유가 있었기 때문에

기다리겠다고 대답했다.

DATE 2004 06 17 PAGE 273

DATE 2004 06 17 PAGE 274

그러자 "그럼 연락처를 가르쳐 주시겠습니까?"

나는 휴대전화번호를 가르쳐 주었다.

그러자 또 질문이 날아왔다.

"혹시 관심이 있으시다면 저희 마사지숍을

안내해 드리겠습니다. 지도도 있는데 우송해 드릴까요?"

미묘하게 상대방의 심리를 유도해 가는

그 수법에 감탄하는 한편, 상대방의 말투에서

한 가지 사실을 깨달았다.

'─해 드리겠습니다' '─해 드리고 싶습니다'가 아니라

'─해 드려도 되겠습니까'였다. 즉, 상대방의 의견을

물어보는 형식. 어디까지나 '선택은 당신이다'라는

형식이다. 그러다 보니 어느 틈에 나는 '서비스'를 받는

사람이 아니라 '치료를 받는 환자'의 입장에 놓여 있었다.

그리고 "그럼, 부탁드리겠습니다."라고 말한 뒤에

주소를 알려 주었다.

전화를 끊기 직전에 또 질문이 날아왔다.

"죄송합니다. 저희 마사지숍은 어떻게 알게 되셨나요?"

잡지를 보고 알았다고 대답하려다가 있는 그대로

솔직하게 대답했다.

"지인의 소개로 알게 되었습니다."

그제야 통화는 끊어졌다.

어떤 민박집을 예약하기 위해 인터넷을 통하여
접속을 시도한 적이 있다. 우선, 회원이 되지 않으면
예약 화면으로 들어갈 수 없는 구조였기 때문에
어쩔 수 없이 회원 등록을 했다. 그러나 아무리 완벽하게
작성을 해도 '기입하지 않은 부분이 있으니 확인하시고
다시 기입해 주십시오.'라는 문구만 떴다.

세 번을 시도해도 실패해서 그냥 포기하려다가
왠지 모르게 화가 치밀어 올라 '의견, 감상'이라는
문구를 발견하고, 즉시 '회원 등록이 되지 않는다'며
기분 나쁜 말투로 메일을 보냈다. 그러자 10분도
지나지 않아 답변이 왔다. 마침 메일을 확인하고 있었던 듯하
다. 즉각적인 답변으로 어쨌든 기분이 풀렸다.

그리고 이런 일정으로 예약을 잡으려 하는데
회원 등록이 되지 않아 취소하려 했다는 메일을 보냈다.
그 후, 상대방과 약 다섯 차례 정도 메일을 주고 받았다.
그 결과, 정말 마음에 드는 방을 예약할 수 있었다.

DATE 2004 06 17 PAGE 275

이런 체험들을 통하여 다음과 같은 생각이 들었다. 마사지숍의 경우 '다섯 명 한정'을 내세워 상대방이 어떤 사람인지 기본적인 관찰을 하고 '예약 취소가 발생했다'며 접수를 하는 것이 아닌가.

또 민박집의 경우에는 일부러 끝나지 않는 회원 등록을 만들어 놓고 결과적으로 직접 메일을 주고받게 하여 예약을 받는 것이 아닌가.

언뜻, 일방적으로 거절을 당한 것 같지만 결과가 이런 형식으로 끝난다면 기분 나쁜 일이 아니다. 이쪽이 '단순한 고객'으로서 교섭이나 예약, 의뢰를 한다. 이 '연락한다'는 최초의 접점은 그 이후의 인상을 결정하는 매우 중요한 의미를 가진다. 일부러 거절을 하고 시간을 둔 다음에 연락을 한다거나 일단 화가 나도록 유도한 다음에 순조로운 절차를 통하여 그 불만을 해소해 줌과 동시에 감동과 만족을 안겨 주는 방법.

하루에 다섯 명. 완전예약제. 말은 그렇지만 사실은
50명을 받는지 100명을 받는지 알 수 없다.
단, 예약을 하려는 사람의 입장에서는 설사 40명째에
해당한다고 해도 결국 '귀중한 다섯 명 안에 해당하는
사람'이 된다. 더구나 예약이 취소되었다는 이유에서
그날 마사지를 받게 된다면 자기는 정말 운이 좋은
사람이라는 생각에 연락을 받자마자 즉시 달려갈 것이다.
물론 그런 상황에서 예약을 취소하는 사람은 거의
없을 테니까.

나는 어떤 경우에도, '사실은 이런 것이 아닐까'라거나
'어쩌면 이건 비즈니스 수법일 수도 있어'라는 식으로
생각해 본다. 그리고 그런 느낌이 드는 순간,
억제할 수 없을 정도로 가슴이 설레는 감각을 느낀다.

덧붙여, 나는 그날 정말 운이 좋아서 다른 사람의
예약 취소로 마사지를 받을 수 있었다.
선택받은 다섯 명 안에 들어간 것이다.

DATE 2004 06 17 PAGE 277

DATE 2004 07 06

PAGE 278

変わらないものと
変わっていく時代。
この 2つの バランス取りも、
クリエイションです。

변하지 않는 것과 변해 가는 시대.

이 두 가지의 균형을 잡는 것도 창조다.

우리는 롱 라이프라는 말을 자주 사용한다.

그러나 이 말처럼 해석이 어려운, 또 실현하는 데에

모순이 수반되는 말은 없을 것이다.

롱 라이프를 바꾸어 표현하면 '오랜 세월 동안

지속적으로 사용'한다는 느낌이 든다. 말은 간단하다.

그러나 우리의 생활은 '유행 변화'을 전제로 모든 상황이

바뀌고 있다. 그리고 우리들 자신도 기호나 체형 등

세월이 흐르면서 자연스럽게 예전과 다른 모습으로 바뀐다.

옛날에는 먹을 수 없던 음식이 어느 틈에 기호 식품으로

변하거나, 어린 시절 '맥주는 쓰기만 한 음료'라고만

생각했던 사실은 까맣게 잊어버릴 정도로 성인이 되면

맥주의 시원한 맛을 사랑하게 되기도 한다. 이처럼

시간도 변하고 유행도 변하고 우리들 자신도 변한다.

이런 변화 속에서 '변하지 않는 것이 좋은 것'이라고

말하기는 쉽지 않다.

한 출판사 직원이 재미있는 이야기를 들려주었다.

"나가오카 씨, 좋은 잡지는 어떤 잡지라고 생각하십니까?"

그는 내게 이런 질문을 던졌고 잠시 후에 그가 제시한

답은 '편집자의 성장을 따라가지 않는 잡지'라는

것이었다. 다시 말해, 편집자는 반드시 나이를 먹는다.

그렇기 때문에 창간했을 당시에 20대를 타깃으로

출발해도 편집부 사원들이 40대가 되면 아무래도

20대의 섬세한 사고를 표현하기 어렵다.

생각해 보면, 잡지는 구독층이 존재하며 그것은

움직일 수 없는 대상이다. 편집자가 아무리 나이를

먹어도 잡지의 구독층은 늘 20대다.

이야기가 빗나갔지만 우리 D&DEPARTMENT도

'롱 라이프'나 '변하지 않는 디자인이 좋다'는 말을 자주 한다.

그러나 나를 포함한 대부분의 직원은 확실하게 나이를

먹고 있다. 창립 당시에 20대였던 직원도 어느 틈에 30대가

되었다. 게다가 주변은, 특히 도쿄는 중고가구 붐도

막을 내렸고 미드 센추리1950년대 미국에서 탄생한 디자인 조류 붐도

사라져 이제는 '일본식 복고풍'이 붐을 이루고 있다.

그렇게 인기를 끌었던 '롱 라이프 디자인' 상품도

더 이상 인기를 끌지 못한다.

얼마 전 중고품에 관한 이야기를 나누다가
"이거, 옛날에는 잘 팔렸는데."라는 말이 나왔다.
일단 우리가 좋다고 평가한 상품은 절대로 품절시키지
않는다는 사고방식이 내게도 있었다. 팔리지 않는다는
이유에서 품절시킨 경우는 지금까지 없었다. 흔히
'골동품상점'과 비교를 당했을 때, 우리는 이렇게 주장한다.
"우리는 레트로숍retro shop이 아닙니다."
레트로숍은 '시대'를 잘라 내어 판매하는 상점이다.
그야말로 앞에서 소개한 '잡지'와 다를 것이 없다. 그러나
우리는 '유행하는 환경 속에 존재한다'는 사실을
'부정'할 수 없다. 그렇기 때문에 '유행에 어울리는
롱 라이프'라는 생각을 하지 않을 수 없다.

롱 라이프라고 해도 지속적으로 팔리지 않는다면
의미가 없다.
디자이너들이 아무리 디자인이 정말 좋다고
절찬을 해도 '팔리지 않는' 경우는 분명히 있다.
즉, '변하지 않는 것'도 '어떻게 팔 것인가' 하는 관점에서
벗어날 수는 없다.

DATE 2004 07 06 PAGE 281

물론 '레트로숍'이 되는 쪽이 더 간단하다. 특정 시대의
상품만을 모아 놓으면 되기 때문이다. 그러나 우리는
창조를 즐기고 싶고 새로운 제안을 하고 싶다.
그렇기 때문에 유행에 어울리는 롱 라이프를 그 시대에
맞추어 새롭게 제시한다. 이것이 매우 어렵고 중요한 일이다.
얼마 전 고객 한 명이 "전에는 있었는데."라며
아쉬움을 나타냈다. 그러나 우리 입장에서는
그 '롱 디자인'이 영원히 지속적으로 팔려 나가는 일은
있을 수 없다고 생각한다.
중요한 것은 '어떻게 팔 것인가' 하는 부분을
연구해야 한다는 점이다.

유행의 거리인 도쿄에서 우리 잡화점이 있는 장소는
오쿠사와奧澤, 오사카에서는 미나미호리에南堀江.
그런데 고객이 우리의 공간에 들어왔을 때
'시대에 뒤처졌다'거나 '고루하다'는 느낌을 받게 하고
싶지는 않다. '최신 디자인'은 진열되어 있지 않지만
예전부터 존재하는 것만으로 '새롭다'는 느낌이
들게 하고 '이 정도라면 일상생활에 도입하고 싶다'는
생각이 들게 하는 맛을 창조하고 싶다.

DATE 2004 07 06　PAGE 282

얼마 전 중고품 바이어가 우리의 상품들을
살펴보면서 말했다.
"이 제품은 옛날에는 납품했지만 이제는 무리입니다."

사실 롱 라이프는 '변하지 않는 것'과 '변해 가는 시대'의
균형을 이루는 것이라는 생각이 든다.
우리는 결코 레트로숍이 아니다.

DATE 2004 08 24

PAGE 284

職業としての
デザイナー、
デザイン家としての
デザイナー。

직업으로서의 디자이너.

디자인 전문가로서의 디자이너.

디자이너가, 디자이너가 아닌 순간이 있다.
디자이너는 어떤 의미에서 보면 병적이며 특정 분야에
몰입할 수 있는 사람이 아니면 불가능한 일이라고
생각한다. 그런 디자이너는 어디를 가든 디자이너의
관점으로 사물이나 거리를 바라본다. 상점에 들어가면
집기나 음악, 점원의 접객 태도, 상품 구성, 세밀한
POP까지 신경을 쓴다.
그러나 자신이 원했던 것이 눈앞에 나타난 순간,
디자이너가 아닌 고객으로 바뀐다. 그 순간이
매우 재미있고 또 중요하다.

일반적으로 디자이너는 대리점이나 클라이언트에게 받은
'오리엔테이션 시트', 사무실 창문을 통해 보이는 바깥 세상
또는 여러 정보 잡지에 의지해서 디자인을 진행한다.
디자이너는 이때 자신의 내부에 존재하는 상상력을
총동원하여 고객이 물건을 구매할 수 있게끔 그들이 원하는
포장을 디자인한다. 그러나 그런 상품들이 다양하게
진열된 상점에서 문득 원하는 상품이 눈에 들어오면
디자이너는 고객의 입장에서 그것을 구입한다. 그리고
집으로 돌아오자마자 내용물을 빨리 확인하고 싶은 마음에
포장지를 아무렇게나 찢어 버린다.

DATE 2004 08 24 PAGE 285

흔히 디자이너는 디자이너연감 안에서만 통용되는 말을
사용하여 "포장은 상품과 매장의 커뮤니케이션이다."라고
말하는 경우가 있다. 그러나 현실적으로 그런 일은 드물다.
술병을 포장한 포장지를 바라보면서 술맛을 음미하는
사람은 없다. 술병 포장지는 상점에서 상품 구입을
결정하는 불과 5초 정도의 세계에만 존재한다.

매일 인터넷 사이트를 디자인하는 사람도 자신이
원하는 iPod을 구입할 때, 접속한 애플컴퓨터의
웹사이트 디자인 따위에는 전혀 관심을 보이지 않는다.
일을 할 때에는 참고 자료로서 단 한 가지라도
놓치지 않기 위해 그렇게 집중했던 대상인데도 말이다.

집으로 돌아가 휴지통의 내용물을 쏟아 보면 얼마나
디자인을 무시한 상태에서 물건을 구입하고 있는지
쉽게 확인할 수 있다. 디자이너가 디자이너가 아닌
이 순간을 비방하는 것도, 그렇다고 포장 디자인의
생명이 짧다는 점을 비웃는 것도 아니다.

디자인은 일상의 도처에 존재하며 사람은 무의식에
가까운 해방감 속에서 디자인을 상대한다.
언뜻 디자이너의 노력은 전혀 보상을 받지 못하는 듯한
느낌이 들지만, 바로 그런 일에 얼마나 집착할 수
있는가 하는 것이 디자이너가 하는 일이라 생각한다.
일상생활 속에서 의미를 부여할 수 있는 창조를
끊임없이 이끌어 내는 것, 그것이 바로 프로다.

디자이너는 의뢰받은 디자인을 '디자인업계'에
보이기 위해 디자인해서는 안 된다. 디자인을 판정하는
것은 어떤 시대이건 문외한인 일반인들이다.

마니아들에게 인정받고 싶은 부분을 일반인들에게
제시하려 하면 비즈니스는 성립되지 않는다.
디자이너는 일반인이면서 프로여야 한다.
그렇기 때문에 어려운 일이다.

知らない間に
自分が死んでいる
という話。

자기도 모르는 사이에

죽어 있는 자신.

어떤 책에 '삶은 개구리'라는 이야기가 실려 있었다.
대충 이런 이야기다.
물을 담은 냄비에 개구리를 넣는다. 그리고 불을 켜면
물은 조금씩 데워지고 이윽고 끓어오른다. 개구리는
물이 조금씩 데워지기 때문에 그 변화를 느끼지 못하고
결국 그대로 죽어 버린다.

이 이야기는 단체나 기업에 소속되어 자기 자신을
잃어버린 샐러리맨, 문제가 발생해도 그것을 깨닫지
못하는 샐러리맨을 비유할 때 자주 사용된다.
끓는 물속에 개구리를 넣으면 개구리는 즉시
튀어나온다고 한다. 문제가 발생한 회사나 단체 안에
개구리처럼 갑작스럽게 던져진다면 그 '문제'를
민감하게 깨달을 것이다.

재미있는 이야기이기 때문에 일기에 써 봤다.
샐러리맨인 당신은 혹시 삶은 개구리가
되어 있지는 않은가.

挑まないと、

「経験」というものは

手に入らない。

도전하지 않으면

'경험'을 얻을 수 없다.

인생에 관하여 자주 생각한다. 인생이란 무엇인가.
아니, 좀 더 정확하게 말하면 '나의 인생'에 관해서다.
아니, 아니다. '나의 인생'을 생각하다 보면 결국
'사람은 무엇으로 사는가?' 하는 의문에 이른다.
즉, '인생' 자체에 관하여 생각하게 된다.
사람은 인생의 대부분을 수면과 식사로 보낸다.
나는 그렇게 생각한다.

'자기 찾기'라는 말은 좋지만 자신의 매력은
'어떤 장벽을 대상으로 삼는가'에 따라 비로소
찾을 수 있다는 느낌이 든다. 상사라는 장벽, 일이라는
장벽, 동료라는 장벽, 연인이라는 장벽, 부모라는 장벽,
컴퓨터라는 장벽, 취미라는 장벽……

그런 장벽을 대상으로 삼아 자신을 부딪쳐 본다.
그 결과 무엇인가 느낌이 온다. 때로는 통증일 수도 있고
때로는 기분 좋은 감각일 수도 있다.
나는 내년이면 마흔이 된다. 마흔을 앞둔 지금의 심리는,
'일할 수 있을 때에 일하자.'

DATE 2004 11 03 PAGE 291

이것은 '항상 가능한 것이 아니니까 가능할 때

최선을 다하자'는 의미이기도 하다. 인생을 살면서

'나'라는 인간은 그 대부분을 '생각하는' 데에 소비했다.

다양한 일들을 생각했다.

그런 사실도 최근 들어 깨달았다.

"아, 나는 생각만 하면서 살아왔어."

서른아홉 살까지 살면서 문득 깨달은 또 하나의

사실이었다. 재미있다.

'사랑'도 좋다. 사람은 어떤 상황에서도 '사랑'을

하지 않으면 안 된다. 짝사랑이라도 괜찮다.

'자기만족이라도 상관없는 그 충족감'은

사랑의 특색이기도 하니까. '음악'도 좋다.

우리는 수많은 정보 속에서 살고 있다.

지나친 정보 섭취에 주의하면서 앞으로도 계속

'생각을 하면서' 살 것이다.

의욕을 불태우고 싶은 사람은 마음껏 불태우면 된다.

화를 내고 싶은 사람은 화를 내면 된다.

먹고 싶은 음식이 있으면 먹으면 된다. 가끔은,

마음에 드는 음악을 '진지하게' 끝까지 들어 본다.

DATE 2004 11 03 PAGE 292

인생이라는 길지 않은 시간에서 대단한 일은 할 수 없다.
그렇기 때문에 좀 더 대담해져야 한다. 현 시대를 살고 있는
우리는 너무 많은 정보를 섭취하여 비만 상태에 빠져 있다.
그런데도 끊임없이 '원하는 대상'에 눈길을 빼앗긴다.
자신의 내부에서 샘솟는 것. 자신의 체온이 깃들어 있는 것.
그것을 하면 된다.

지금 여러분이 끌어안고 있는 일들을 생각해 보아도
틀림없이 이 두 가지가 존재할 것이다.
'자신이 처리할 수 있는 실력'과 '자신은 해 본 적이 없는
무리한 장벽'.

자신의 실력을 그대로 드러낸다고 해도 그것이
다른 사람에게 체온으로서 전달되기는 어렵다.
빈틈없이 일을 처리한다고 무엇인가를 얻는다는
보장은 없다. 그렇다면 자신의 능력을 초월하더라도
높은 장벽을 대상으로 도전해 보는 것이 낫지 않을까.
'경험'은 무엇일까.
누군가, 그 대답은 '도전'에 있다고 말했다.

DATE 2004 11 03 PAGE 293

병실이건 자택이건 인생의 마지막 순간에 머릿속에
떠오르는 것은 결국, '그건 무모한 행동이었어'라는
아쉬움이 아닐까. 높은 장벽을 뛰어넘기 위해 끊임없이
노력해 온 나날, 이루지 못한 짝사랑······.
아마 이 정도가 아닐까.
그러니까 젊은 시절에만 할 수 있는
인생 최대의 무모한 도전을 해 보자. 반드시.

D&DEPARTMENT는 오늘로 5년째를 맞이한다.
만 4년 동안 많은 분에게 신세를 졌다.
그렇다. 인생은 무엇인가를 지속하는 것이기도 하다.
그러나 작년에 했던 일을 그대로 축적하는 것으로
만족한다면 무슨 재미가 있을까.
5년째에는 새로운 일을 대상으로 삼고
다시 무모한 도전을 해 보고 싶다.

これ、と
思った師を見つけ、
そのそばで がむしゃらに
体験をする。
そういう自分の
作り方も ある。

스승을 발견하고

그 옆에서 체험을 쌓는 것으로

자신을 만들어 가는 방법도 있다.

거의 제로 상태에서 어떤 목표를 설정하고 행동에 나설 때
그 자리에 동참하는 것도 행복이다. 사람에 따라서는
그 불안정함이 고통으로 느껴지기도 하겠지만
제트코스터에 올라탄 듯 정신없이 돌아가는 나날은
어느 정도 목표를 달성시킨 이후에 '그때는 정말
즐거웠다'는, 일생의 재산이 되어 자신의 내부에 남는다.

내 경우를 예로 들면, 먼저 근무했던 직장이 그러했다.
일본디자인센터에 근무할 때, 우연히 디자이너
하라 켄야原研哉 씨로부터 "연구실을 만들 생각인데
함께 하지 않겠나?" 하는 권유를 받고 함께 일하던
직원 두 명을 더 데리고 참여했다.
즐거운 시간이었다. 우리 네 사람은 약 5평 정도의
창고자리를 빌려 연구실로 삼았다. 네 명의 책상과
회의용 탁자, 책장을 놓았을 뿐인데 간신히 통로가
남을 정도로 비좁은 공간이었다. 미래에 관한 이야기와
하라 씨의 학창시절 이야기. 주말에는 하라 씨의
오랜 친구이며 작가인 하라다 무네노리原田宗典 씨와 함께
카레를 먹으면서 잡담을 나누는 자칭 '카레 모임'을
만들기도 했다.

지금 하라 씨는 매우 바빠서 메일을 보내도 답장이
돌아오지 않는 경우가 많다. 전 세계를 돌아다닐 뿐
아니라 디자인과 관련된 중요한 직책에 앉아 있으며
대학 교수로도 활동하고 있다.
이렇게 큰 활약을 하고 있는 과거의 상사 하라 씨와 보낸
태평스럽고 한가했던 시간들, 일은 제쳐 두고 사내 포장지
연구실에 샘플로 보관해 둔 위스키를 꺼내 함께 술잔을
기울이면서 이런저런 이야기를 나누었던 시간들.
돌이켜 보면 그 거대한 가치에 새삼 전율이 느껴진다.

하라 씨에게 경의를 표하면서, 하지만 너무 존경을
하게 되면 하라 씨도 거북할 것이라고 생각하면서
이제는 여기에 기록하는 문장의 어미에조차
신경을 쓰고 있는 나.
그런 하라 씨와 보냈던 그 소중했던 시간은 두 번 다시
주어지지 않을 것이다. 개인전 오프닝 파티에
따라가기도 했고 하룻밤치기로 하라다 씨의 별장에
놀러 가기도 했다. 하라 씨에게는 젊은 날의 한 순간에
지나지 않겠지만 나를 비롯한 다른 직원들의 입장에서
보면 정말 소중하고 값진 체험이었다.

성공한 사람이나 이미 브랜드가 되어 있는 사람과 함께
일을 시작한다면, 또는 그런 기업에 참가하고 취직을
한다면 이런 스릴은 맛볼 수 없다. 이미 많은 사람이
알고 있는 장소나 회사에는 그런 불안정하면서도
편안함을 안겨 주는 시간이 거의 없으니까.
창업이나 성공을 노리는 사람은 '불안정한 대상'을
'안정'으로 완성시키려는 집착이 다른 사람보다 몇 배는
더 강하다. 그렇기 때문에 다른 것은 모두 제쳐 두고
오직 성공을 향해 달린다. 그러나 그 사람의 첫걸음이
항상 완벽한 것은 아니다. 그리고 바로 그 점에 더 큰
스릴이 있다. 그것을 느껴 본 사람은 큰 영향을 받고
그 이후의 인생에도 도움을 얻는다. 어쨌든, 재능이 있는
사람이 무대를 향하는 도중에 놓여 있는 길에는
재미있는 일이 수도 없이 존재하며 끊임없이 발생한다.

그렇게 생각하는 동안, 완성이라고 생각했던 것이
사실은 출발인지도 모른다는 느낌이 들었다. 그것은
본인이 출발 지점의 즐거움은 끝났다고, 목표에
도달했다고 착각하는 것일 뿐 그 시점이 바로
기대에 가득 찬 출발점인지도 모른다.

DATE 2004 11 10 PAGE 298

어제 저녁 어떤 잡화점의 오프닝 리셉션에 참가했다.
주역 중의 한 명인 요시오카 도쿠진과도 예전에
매일 저녁 돌아다니며 놀았던 추억이 있다.
그를 보자 문득, 한 가지 생각이 떠올랐다.
요시오카 정도의 스타는 '무대에서 술을 마시고'
'정신 없이 창작에 몰두하는' 극단적인 두 가지
행동을 되풀이한다.
스타 디자이너들이 매일 저녁 술잔을 기울인다는
말을 흔히 들을 수 있는데, 틀림없이 새로운 아이디어를
만들어 내기 위해 기울이는 술잔일 것이다.

20대는 오직 지도를 받으며 학습, 30대는 오직 창작,
40대는 교류를 심화시키면서 창작 수준을 높이고
50대는 교류의 횟수를 늘리고 후진을 양성한다.
그리고 그런 곳까지 갈 수 있는 사람을 30대에
만난다는 것은 정말 가치 있는 경험이다.

そろそろ
日本のデザイナーも
本当のこと、
正しいことを見て
デザインしたいものです。

일본의 디자이너도

이제는 올바른 것, 진실을 보고

디자인해야 한다.

아침에 일어나서 문득 든 생각,

진실을 밝혀서 '팔리는 것'과 진실을 밝히지 않아야

'팔리는 것'이 있다. 이것은 그 나라의 문화이기도 할까.

소책자의 연재가 보류되거나 어떤 기업이 광고를

내보는 데에 머뭇거리는 이유는 이 책자가 잘못되었기

때문이 아니라 '진실을 말하는 폐해'를 느끼기

때문이라는 생각이 든다.

그런 생각을 하고 있으려니 '학생'과 '사회인'의 차이에도

적용할 수 있을 것 같다는 생각도 떠오른다.

'학생'은 '진실'을 바탕으로 행동한다. 나도 교단에

설 때마다 '학생답지 않은' 학생이란 '사회인 같은'

학생이라는 느낌을 받는다. 그런 학생은 실제로 존재한다.

예의에 빈틈이 없고 자신의 진정한 모습은 드러내지

않는다. 흔히 선생님들끼리 "그 학생은 너무 허물이 없어.

그런 상태로 사회에 나가도 괜찮을까?"라는 말을

자주 나누는데 사회에 진출해서도 학생인 모습인 채로

남아 있다면 그것은 문제다. 그러나 학생이 지나치게

예의범절이 바른 것도 솔직히 말해서 기분 나쁘다.

그리고 사회에서 일을 할 때, 상대가 학생인 경우에는

솔직히 힘이 든다. 성가시다고 표현할 수도 있다.

지금 내가 하고 있는 일은 바로 그런 '사회인의
입장에서는 성가시기 짝이 없는 학생 같은 행위'라는
느낌이 든다. 그럴 때면 '우리도 성가시니까 진실보다는
다른 사람들이 해 온 방식과 비슷한, 애매한 방식으로
밀고 나갈까?' 하고 생각하게 된다.
열혈 교사도 1년째에는 의욕이 넘치지만 10년 정도
지나는 동안에 어깨의 힘과 동시에 소중한 무엇인가를
함께 잃어버리지 않았는가.
'올바른 것' '잘못된 것'을 바로잡는 시간도, 그것을
바로잡기 위해 소비하는 가치도 마비되어 버린다.

강한 의식을 가진 디자이너의 입에서 자주 흘러나오는
말은 '해외로 나가는 수밖에 없다'는 것이다.
잡지에 얼마나 자주 소개되는가에 따라 매상이
크게 올라가고 아무리 좋은 상품이라고 해도
'팔리지 않으면' 유지될 수 없다.
"실제 소비자들이 받아들이지 않는다면 정말 좋은
상품이라고는 말할 수 없어."
이런 말도 자주 듣는다. 하지만 그 '소비자'의
구매 행동에 이변이 발생하는 경우도 있으니까
한마디로 단정할 수는 없다.

DATE 2004 11 14 PAGE 302

어제 텔레비전에서 일본인의 수준이 낮아지고 있는
이유는 '융통성 교육'이라는 미국의 교육을 모방한
제도 탓이라는 이야기가 나왔다. 미국식 스타일은
무분별할 정도로 마구잡이로 도입되었다.
'마케팅' '효율화' '가족을 소중히 여긴다' '사생활에
충실한다' '파티' '유연성' '결과주의' '유명인' '럭셔리' 등.
그 결과, 미국에 필적할 만한 범죄국가로 변모했고,
직장이 없이 아르바이트나 하는 청년들이 급증했다.
소비 또한 저하되었다.

이런 말을 하면 건방지다는 비판을 받을지 모르지만
나는 이런 일들이 애당초 '일본이라는 나라'에
어울리지 않던 것은 아닌가 하는 생각이 든다.
과거의 일본과 현재의 일본은 분명히 다르다. 물론 나도
"도대체 뭐가 다른데?"라는 질문에는 명확한 답을
제시할 수 없다. 단, 적어도 나 자신이 활동하고 있는
업계나 관심이 있는 세계의 '진실'은 적극적으로
이해하려고 노력한다.

앞으로 본격적인 굿디자인 등을 매입할 생각이지만,
여기에서의 '굿디자인'은 단순히 유명기업의 제품이나
브랜드가 아니라 보다 넓은 의미에서의 상품의
가치와 정의를 가리킨다는 '사실'을 여러분도
이해하길 바란다.

디자이너가 표면적인 '디자인'에만 흥미를 가지거나
디자인을 창조하는 관점에만 흥미를 가진 것처럼
보이는 현 시대, '팔리는 상품' '판매 방식' '매수자의
환경' '판매 환경'에 관해서도 진지하게 생각해 보아야
한다. 그것이 바로 '디자인'이고 싶으니까.

D&DEPARTMENT를 설립했지만 고전을
면치 못하고 있다. 그 고전하는 모습조차
공개할 수 있다면 공개하고 싶다. 만약 그런 모습을
공개한다면 이런 말을 들을지도 모른다.
"언제 망할지 알 수 없는 D&DEPARTMENT에서는
상품을 구입할 필요가 없어." 그것이 현실이다.

그래서 사람들은 굳이 말하지 않아도 되는 내용은
말하지 않는다. 그리고 그 때문에 진실을 알 수 없는
일들이 엄청나게 발생한다.

어떤 의미에서 일본의 소비는 평화이고 일본의
디자이너는 정말 축복받은 사람들이라고 말할 수 있다.

デザインの
わからない
企業の部長なんかが
口を出すのが
一番よくないって、
94歳のデザイナーは
言いました。

아흔네 살의 디자이너는 말했다.

디자인을 이해하지 못하는

기업 간부의 참견이

가장 참기 힘든 고통이라고.

디자이너 와타나베 리키渡辺力 선생님을 만났다.

소책자《d long life design》의 연재를 위해서였다.

아흔 살을 훌쩍 넘긴 분으로, 어떤 분인지 알 수 없었기

때문에 평소와 달리 매우 긴장이 되었다.

만나본 결과, 솔직히 말하면 평범한 할아버지였다.(웃음)

그래서 원고 청탁은 어려운 일일지도 모른다는 생각이

들었다.(정말 실례지만)

와타나베 선생은《실내室內》라는 잡지 권말에

'마무리 페이지에서'라는 연재를 담당하고 계셨다.

나는 그 내용이 재미있어서 언젠가 책자를 복간할

기회가 있으면 반드시 애정이 듬뿍 깃들어 있는

이런 원고를 읽을거리로 만들고 싶다고 생각했었다.

눈앞에 앉아 있는 와타나베 할아버지는 처음에 나를

경계하는 태도를 보이셨다. 의자에 앉아서도

아래만 내려다보고 계셨다. 내가《실내》에 실린 원고를

펼쳐 보이자 그제야 싱긋. 비로소 표정에 미소를

지어 보이신다.

최근 나는 허리에 통증이 느껴지고 컨디션도 좋지 않아
기본적인 '걷기'나 '앉기' 같은 행위를 매우 힘들게 느낀다.
무엇보다 의자에 오랫동안 앉아 있기가 힘들다.
와타나베 신생과 마주 앉아 있는 동안에 문득,
'여든 살의 나'는 어떤 모습일지 상상해 보았다.
마음은 디자이너, 아직도 청춘. 그러나 나이는 여든 살.
그런 시기가 찾아올까.

하지만 지금 내 눈앞에는 아흔 살을 넘은 디자이너
와타나베 선생이 앉아 계신다. 솔직히 말소리는
또렷하게 알아듣기 어려웠다. 그래서 오감을 총동원하여
귀를 잔뜩 기울인다. 그리고 소책자에 관하여 설명을 한다.
처음에는 천천히 설명했지만 많은 말을 해도
상관없다는 사실을 차츰 깨달았다. 아니, 왜 굳이
느리게 말하려고 애를 썼는지 스스로 자문해 본다.

우선, 질문을 던져 본다.
"선생님은 현 시대에 디자이너가 놓여 있는 상황을
어떻게 생각하십니까?"

그러자 선생은 바닥을 바라본 채 낮은 목소리로
이렇게 대답했다.

"디자인에 관해서 전혀 모르는 기업의 부장 같은 사람이
디자인에 관해서 참견하는 것이 가장 나쁘지."

시대는 크게 변했다. 와타나베 선생이 의욕을 불태우며
활동했던 시대와는 모든 제조 방법이 확연히 바뀌었다.
그러나 이 한마디에서 '디자인은 전문가가 하는 일'이라는
신념이라고나 할까, 책임 같은 것이 강하게 느껴졌다.

'저널리즘'과 관련해서 기자가 취재하러 간 사람의
'정정' 요구를 지나치게 받아들이다 보면 단순한 원고로
전락해 버린다는 말이 떠올랐다.

디자인도 마찬가지다. 소비자의 기분을 지나치게
살피다 보면 디자이너는 자신의 독창성을 잃어버리고
고객의 요구에만 응할 수밖에 없다.

'일이니까 어쩔 수 없다'는 이런 커뮤니케이션이
이상할 정도로 중요시되는 시대.

'디자이너는 기업과 사회의 통역과 같다'고 말하는
디자이너도 많이 있지만 와타나베 선생을 보고
있으려니 '디자이너는 완벽한 해답을 가지고 있다'는
외침이 들리는 듯하다.

DATE 2004 11 18 PAGE 309

DATE 2004 11 18 PAGE 310

와타나베 선생의 그 말씀을 듣고 전통 있는 제조 기업이
'사내의 젊은 디자이너'를 다루는 방법에 대해서
잠깐 생각해 보았다. '젊은 디자이너'만 교육을 시켜도
소용이 없다. 총수가 원하는 디자인을 '젊은 디자이너'들이
확실하게 창조해 낼 수 있는 환경을 중간에 있는
관리자가 어떻게 제공해 줄 것인가.
이것이 문제다.
기업이 '사원을 위해서' 개최하는 세미나나 디자이너를
초대한 워크숍, 여기에서도 '어떻게 경영에 도움이 되도록
유도하는가' 하는 문제를 디자이너에게 떠안기는 것은
잘못된 태도다. 단순한 업무로서 '그런 활동 기획'에
OK를 내고, '문제가 발생하지 않도록' 감시만 하는 것이
아니라 '디자이너와 기업 사이에 확실하게 개입'할 수 있는
책임자가 있어야 한다.

와타나베 선생은 아마 그런 말씀도
하고 싶었을 것이다.

외부 디자이너가 외부에서 보이는 것만을 문제 삼아
'이렇게 해야 하는 것 아닙니까?'라는 식으로 기업의
디자이너를 부추길 경우의 위험성을 생각해 본다.
내부에는 사내 직원이 아니면 이해할 수 없는
사정이 있고 그 사정을 바탕으로 판단을 내리는
경우가 있다. 따라서 '60VISION'처럼 외부 디자이너와
내부 디자이너가 함께 그 회사의 디자인을 개발하는
일을 할 때는 그런 부분을 반드시 배려해야 한다.
그 밖에도 '사장을 설득할 수 있는 사람'과의 관계도
섬세하고 중요한 부분이라는 생각이 든다.

社内デザイナーも、
デザイナーで
あることを
忘れてほしくない。

사내 디자이너도

디자이너다.

프로듀서로 일을 하다 보면 전문직 종사자가
큰 의지가 된다. 디자인을 의뢰받아도, 내가 디자이너
출신이라고 해도, 프로듀서로서의 일을 한다는
감각으로 행동하고 있기 때문에, 예를 들어
사내 디자이너가 기획안을 제안해 주기를 바랄 때도
나의 심리는 어디까지나 외부의 디자인 프로듀서다.
따라서 사내 디자이너에게 의뢰를 했는데 기획안이
나오지 않으면 더 이상 일은 진전되지 않는다.
내가 의지할 수 있는 대상이 사내 디자이너뿐인데
기획안이 나오지 않으니 대체 무엇을 생각하고 있는지
이해할 수 없다. 유감스럽지만 흔히 있는 일이다.

디자이너라면 누구에게도 뒤지지 않는 멋진 기획안을
낼 수 있어야 한다. 또한 '어떻게든 형태를 만들어 낸다'는
마음가짐을 가져야 한다. 누군가 다른 사람이
도와줄 것이라는 생각으로 남에게 의지한 상태에서
디자인을 하거나 100가지 기획안을 내기를 바라는데
전날 저녁에 밤을 새웠기 때문에 두 가지 기획안밖에
제출하지 못했다는 식의 변명을 늘어놓으면 그 사람을
고용하고 있는 의미조차 사라져 버린다. 그 마음은
충분히 이해하지만 말이다.

회사에 입사하면 누구나 철저한 '월급쟁이'가 되려고 한다.
그러나 내가 면접을 보고 고용한 이유는
'지각 따위는 하지 않는 성실한 사원이 돼라'는 것이
아니라 '멋진 디자인을 기획할 줄 아는 디자이너기
돼라'는 것이다. 감기에 걸렸다거나 일이 바쁘다는
이유 따위는 듣고 싶지 않다.

"멋진 디자인을 기획하라."
이런 부탁을 하면 '멋진 디자인'을 제출해야 한다.
거기에 디자이너로서의 사명이 존재한다. 회사가
존재하기 때문에 일이 존재하고, 일이 존재하기 때문에
그 일을 확실하게 처리해야 한다.
나는 예산이나 스케줄을 조정하여 '디자이너에게
설명'한다. 바꾸어 말하면, 여기에서부터는 '전문적인
센스에 맡긴다'는 것이다. 따라서 당연히 그 위탁에
부응해야 한다. 그런 행위의 연속이 새로운 일을
불러들이고 조금씩 보다 나은 일을 붙잡을 수 있는
기회와 연결된다.

회사는 그런 기대를 안고 디자이너를 고용한다.
따라서 기대에 부응하지 못하는 디자이너는
'기대에 부응할 줄 아는 디자이너'와 교체되는 것이
당연하다. 무능한 디자이너에게 급료를 지불할
이유는 전혀 없다.
사내의 디자이너들에게 그런 '창조'를 부탁하는
경우가 있다. 그럴 때에는 '평소에 프로로서 아이디어를
제시하고 그 아이디어를 현실화하기까지 불태우는
집념'을 기대한다. 물론 외부에 발주할 때도
같은 기대를 품는다.

디자이너인데 디자인을 기획하지 못하거나 공모인데도
결과에 집착하지 않는 사원을 보고 있으면 정말
유감이라는 생각이 든다. 그런 사람은 '사원이니까
기획안을 제출하지 않아도 된다'는 잘못된 사고방식에
사로잡혀 있는 것이다.

만약 외주처의 프리랜스 디자이너가 이런 식으로
행동한다면 단 하나의 일도 따낼 수 없다. 왜 지금에야
문득 이런 생각이 드는 것일까.

DATE 2004 11 19 PAGE 315

사실, 이런 일은 예전부터 흔히 있었다.
사내 디자이너들을 대상으로 연하장을 공모했다가
너무 크게 실망했기 때문일까.
어쩌면 이것은 일종의 불평이다.

まったく
見たことのない表現で、
クリスマスを
感じさせることを
したい。

한 번도 본 적이 없는

획기적인 표현 방식으로

크리스마스 감각을 느끼고 싶다.

올해도 크리스마스가 다가왔다.

내가 행사를 싫어한다는 이유에서 우리 상점에서는
설립 당초부터 '크리스마스 트리나 조명 엄금'이라는
철칙이 존재한다.

그로부터 4년. 나는 왜 이렇게 행사를 싫어하는
것인지 스스로 생각해 보았다. 생일에 양초의 불을
끄는 행위는 견딜 수 없다. 그날을 기대하며
가슴 설레는 것보다는 다른 일에 정신을 집중하는 쪽이
내 입장에서는 더 즐겁다.

그러나 일반적으로 '비즈니스'를 하고 있는 이상,
이른바 '시즌'에서 완전히 벗어나기는 어렵다.
D&DEPARTMENT의 직원들과 점장은
매년 사장 나가오카가 화를 내지 않도록 '약간 다른
방식으로 크리스마스를 표현'하기 위해 진땀을 흘린다.
언제였던가. 그해 크리스마스에 도쿄 본점의
사이토齋藤 점장은 약 200개의 양초를 입구에 밝혔다.
실제로 해 보면 이게 보통 힘든 일이 아니다.
그러나 그 양초들은 어떤 트리나 네온보다 훨씬
더 멋져 보였다.

나이를 먹으면 무슨 일이든 '돈'으로 해결하고자 하는
생각이 먼저 든다.
선물을 어떤 브랜드로 고를까 하는 생각보다는
'사랑'과 '감사'와 '배려'가 듬뿍 담긴 새로운 테크닉으로
상대방을 깜짝 놀라게 해 줄 수 있는 방법은 없는지
생각해 보고 싶다.

今の仕事に就いている

理由を

もう一度、

最初に戻って

考えてみたい。

もしかしたら、

違うかもしれない。

지금 하고 있는 일을 선택한 이유를

초심으로 돌아가 다시 한번 생각해 보자.

어쩌면 그 이유가 처음과 많이

달라졌을지도 모른다.

왜 이 일을 하고 있는 것일까.
문득, 이런 생각이 떠올랐다.

회사를 설립한 지 9년째. 왜 회사를 설립했는지 생각했다.
처음에는 '노후에도 안정적인 수입을 얻기 위해서'라는
약간은 가식적인 이유였지만 창조적인 일에 몰두하면서
조금씩 '회사'로서의 모습을 갖추어 가자, 그 목적이
'개인'에게만 머물러서는 안 될 것 같은 느낌이
들기 시작했다.
회사를 개인의 소유물로 생각해서는 안 된다는
느낌이 들자, 이번에는 '그렇다면 이 회사는 무엇 때문에
존재하는 것일까?' 하는 의문이 들었다. 이것은 아마
어떤 우량기업, 어떤 대기업이라도 일정 '규모'에
도달하면 반드시 발생하는 현상일 것이다.
본인이 설립했으면서도 본인이 그 목적을 확실하게
모른다. 어쩌면 진지한 생각을 하기 싫어 이리저리
회피만 하고 있는 것은 아닐까 하는 가설도 세워 봤다.

왜 잡화점을 개업했느냐는 질문을 받고
나름대로 대답을 한다.
왜 직원으로서 일하고 있느냐는 질문을 받고
나름대로 대답을 한다.
그 모든 대답이 '거짓'이라고 말할 수는 없겠지만
'본질'이 아닐 가능성은 매우 높다. '사회를 위해서'라거나
'자신을 위해서'라는 이유 역시, 한 번 정도는
'정말 그런 것인지' 진지하게 생각해 보는 것도
나쁘진 않겠다.

'고객의 미소 띤 얼굴을 보고 싶다'는 이유가
왠지 멋지게 느껴지지 않는다. 결국, 다른 사람의
평가를 통해서만 자신의 행복을 확인할 수 있다는
의미이기 때문에 '자신의 삶'은 본인 스스로
통제할 수 없는 것인지도 모른다.

앞에서 설명한 의문에 대해 철학적으로 고민하고,
일상적인 일을 소화하면서 하루가 막을 내린다.
그런 식으로 '고민'하는 것 자체가 '인생'인지도 모르겠다.

그런 고민을 하기 위해 디자이너로 일을 하고,
도자기를 만들고, 농작물과 싸우고, 헤어 디자인을 하고,
생선을 잡고, 장거리 트럭을 운전하고, 프라이팬을
휘두르고, 구두를 닦고, 장례식 사회를 보고, 몸을 팔고,
컴퓨터를 수리하고, 신약을 개발하고, 광고 카피를 쓰고,
도랑 청소를 하고, 펜션을 운영하고 있을 것이다.

직업을 바꾸어 가면서 그 해답을 찾으려 한다.
이사를 하기도 하고 그녀와 이별하기도 하면서…….
그러나 결국, 정확한 해답은 찾지 못한다.
그 해답은 늘 바뀌는 것이니까.
늘 왠지 모를 아쉬움을 남기는 것이니까.

2005

毎日。人と関わるのが「人」。

だから。

その意味か必然性を

たぐって、よい方向を

見い出したい。

매일 사람을 상대하는 것이 '사람'.

따라서 그 의미와 필연성을 탐구하여

보다 나은 방향을 발견해야 한다.

스스로 무엇인가 창조하겠다는 생각을 하면
늘 '사장'이라는 현재의 입장이 큰 방해가 된다.
회사에서의 사장은 '이용 가치'가 있는 존재여야 한다.
또 사원이 늘어갈수록 일상적으로 조정을 해야 하는 수도
늘어난다. 아무리 책임감이 강한 직원이라고 해도
회사에 대해 불평을 할 수 있다. 그러나 사장은
당연한 일이겠지만 자기 회사의 직원들에게는
개인적으로 불만이나 불평을 할 수 있어도 회사 자체에
대해서는 언제나 개선책을 생각할 뿐이다.

회사를 설립할 때, 사장이라는 입장에 우쭐해 있었다.
8년째를 맞이하여 이제야 그것이 잘못된 태도였다는
사실을 깨달았다. '사장'은 업무의 일종이다.
꿈이나 비전을 이야기하는 것도 중요하지만
사원, 임원, 거래처, 외주처 등에 종사하는 '사람'과의
'관계 형성'도 중요하다.

어제 랜드어소시에이트라는 디자인회사의
다키모토瀧本 씨와 점심식사를 했다. 나는 평소에
막연히 생각하고 있던 질문을 던졌다.

"좋은 회사는 어떤 회사입니까?"

그러자 다키모토 씨는 조금도 망설이지 않고 대답했다.

"사람이지요."

"결국, 모든 일을 자신이 직접 처리하는 것보다는
그 일을 어떤 사람과 함께 진행하는지, 그 인간관계를
형성하는 것이 가장 중요한 의미에서의 창조라고
생각합니다. 그 인간관계가 올바르게 형성되어 있는
회사가 좋은 회사지요."

돌아오는 길에 그 말을 되새기면서 나 자신이
놓여 있는 위치를 다시 한번 확인해 보았다.
오늘 D&DEPARTMENT가 발행처가 되고
내가 발행인이 되어 소책자《d long life design》이
발행되었다. 여기에도 '편집발행인'이라는 명칭이 있는데
왠지 '사장'과 비슷하다는 느낌이 든다. '사장'은
'톱'으로서의 입장도 있지만 '조정자의 역할'이라는
일도 있다. 책임자라는 일도.
즉, 편집발행인이건 사장이건 '위대하다'는 표현은
어울리지 않는다. 사장이라는 업무는 '위대한' 일이
아니라 '힘겨운' 일이라는 생각이 든다.

어느 회사이건 사원들 모두가 "사장님!" "사장님!" 하면서
고개를 숙이지만 사장은 단지 '그 입장을 연기하는'
존재일 뿐이다. 그렇기 때문에 대부분의 경우에는
'유능한 직원들의 힘을 바탕으로 위대한 입장에
놓이는' 것으로, 사외의 관계자들에게 다양한 의미에서
효과를 얻는 '직책'이라 생각한다.

소책자《d long life design》도 한 인간의 원맨쇼라면
참맛이 날 수 없다. 수많은 사람이 관련되어 있는
'무대'이기 때문에 독자에게 즐거움을 안겨 줄 수 있다.

역시 사람은 사람을 좋아하는가 보다.

子供は、
子供っぽいのが
実は嫌い。

아이는 아이다운 것이,

사실은 싫다.

아이는 아이다운 것이 싫다.

어디선가 이런 카피를 읽은 적이 있다.
'아이가 좋아하는 것은 어른도 좋아하는 것.'
어른도 즐거워하는 것을 아이는 좋아한다.
그런 느낌이 든다. 아니, 그게 바람직하다고 생각한다.
잘 만들어진 그림책이나 나무쌓기놀이는 어른도
즐거워한다. 상냥한 미소를 띤 부드러운 표정은
아이는 물론 어른도 좋아한다.

어른은 어른의 생활이 있기 때문에 어른으로서의
연기를 하는 경우가 많을 뿐이다. 하지만 그런
어른들도 지쳐 있을 때에 돌아가고 싶은 장소가 있다.
그것은 아이들도 좋아하는 장소다.

디즈니랜드에서는 어른도 감동을 느낀다.
디즈니랜드는 아이를 겨냥해서 만든 것이 아니라
어른과 아이가 함께 즐거울 수 있도록
만든 것이라고 생각한다.

DATE 2005 02 03 PAGE 332

친구이며 디자이너인 요시오카 도쿠진이 만든
카르티에재단 주최 기획전시회에서의 작품.
천장에서 플리츠pleats가 흔들린다. 그 주변에서 아이들이
즐겁게 뛰어다닌다. 공원의 분수. 아이들의 웃음소리가
허공을 가득 메운다. 그 웃음소리는 어른의 마음에도
즐거움을 안겨 준다.

전 세계에는 어른에게 노예처럼 학대를 받으며
일하는 아이들이 2억 명에 이른다고 한다.
아이들의 웃음 가득한 얼굴은 어른과도 깊은 관련이
있음에도 말이다.

いい映画の
泣ける場所は、
かなり微妙な
ところに
隠されています。

좋은 영화의

눈물샘을 자극하는 장면은

매우 미묘한 부분에

감추어져 있다.

DATE 2005 02 07

PAGE 334

뒤늦게 미야자키宮崎 감독의 애니메이션 작품
〈하울의 움직이는 성Howl's Moving Castle〉을 보러 갔다.
약간 쑥스러운 기분으로 극장으로 향한다.
어디였던가. 시작 부분이었던가.
혼란스런 장면 안에서 갑자기 아름다운 스위스 호반의
꽃밭 같은 장소로 옮겨지는 장면이 있다. 그곳에서
나도 모르게 눈물이 흐르기 시작하더니 그치지 않아
정말 난처했다.

냉정을 되찾고 글을 쓰고 있지만, 오랜만에 자신의
'억제할 수 없는 감정'과 만났다는 느낌이 들어
'살아 있다'는 사실을 실감할 수 있었다.
영화가 끝나고 자막이 올라가는 동안, 이대로 밝아지면
꽤나 창피할 것 같은 생각에 마음을 졸였다.
다행히 한참 후에야 조명이 들어왔다. 극장 쪽의
그런 배려까지도 고맙게 느껴졌던 영화였다.

극장에서 나온 커플 중의 한 명이 이렇게 중얼거렸다.
"무엇을 전달하려는 것인지 알 수가 없네."

나도 솔직히, 무슨 의미를 전달하려는 것인지
대답해 보라는 질문을 받는다면 정확하게 설명하기는
어렵다. 그러나 '왠지 모르게 감동을 받았다'는 것만은
분명한 사실이다.

디즈니영화도 그렇다. 이해하기 쉬운 할리우드영화와 달리,
'눈물샘을 자극하는 장면'은 교묘하게 감추어져 있어서
이런 장면에서는 감동을 느낄 리가 없다고 여겨지는
부분에서 나도 모르게 눈물이 흘러내린다. 그럴 경우,
감동은 두 배로 증가한다. 또 그 감동이 '자신'의
'평소의 모습'과 겹쳐지면서 분명히 '특별한 장면'은
아닌데 왜 눈물이 흘렀을까 하는 의문도 느낀다.

디즈니랜드의 문을 열고 들어서는 순간,
온몸에 짜릿한 전율을 느끼는 것은
나뿐이 아닐 것이다.
그 마음 어쩌면 한동안 잊고 있었던
'순수한 어린이의 마음'인지도 모른다.

평소에도, 정말 아무것도 아닌 일에 참을 수 없이
눈물이 흘러내리는 경우가 있다.
아무리 생각해도 '별 것 아닌 일'인데 왜 눈물이
흘러내리는 깃일까. 미야자키 감독의 영화에는
그런 매력이 있다.

어쩌면 우리는 각박한 세상을 살아가면서 자기도 모르게
마음이 메말라 버려 '이런 장면에서는 눈물을 흘린다'
'이런 장면에서는 눈물을 흘리지 않는다'는 식으로
무의식중에 스스로 어떤 선을 정해 놓고 있는 것인지도
모른다. 그렇게 메말라 있는 감정이 소리와 영상을 통해
순간적으로 마법에 걸리듯 해방된다.
그 압도적인 표현력에서 나는 말로 형용할 수 없을 정도의
뛰어난 재능을 느낄 수 있었다.

DATE 2005 02 07 PAGE 336

できる人は
必要な情報を
集められる
独特な能力を
持っています。

유능한 사람은

필요한 정보를 모을 수 있는

독특한 감각을 갖추고 있다.

최근 '원하는 정보를 입수할 수 있는 사람에게는
독특한 감각이 있다'는 사실을 깨달았다.
아무리 경험이 풍부한 전문가의 말이라고 해도
그 사람이나 그 사람을 둘러싸고 있는 업계의 통상적인
예에 지나지 않는다. 이렇게 생각하지 않으면 인생은
재미가 없다. 따라서 조금은 멀리 돌아간다고 하더라도
자신의 감각을 믿고 나아가는 수밖에 없다.
그것이 '즐거움'이라 말할 수 있지 않을까.

'급할수록 돌아가라'는 것이다.
중요한 것은 '일손을 줄인다'거나 '효율성만을 생각한다'는
프로세스에 대한 집착보다는 '목표를 설정했으면
어떻게든 달성하겠다는 바람'이다.
바꾸어 말해서, 자신이 전문가라면 초보자에 가까운
사람들의 상식에서 벗어난 듯한 발언에도 부드럽게
대응할 수 있을 정도의 여유는 갖추는 것이 바람직하지
않을까. 초보자나 문외한의 터무니없는 아이디어에
귀를 기울이는 전문가로서의 자세를 갖추는 것으로
뜻밖에 참신한 해답을 발견하게 되는 일도
얼마든지 있을 수 있다.

DATE 2005 02 11 PAGE 338

또 하나, '원하는 정보'라는 것이 있다.
사람은 누구나 '지금 눈앞에 이런 것이 있다면.' 하고
그 상황에 따라 원하는 정보가 있다.

"요령이 좋아."
"저 사람은 무슨 일이든 처리하는 시간이 빨라."
이런 평가를 받는 사람은 이른바 '감각'이 뛰어난
사람이다. 이것은 천성적으로 타고나는 것이니까
어쩔 수 없을 것 같다.(웃음)

사람은 기본적으로 자유롭다.
그리고 매일 세밀한 선택을 되풀이하면서 하루하루를
보낸다. 퇴근하는 길에 서점에 들르는 것도 자유로운 선택.
그곳에서 한정된 시간 안에 자연스럽게 어떤 코너의
선반을 향하는 것도, 집어 드는 책도 자유로운 선택이다.
여기에서, 감각이 작용하는 사람이라면 틀림없이
코너로 진입하는 부분부터 다른 사람과 다를 것이다.

다른 사람과 이야기를 할 때도 마찬가지다.

그 사람의 '어떤 화제'에 반응을 보이는가.

그리고 다음에 어떤 질문과 대화를 이어 나가는가.

아, 감각이 뛰어난 사람이 되고 싶다.(웃음)

手を動かす前に
答えを出そうとする人が
増えていると
感じます。

행동하기 전에

해답을 내려는 사람들이

늘고 있다는 느낌이 든다.

어제 구와사와桑澤디자인연구소의 토크쇼에 초대를 받아
즐거운 시간을 보냈다. 내게 즐거움을 안겨 준 것은
'학생들의 질문'이었다.

"좋은 디자인이란 무엇입니까?"
"팔리는 상품은 좋은 상품입니까?"
"디자이너는 수익이 많지 않다고 들었습니다.
수익을 늘리려면 어떻게 해야 한다고 생각하십니까?"

아마 얼마 전의 나였다면 '학생은 여유가 있어서 좋겠다'는
식으로 웃어넘기고 전혀 신경을 쓰지 않았을지도 모르는
내용들이다. 하지만 이제 마흔이 된 내가 지금 꽤 흥미를
가지고 있는 내용으로, 학생들도 이런 문제를 생각하고
있었다는 사실이 재미있게 느껴졌다.
프로로 일을 하고 있는 디자이너들과 비교하면
학생은 '시간'이나 '심리'에 여유가 있다. 사람은 누구나
시간에 여유가 있으면 '생각하지 않아도 될 일'을
생각하기도 하고 '세밀한 부분에까지' 신경을 쓰기도 한다.

프로는 클라이언트를 비롯한 자기 이외의 다양한
부분들에 신경을 쓰면서 자기 이외의 다른 부분에서
'만족'을 얻지 않으면 안 된다. 그렇기 때문에 이런 질문은
바쁜 생활 속에 묻혀 버리기 쉽다. 나도 그렇지만
이 나이가 되어서야 아무리 바쁜 일상 속에서도
이런 중요한 문제에는 신경을 쓰면서 살아야 하는 것이
아닌가 하는 생각이 들기 시작했다.

학교 숙제가 시시하게 느껴지는 이유는 '수업이라는
장벽'을 대상으로 제안하기 때문'이다.
프로도 '클라이언트라는 장벽'을 대상으로 일을 한다.
그러나 애당초 디자인이라는 일은 '경제'나 '사회'에
영향을 끼친다. 그런 식으로 생각하면 디자이너라는
직업이 '클라이언트를 위해' 움직여야 하는지, 아니면
'사회를 위해' 움직여야 하는지 다시 한번
생각해 보게 된다.

의식이 높은 디자이너라면 그야 당연한 것 아니냐는
식으로 말할지 모르지만 '디자이너'는 역시 사회라는
장벽을 향해 나아가는 일을 하지 않으면 재미없다.

워크숍에서도 '가능성이 있는 미지의 아이디어'에
가슴이 설레는데, 여기에서의 '가능성'은 '사회'를
대상으로 삼기 때문에 가슴이 설레는 것이다.
프로 디자이너가 '클라이언트의 만족'에 흡족해하는
모습을 보면 디자이너라는 직업이 그 정도인가 하는
의문이 든다.

학생들의 질문을 받는 동안에 수업에서 무엇을 배우고
있는지 불안해졌다. 물론 이런 장소를 만들어 준 것은
학교 측이다. 어쩌면 학교 측에서도 어떻게 해야 좋을지
모르는 중요한 테마인지도 모른다. 수업은 '실기' 위주로
진행하는 경우가 많고 '실기'를 배우지 않으면 학생들은
스트레스가 쌓인다.
전에, 한 미술대학에서 웹 수업을 반 년 정도 진행한 적이
있는데 마지막 몇 시간을 남겨 둔 시점에서 마우스를
단 한 번도 잡지 못하게 했다. 그러자 얼마 지나지 않아
학생들의 입에서 불만이 터져 나왔다.
"웹은 언제 만듭니까?"
그런 건 집에 가서 하라고 대답하자 학생들은
"무책임한 말씀입니다."라고 더욱 강한 불만을 드러냈다.
그 모습을 보고 쓴웃음을 지은 적이 있다.

말 잘하는 디자이너들이 늘어나고 있다. 불안한 것은
학생들이 착각하고 혹시 그런 종류의 책을 읽고 말을
앞세우는 태도를 우선하는 것이 아닐까 하는 우려에서다.
워크숍이 끝나갈 무렵,
"○○○를 어떻게 해야 좋습니까?"라는 질문을 받았다.
나는 이렇게 대답했다.
"학생이니까 직접 만들어 보는 게 어떻겠나?
직접 시도해 보고 느껴 보는 거지."

행동을 하기 전에 해답을 찾으려 하다니, 지나치게
어른스러운 느낌이 들어 왠지 모르게 씁쓸했다.

結局、
読まない本や雑誌、
見ない録画番組、
撮影した写真。
二度と見ないメモ書き……。
脳に入れるフリって
多い。

읽지 않은 책이나 잡지,

보지 않은 녹화테이프, 촬영한 사진, 메모장.

결국 우리는 머릿속에 넣은 척

행동할 때가 많다.

도쿄는 정보의 양이 지나치게 많은 도시다.
아무리 열심히 노력해도 모든 잡지를 독파할 수는 없다.
설사 그런 노력을 한다고 해도 읽어야 할 책은 갈수록
더 높이 쌓여 갈 뿐이다. 한편, '지知'를 육성하는
책을 지나치게 많이 읽으면 이번에는 현장 직원들과
대화가 통하지 않는다. 그렇다고 해서 비즈니스 관련
책을 너무 많이 읽으면 창조와 관련된 동향을 간파하기
어렵다. 아마도 최첨단에 있는 사람은 정보에 대한
취사 선택이 간결하지 않을까.

사무실 내 책상 옆에 산더미처럼 쌓여 있는 책들.
집으로 돌아오면 역시 산더미처럼 쌓여 있는
비즈니스 관련 책들.
최첨단 직업에 종사하는 사람일수록 자기들끼리
정보를 서로 교환하기도 하고, 시간이 없는 것은
마찬가지지만 첨단 도시에서 효과적으로 살아가는
방법으로서 '아무리 정보가 넘쳐나도 우리는 이런 정보만
얻으면 충분하다'는 식으로 변해 가기도 한다.

잡지에서 잡학이나 최신 정보만을 얻고 싶을 때도
물론 있다. 유행하는 장소 한두 곳 정도는 알아 두고 싶은
생각이 들기도 한다. 그러나 그 노선에서 한 번 벗어나면
무슨 일이든 마찬가지겠지만, 쉽게 돌아가기는 어렵다.
직업이 단순하고 하는 일도 단순하면 얼마나 좋을까.
욕심을 내면 그만큼 '정보 선택'이라는 압박감을
느낄 수밖에 없다.

오사카와 도쿄를 왕복하다 보면 그냥 앉아서
할 일 없이 보내야 하는 시간이 두세 시간 정도 생긴다.
내가 살고 있는 고마자와駒澤에서 택시를 타고
시부야渋谷로 향할 때도 30분 정도의 시간을
할 일 없이 보내야 한다.

건축가 렘 콜하스Rem Koolhaas가 노란 책『행동주의—
렘 콜하스 도큐먼트』에서, '이 세상에는 이동하는
창조가라고 표현할 수 있는 인종이 존재한다'는
글을 썼다.
나는 물론 창조가로 불릴 정도는 아니다. 그런 사람들은
아마 이동하는 시간에도 독자적인 '정보', 자신에게
필요한 '정보'를 취득할 것이다.

낮잠을 즐길 한가한 여유는 없다. 그러나 이 일기를 쓰다 보면 족히 20분은 소비해야 한다. 이런 식으로 글을 쓰는 형식을 빌려 가슴속에 쌓여 있는 무엇인가를 토해 내는 듯한 상쾌한 기분은 맛볼 수 있지만……

DATE 2005 03 08 PAGE 349

自分 の こだわった
デザイン も
時間 と ともに
ふつう の 人と 同じ
見方 を してい たり する。

시간의 흐름과 함께

자신이 얽매였던 디자인도

일반인과 같은 관점에서

바라보기도 한다.

서점에서 《d long life design》을 보았다.

표지가 확실하게 보이는 상태로 진열되어 있었다.

그것은 지극히 자연스러운 만남이었다.

다양한 잡지를 빠른 속도로 훑어보고 있던 도중에

얼핏 보고 눈을 돌린 느낌이었다. 그리고 다음 순간,

정말 재미있는 행동을 하고 있는 내 자신을 발견했다.

무의식적으로 표지 특집의 큰 글자만을 바라보고

있었던 것이다. 1호의 특집기사는, 「혼다 슈퍼 커브의

기적」이다. 이것은 야마모토 마사야山本雅也 씨의

원고 제목이다. 그 이외의 작은 글자는 전혀 눈에

들어오지 않았다.

레이아웃을 할 때 우열 따위는 매기고 싶지 않다.

또한 매우 어렵다.

잡지에 실린 모든 원고에 애착을 가지고 있기 때문에

당연히 독자들이 그 원고들을 모두 읽어 주기를 바란다.

단, 특집이므로 글자를 크게 하는 것이 좋지 않을까 하는

기분으로 특집 기사를 큰 글씨로 장식했을 뿐인데

그 엄청난 효과를 서점에서 직접 체감할 수 있었던 것이다.

그렇다고 글자가 '크기만 하면 좋다'는 것은 아니다.
어디까지나 '잡지의 크기' 안에서의 이야기다.
옆에 놓여 있는 잡지의 커다란 글자와는 아무런 관계가
없다. 그 잡지의 표지 안에서 다른 제목과 비교해
보았을 때의 크기가 관건이다. 레이아웃을 할 때에는
책을 훑어보는 속도와 글자의 크기가 관계가 있다는
점은 생각하지도 못했다.
재미있는 경험이었다.

2호의 표지에서 커다란 글자로 소개된 내용은
가구회사 '덴도못코天童木工'와 디자이너 '론 아라드Ron Arad'.
원래는 모든 원고의 제목을 큰 글씨로 장식하고 싶었지만
일단 양이 많은 원고의 제목만 크게 해 봤다.
정말, 재미있었다.

DATE 2005 03 15 PAGE 354

ロングライフという
言葉の意味は
実はまだ
解明されていない。

롱 라이프라는 말의 의미는

아직도 해명되지 않았다.

소책자《d long life design》에서 어려운 점,
그것은 '온도'다.

'롱 라이프' '디자인'이라는 키워드 때문에
기분이 나빠지는 사람은 거의 없다.
'슬로우 라이프'라는 말을 듣고 화를 내는 사람도
거의 없다. '기분이 좋다'거나 '온화하다'는 마법에 걸려
점차 건강이 나빠질 우려도 있고 환경 친화적인
일을 하다가 오히려 환경에 엄청난 타격을 입히는
경우도 있다.

'슬로우'라는 말, '롱 라이프'라는 말을 키워드로
삼고 있는 사람으로서 책임감을 느낀다.
그것은 마치 '목욕'이라는 말을 듣고 불쾌감을 느끼는
사람이 없다는 점을 교묘하게 이용하여
'욕조 안에 무엇이 들어 있는가'에 대한 관심을
'안심'이라는 눈가리개로 가려 버리는 행위와 같은
결과를 낳을 수 있을지도 모른다.
욕조 안의 물은 얼음장처럼 차가운 물일 수도 있다.
반대로, 즉시 화상을 입을 정도로 뜨거운 물일 수도 있다.

과거가 그리워지는 기사를 실어도 어쩔 수 없다.
그러나 '새것'을 부정하고 공격을 해도 거기에 의미가
없으면 단순한 폭력이다. 도시의 중심에 '정보'나 '잡학'을
채워 넣는 버릇이 있는 사람은 많다. 그렇다고
도시를 부정해 보아야 아무런 의미가 없고 전원생활을
보여 준다고 해도 그것이 무슨 의미가 있는지 적절하게
설명하지 않는 한, 역시 의미는 없다.
그것은 '천천히 걷자'는 말을 듣고 시키는 대로 천천히
걷다가 버스를 놓치는 결과를 낳는 것과 같다.

슬로우 미디어는 '해악'도 있다. 슬로우 푸드 역시
'해악'이 존재한다.
'무리한 일'은 하지 않는 것이 좋다고 생각한다.
골초가 금연을 할 경우에 지나치게 무리를 하면
오히려 건강이 더 나빠진다.
이 책자에서 '새것을 만들지 말라'고 말할 수는 없다.
또 '옛 사람'에게만 초점을 맞추는 것도
분명한 의미가 있어야 한다.

몸에 좋다고 해서 대량의 약을 복용하는 것은
바람직하지 않다. 도시에 익숙한 사람이라면 갑작스런
전원생활은 오히려 정신을 파괴할 우려가 있다.
목욕은 '쾌적'의 대명사가 아니다. 거기에 적당한
'온도'를 갖춘 물이 있어야 비로소 의미를 가진다.

'롱 라이프'라는 말은 지금까지 많은 것을
파괴해 왔는지도 모른다. 굿디자인상에서의
롱 라이프상의 평가가 불투명하듯이.
지금이야말로 '롱 라이프'라는 말을 사용하여
그것을 바람직한 대상으로 만들고 싶다.

DATE 2005 03 15 PAGE 357

よくできているけれど、
印象に残らないものが
多い。
印象に残るとは、
何だろう。

잘 만들어졌지만

인상에 남지 않는 것이 많이 있다.

인상에 남는 것은 무엇일까.

꿈속에서 상품을 개발하고 있었다.

적절한 시점에 맞추어 나오는 독특한 요리의 개발.

그 작업을 하면서 어떤 문제를 생각하는 꿈이었다.

정말 지친다.(웃음)

그러다가 '맛이 있는 것은 아니지만 맛이 없는 것도

아니다'라거나 '먹고 싶지만 식욕이 나지 않는다'는

생각에 사로잡혔다.

지금 그 꿈에서 깨어 일기를 쓰고 있다.

어제 소책자《d long life design》의 원고를

취재하기 위해 커피숍 웨스트west의 요다依田 사장을 만났다.

"관련된 페이지 내가 쓸 테니까 3호를 기대하세요."

그때 나눈 이야기가 꿈으로까지 이어진 듯하다.

그것은 최근의 외식 산업이 '세밀하게 잘 만들어져 있지만

인상에 남지 않는다'는 내용이다.

'그 음식점의 그 맛을, 그 서비스를 다시 한번.'

고객이 이런 느낌을 받도록 하려면 단순하면서도 충분한

매력이 있어야 한다. 앞에서 '맛이 있는 것은 아니지만

맛이 없는 것도 아니다'라는 표현을 사용했는데 최근의

외식 산업이 바로 그런 분위기라는 것이다.

요다 사장은 이런 이야기도 들려 주었다.

"음식을 먹을 때 피해야 할 재료까지 사용하여
식욕이나 욕구를 충족시키고 싶지는 않습니다."

새미있는 밀이다. 데코레이션 케이크에 관한 이야기였다.

아, 여기에서 너무 많은 내용을 소개하면 안 되니까
이 정도로.(웃음)

별것 아닌 상품을 화려하게 장식해서 구입하게
만드는 것과 좋은 상품을 인상에 남도록 포장해서
구입하게 만드는 것은 의미와 인상이 전혀 다르다.
이런 이야기를 하고 있으려니 문득,
한 가지 기억이 떠오른다.

유명한 디자이너는 의미 있는 일만 해서 기분 좋을
것이라고 생각한 적이 있었다. 그렇다면 유명한
디자이너에게 왜 그런 의미 있는 일만 들어오는 것일까.
해답은 간단하다. '바람직한 의사意思를 가진 의뢰인'은
그런 디자이너를 찾기 때문이다. 그뿐이다.
즉, 시시한 일만 들어오는 디자이너는 그 정도의 의사만
갖추고 있는 사람으로 보이는 것이 아닐까.

의미 있는 일은 예산도 풍부하고 처음 내놓자마자
세상에 어필할 수 있는 규모를 갖추고 있다.
누구나 시청하는 텔레비전의 황금시간대에 광고를
내보낼 수 있고 기본적인 간판 효과도 엄청나다.
따라서 어떤 식으로 일을 해도 눈에 띈다.
그렇기 때문에 의미 있는 일은 그런 일을 할 만한
사람에게 집중된다. 그리고 당연히 눈에 띌 것이라는
사실을 서로가 잘 알고 있는 만큼 막대한 광고 예산과
비례되는 의뢰인의 생각이 존재한다. 그렇기 때문에
'바람직한 의사'가 느껴지지 않는 일은 수락하지
않는 것이 낫다.

돈을 버는 것만이 문제가 아니다. 의미 있는 일을 해서
돈을 버는 것이 문제다. 우선은 내용, 우선은 의사다.
별것 아닌 상품을 화려하게 장식해서 내놓아도
고객은 그 상품을 구입한다. 그러나 집으로 돌아가
포장을 벗겼을 때, 왜 이런 상품을 구입했는지
자신을 원망하게 된다.
당신도 그런 경험이 있지 않을까.

DATE 2005 03 26 PAGE 361

최근에는 초콜릿에서 그런 경향을 강하게 느낀다.
보석 같은 포장과 비교하면 특별한 맛이
거의 느껴지지 않는 초콜릿. 화려한 상점 내부.
그것은 실망만 안겨 줄 뿐이다.
꽤 어려운 일이지만 신중하게 탐구해 볼
필요가 있는 문제다.

自分の業務を
明確に
説明できることは、
単純な話、
しあわせなことです。

자신의 업무를

명확하게 설명할 수 있다면

행복한 사람이다.

DATE 2005 03 27 PAGE 364

지금 나는 어시스턴트를 모집하고 있다.

나의 어시스턴트는 나의 손발과 같다. 따라서 면접에서
채용할 사람은 한마디로 그런 느낌이어야 한다.

회사는 '전업專業' 또는 '전업을 향하여 달려가는'
존재라고 말할 수 있다.

"무슨 일을 하느냐?"는 질문을 받아도 처음에는
정확하게 답변할 수 없지만 반 년 정도 지나면
자신에게 주어진 일이 무엇인지 다른 사람에게
꽤 명확하게 설명할 수 있게 된다. 그것이 일반적이다.
하지만 내가 하는 일은 그렇지 않다.
아마 영원히 정확한 답변을 하기 어려울 것이다.

'그래픽 디자인'이라는 기본적인 축은 흔들리지 않지만
어떤 대상에든 흥미를 가지고 '나'라는 인간을 내세워
모든 답을 찾아내야 한다. 그렇기 때문에 내가 모집하는
어시스턴트는 잡일도 많고 힘이 든다.

내가 어시스턴트를 모집하는 이유는, 지금
DRAWING AND MANUAL이라는 디자인회사와
D&DEPARTMENT PROJECT라는 음식, 상품 판매,
기획 섹션을 운영하고 있기 때문이다. 여기에서 발생하는
기회를 매일 세밀하게 연결하여 확대해 나가지 못한다면
회사로서 발전은 기대하기 어렵다.
즉, 설날에 떡을 만들 때 물 묻은 손으로 떡메가 들려진
순간 재빨리 떡을 주물러 뒤집어 놓는 그런 일이다.
따라서 떡이 완성되면 절구에서 들어 올릴 수 있을 정도의
힘도 필요하고 떡쌀을 찔 준비도 갖출 수 있어야 한다.

이야기를 되돌리면, 회사 직원은 대부분 '자신의 업무를
설명할 수 있는 사람'들이다. 그러나 큰 회사에서
가끔 들을 수 있는, '신규사업 기획실' 같은 장소에서는
'회사의 재산을 활용하여 새로운 일을 만든다'는 역할도
담당한다. 즉, 일이 명확하게 정해져 있지 않은 부서다.
그런 상황이 매일 연출되는 것이 나의 섹션이다. 더구나
그런 일을 하는 사람이기 때문에 평가를 받기도 어렵다.
하지만 다양한 상황을 만날 수 있고 다양한 경험을
할 수 있다.(웃음)

사회 경험이 있고 상식이 갖추어져 있는 사람,
건강하고 성실하며 전향적인 사람이라면 남녀를
가리지 않는다. 성가시고 귀찮은 잡일에도
불평을 하지 않는 사람. 한동안 나가오카 밑에서
수행을 쌓을 수 있는 그런 각오를 가진 사람을 원한다.
엄격하지는 않지만 힘든 일이다.

커피를 타고, 회의에 동행하여 메모를 하고, 기획안을
만드는 일을 돕고, 바쁜 시간에 계산을 담당하고,
포장을 돕고, 장거리 운전을 해 주고, 선물을 구입해 오고,
명함 정리를 하고, 사내 직원의 의식 조정을 돕고,
현재 '멋진 디자인'이라는 평가를 받는 상품이
어떤 것인지 조사하고, 호텔이나 열차 예약을 하고,
페인트칠을 돕고, 밤을 새우며 상품 출하를 돕고,
전화 응대를 하고…….
그런 사람을 찾고 있다.

DATE 2005 03 27 PAGE 366

自分の「商品」は何な。

お金を払ってもいいと

思ってくれる

自分の「商品」とは。

자신의 '상품'은 무엇인가.

돈을 지불해도 아깝다고

생각하지 않을 자신의 '상품'은?

DATE 2005 04 24 PAGE 368

이른바 '회사 안내'를 만든다는 내용에 관해서는
전에 일기에 썼던 적이 있다. 하지만 좀처럼 진행을
하지 못하다가 이제야 손을 대기 시작했다.
7명의 사업부장과 간단한 기호론記號論 같은 논의를 했다.
이 '사업부장'이라는 표현에 웃음을 터뜨리는 분이
있을지 모른다. 하지만 회사는 그런 존재다.
단순한 '영업부'가 어느 날, '영업전략실'이라는 이름으로
바뀌는 것만으로 직원들의 의식에는 큰 변화가 발생한다.

지금까지는 디자이너가 모여 '자기답지 않다'는 변명을
늘어놓으면 '자기들이 하기 싫은 일'은 하지 않아도
되었다. 하지만 어느 시점에 이르면 '앞으로는 어른들의
비즈니스 세계니까'라는, 뭔가 경계선 같은 것이
보이기 시작하고 더 이상 앞으로 진행하려면 자기들이
하고 싶은 일 중에서도 '정말로 하고 싶은 일'이나
'그 일의 가치'를 의식해야 할 필요가 발생한다.
그런 흐름 속에서 자연스럽게 그와 관련된 일을
담당해 온 사람의 책상 주변을 '사업부'라는 식으로
바꾸어 부르기 시작하고 그 부서의 리더를
'사업부장'이라는 식으로 부르며 회사는 조금씩
성장해 간다.

이야기를 되돌려 보자. '간단한 기호론'이란
다음과 같은 세 가지다.

1. '자신이 속한 사업부의 사업 주제'를 작성한다.
2. 그 옆에 '그 주제를 대표하는 이미지 사진'을 둔다.
3. 그리고 그 옆에 '지금까지 해 온 일 중에서
그 일과 관련된 실적'을 늘어놓는다.

1, 2, 3을 모두 갖추는 것이 쉽지 않다. 또 1과 2는 없는데
3만 있다거나 1은 확실한데 2에 해당하는 대표적인
사진이 없다는 식의 부분적인 결여가 발생한다.
이 1-3 이외에 '자기들이 하고 싶은 일'의 수준을 정하면,
'비즈니스로서의 기초 체질'이 갖추어진다. 이것은
매우 간단한 퍼즐을 맞추는 행위와 비슷하다.

예를 들어, 생활용품 등을 판매하는 '아스쿨'이라는
사업은 '다음 날 상품을 배송하는 배달 상황'과 관련된
사진이 대표적인 사진에 해당하며, 다음에는 수많은
상품과 그 가짓수를 들 수 있다. '아스쿨'의 제품은
'물질적 상품'이 아니라 '내일 도착한다'는 것이
상품에 해당한다.

DATE 2005 04 24 PAGE 369

개성적인 '브랜드'로 불렸던 기업들 대부분은 이 '상품'에
해당하는 부분에 '물질적 상품'을 도입한다. 하지만 여기에
'그 상품을 어떻게 만들 것인가' 하는 사고를 도입하지
않으면 단순한 가격 경쟁에 휘말리게 된다.

시험 삼아 여러분이 소속되어 있는 회사의 '상품'은
무엇인지 상상해 보자.
웹 제작회사의 상품이 단순한 '웹 제작'이어서는 장래가
없다. 백화점의 상품이 '다양한 물질적 상품'뿐이라면
그 백화점은 존속되기 어렵다. 그것은 당연히 갖추어져
있는 '기본'에 지나지 않으며 거기에서부터가 승부를
걸어야 하는 출발점이기 때문이다.

과거에 '상품'으로서 이용되었던 '안심' '24시간' '청결'
'편안한 서비스' 등도 이제는 당연한 것이 되었다.
편의점 경쟁에서는 '입지'가 상품의 조건으로 등장했고,
택배회사도 '신속하고 안전하게 다음 날 반드시
배송한다'는 정도로는 '상품'으로서의 가치를 인정받기
어려운 상황이 벌어졌다.

DATE 2005 04 24 PAGE 370

따라서 디자인 제작회사의 상품이 '참신한 디자인'
정도여서는 미래는 없다.
나는 최근에야 비로소 7개 사업부의 모든 '상품'에 관한
의식 정리를 끝내고 페이지의 레이아웃에 들어갔다.

場所とデザインは
昔から
密接に関係しています。

장소와 디자인은

예로부터

밀접한 관계에 놓여 있다.

나오시마直島의 지추地中미술관에 다녀왔다.

내가 감탄한 것은 '섬'이라는 수법이었다.

즉, 나오시마가 '외국'처럼 보였던 것이다.

그곳에 철저하게 세계관을 도입한 탓에…… 당했다.

자기 집에서 점차 멀어지면 사람은 일종의 '해방감'과

'불안감' 등 평소에는 느끼지 않던 '기분'을 맛본다.

'집' 주변의 거리에서조차 그런 느낌을 받으니까 비행기를

타거나 배를 타면 그 감각은 더욱 증가한다.

예전에 건축가 마리오 보타Mario Botta가

"내게 일을 맡기고 싶으면 내가 있는 장소로 오라."고

말하고 취재에 응했다는 기사를 읽은 기억이 난다.

그것은 '맡기고 싶은 일'이 '잡무로서의 일'인지

'그 사람의 사고방식에 따라 탄생하는 작품'인지와

관련된 문제라고 생각한다. 후자에 해당한다면 고객은

당연히 그 디자이너에 관하여 충분히 이해해야 한다.

또 디자이너의 입장에서는 고객이 자신의 창작 환경을

살펴보고 판단해 주기를 바랄 것이다. 이것은

오만이 아니라 일종의 프레젠테이션으로서

판단 재료로 삼아 달라는 메시지다.

DATE 2005 05 11 PAGE 373

이 이야기에 지추미술관을 비유한다면
일부러 오사카에서 자동차를 이용하여 3시간,
카페리를 이용하여 20분이라는 시간을 들여
섬까지 달려가서 '베네세Benesse'라는 기업의
프레젠테이션을 구경했다는 것이 된다.
더구나 숙박 시설인 베네세하우스의 별관에는
조명이 없다. 어두워지면 잠자리에 들라는 것이다.
불빛이 꼭 필요하다면 양초는 빌려 준다고 한다.

이 여행을 하면서 '입지'에 관하여 생각해 보았다.
거리에는 '평범' '관광' '여행'이라는 요소가 존재한다.
내 위치에서 표현한다면, 가장 가까운 역인
'고마자와공원駒沢公園' 부근은 '평범'에 해당한다.
즉, 티셔츠를 입고 편하게 외출할 수 있는 범위이다.
'다이칸야마代官山'나 '시부야' 등은 '관광'이다.
자주 가지 않는 곳이며 일반적인 상품을 구입하기보다는
'특별한 상품' '돈을 인출해서 구입해야 하는 상품'
'보기 드문 상품'을 구경할 수 있는 장소에 해당한다.

그리고 '가마쿠라鎌倉'나 '요코하마橫浜', 이번에 여행을
다녀온 '나오시마' 등은 '여행'에 해당한다.
평소에 다니는 거리와 비교하면 매우 멀리 떨어져 있고
전혀 다른 분위기가 풍긴다. 가벼운 마음으로 다녀오기는
벅찬 거리로, 건강랜드에서 하와이의 '무무muumuu'를 걸친
그런 느낌. 그 때문인지 각오가 새롭게 다져지는 듯한
기분이 든다.

'입지'를 생각할 때에는 자신의 가게가 어디에
해당하는지도 생각해 보아야 한다. 즉, '관광'객이 많은데
'평범'한 상품만 판매하면 사람들은 구입하지 않을 것이다.
그런 상품은 '평범'한 장소에서 얼마든지 구입할 수
있기 때문이다. '관광' 지역에 가게를 낸다면 당연히
'관광'객을 겨냥한 상품이나 서비스를 갖추어야 한다.

여관이나 모텔에 머무르게 될 때, '이런 의자는 집에서는
절대로 사용할 수 없을 것'이라는 느낌이 드는 묘한
디자인의 의자가 놓여 있는 경우가 있다. 그러나 만약
거기에 '평범'한 지역에서 사용하는 가구가 놓여 있다면
'여행'을 하는 분위기가 나지 않을 것이다.

즉, 그 '이상한 가구'도 여행의 기분을 고양시켜 주는
구조 중의 하나인 것이다.
온천에서 '정말 대단한 비누'라는 생각에 감동을
느끼고 구입한 '먹물로 만든 비누'를 집에서
사용해 보니 냄새가 너무 강하고 색깔도 이상해서
결국 버리게 되는 것처럼 말이다.

D&DEPARTMENT는 '일부러' 찾아와서
'일상'을 구입하는 장소, 그런 장소가 되어 주기를 바란다.
그렇게 하려면 좀 더 많은 연구가 필요할 것이다.
우리의 입지는 '관광'이니까 반드시 그런 장소를
만들어야 한다.

恋をしていないと
できないことが
あります。

사랑을 하지 않고는

안 되는 일이 있다.

예전에 『사랑, 다양한 관계』라는 책을 출간한 적이 있다.
지금은 절판되었지만, 생각해 보면 매우 감성적인 책이다.
과거의 내 경험을 바탕으로 원고를 썼기 때문이다.
또한 나는 '상대방'의 입장에 서서 상대방의 생각을
예상하여 글을 썼다.

그 책을 읽고 있으면 그 원고를 썼던 시절,
흔한 말로 매우 '섬세'했던 내 모습이 떠오른다.
이런 섬세한 내용을 글로 표현했나 싶을 정도로.
하지만 내가 특별한 것은 아니다.
누구나 그런 기분이 들 때가 반드시 있다.

작사 아르바이트를 했던 시기와 겹치는 그 시기에
나는 매일 연애 분위기에 잠겨 있었다.
사랑을 하지 않으면 이런 글은 쓸 수 없다.
사랑을 할 수 없을 때에는 또 다른 대상을 찾지만
체질적으로 볼 때, 역시 사랑을 하는 상태가
지속되면 좋겠다.

이런 부끄러운 내용을 출간했다니, 쑥스러우면서도
한편으론 그런 게 무슨 상관이냐는 생각도 든다.

なんだか
わからないけんど、
早くやる必要もないのに、
急いでいませんか？

서두를 필요가 전혀 없는데도

쓸데없이 서두르고 있지는 않은가?

최근 들어 자주 생각하는 것.

하루에 실제로 일하는 시간은 몇 시간이나 될까.

특히 메일 등을 쓰는 시간. 일단, '이것도 일인가?' 하고

의심해 본다. 나는 꽤 긴 시간 동안 노트북 앞에

앉아 있다. 아마 10시에서 11시, 13시에서 15시,

18시에서 22시. 모두 포함하여 7시간 정도일 것이다.

전화로 끝낼 수 있는 일을 메일로, 팩스로 끝낼 수 있는

일을 메일로, 만나서 결정을 내린 문제도 다시 한 번

메일로. 한 번도 만난 적이 없는 사람에게 갑자기

메일을 보내기도 하고, 왠지 편리해진 것 같으면서도

복잡해진 듯 일이 줄어든 것 같으면서도 늘어난 듯한

느낌이다.

그럴 때 최신 기계에 최신 소프트웨어를 탑재하면,

'버겁다'고 탄식하던 직원의 얼굴이 떠오른다.

가장 빨리 처리할 수 있는 기계이지만 능력이 엄청나게

증가한 소프트웨어가 탑재되면 그것이 반드시

편하지만은 않다는 이야기다.

어제 디자인 관련 글을 쓰는 후지사키 게이이치로
藤崎圭一郎 씨를 만나 차를 마셨다. '가능하면 짧게,
전문 용어를 사용하지 않고 디자인을 전하고 싶다'는
이야기가 열기를 띠었다. 소책자 《d long life design》에
원고를 부탁하고 싶다는 생각을 하면서 유일한
편집 방침에 대해 설명했던 것이다.

사람은 이상하게 복잡한 것을 좋아한다.
'단순한 것이 좋다'고 말하지만 그것은 2년에 한 번 정도,
그런 체험을 했을 경우에 내뱉는 말일 뿐이다.
대부분의 사람은 복잡한 도시를 떠나
오지로 이사를 갈 수는 없다.

입으로는 한결같이 단순하면서도 질리지 않는 것이
좋다고 말하지만 실제로는 복잡하면서 쉽게 질려 버리는
대상에 익숙하다. 학교의 교육 과정도 그렇고
최신 휴대전화도 그렇다. 자동차 내비게이션의 등장으로
도로 한쪽에 자동차를 세워 놓고 지도를 보거나
지나가는 아주머니에게 길을 물어보는 모습도
거의 사라졌다.

그런 환경 변화에 익숙해져 가는 사람들을 보면,
'왠지 모르게 사람들이 서두르고 있다'는 느낌이 든다.
수면 시간도 줄어들었다. 한밤중에 활동하는 사람도
흔히 볼 수 있는 광경이다. 어떤 일을 하면서 다른 일을
병행하는 경우도 많아졌다. 오토바이를 운전하면서
휴대전화를 사용하는 것은 그렇다 쳐도
문자메시지를 보내는 사람도 있다.
정말 이상한 일이다. 여러분도 함께 진지하게
생각해 보자.

그렇게 많은 수의 친구는 필요없다.
연락도 그렇게 자주 취할 필요가 없다.
메일이 있는데도, 얼굴을 대하는 만남의 양은
훨씬 더 증가하지 않았는가.

커뮤니케이션을 합리화하고 싶은 것인지,
커뮤니케이션을 늘리고 싶은 것인지, 아니면
그런 작업을 통해서 시간을 메우려는 것인지.

메일과 휴대전화는 15년 전만 해도 거의 볼 수 없었다.
그런데 이 두 가지 존재 때문에 지난 15년 동안,
무엇인가 설명하기 어려운 묘한 흐름에 떠밀리면서
살아가고 있는 듯한 느낌이 든다.

'시간'과 '장소'가 해방된다.

이런 말을 들은 기억이 난다. 물론 메일 덕분에
장소를 가리지 않고 일을 할 수 있게 되었다.
그러나 15년 전에는 사생활에 소비하는 시간이
훨씬 더 많았다.
기계에 너무 익숙해져서는 안 된다는 느낌이 드는
이유는 무엇일까.

40歳代で
求められるのは、
瞬間的な
判断だと
思います。

40대에 요구되는 것은

순간적인 판단이다.

돈과 시간. 최근 들어 '돈'의 의미와 '시간'의 유한성에
관해서 자주 생각한다.
한 가지 일에 집중할 수 없는 성격은 바꿔 말하면
'장점'이라고 믿고(웃음), 어쨌든 최근에는
하루 단위로 살고 있다.

결과적으로 찾아오는 것은 '수면부족'.
마흔이 되어 생각하는 것이지만, 40대는 기본적으로
'생각하거나 공부할' 여유가 없다. 특히, 아무리 작다고 해도
회사를 운영하다 보면 개인적인 시간은 거의 없다.
늘 무엇인가를 판단해야 하기 때문이다. 그런데 그때마다
조사를 하고 생각을 한다면 사원들에게 피해를 끼치는
결과를 낳는다. 더구나 그것이 '올바른 판단'이어야
한다는 것이 더 힘이 든다.
역시 20대에 '공부', 30대에 '경험'을 쌓아 40대에
비로소 '순간적인 판단'을 내리는 일을 해야 하는 듯하다.
물론 반드시 그렇지는 않다고 반론을 제시하는
사람도 있을 것이다. 그 반론에도 일리가 있다.
이것은 오로지 나의 감상일 뿐이다.

DATE 2005 06 07 PAGE 385

그래픽 디자이너를 예로 든다면, 인쇄 경험이나 종이와
잉크의 특성, 컬러링의 효과, 견적 금액 예상 등.
그 모든 것이 머릿속에 갖추어져 있지 않으면 하나하나
'조사'를 해야 하기 때문에 판단에 제동이 걸린다.

이 나이가 되어, 40대를 의미 있게 보내는 방법으로서
'돈'과 '시간'을 활용하는 방법이 있다. 20대, 30대의
사용 방법과는 분명히 다르다. '시간'을 어느 정도는
'돈'으로 살 수 있다는 사실을 알게 된 것도 30대 후반,
40세로 접어들 무렵이다. 50세를 상상하면 아무래도
'시간'을 효율적으로 사용해야 한다는 느낌이 든다.

20대에는 생각하지도 않았던 일이다.
당시에는 오직 주변에만 신경을 썼다.
그러고 보면 30대는 어쩌면 '주변과 자신',
40대는 '자신과 사회'에 해당할지도 모른다.
그리고 50대는 '사회', 60대는 '자신'이 아닐까.

DATE 2005 06 07 PAGE 386

自分のことを
誰も知らない
異国の地で、
自分とは何かを
説明できるだろうか。

아무도 모르는 이국땅에서

본인이 어떤 사람인지

설명할 수 있을까?

다음 주 수요일에 '물학연구회物學研究會'라는 모임에서
강연을 하기로 했다. 이렇게 불러 준다는 것은 정말
기분 좋은 일이다. 내가 하고 있는 일에 '사회와의 공통점'이
존재한다는 증명이기도 하니까. 무엇보다 나 자신을
정리 정돈하는 기회도 된다. 최근 '공감을 얻는다'는 데에서
큰 기쁨을 느낀다.
일방적인 동경이 아니라 서로가 한 걸음 더 다가가야만
볼 수 있는 것. 일방적으로 보여 주는 것이 아니라
서로가 서로를 보여 주는 것. 이해의 차이는 있을 수
있지만 생각이 비슷하다거나 의견이 같다는 것.

얼마 전, 〈톱 러너〉라는 NHK텔레비전 프로그램에
오키나와沖繩 출신의 패널이 나왔다.
그는 말도 통하지 않은 이국땅에 가게 되었는데
어떤 마을의 술집을 방문해서 평범한 사람들 틈에 섞여
술잔을 기울였다. 그러자 누군가가 노래 좀 해 보라고 하여
오키나와의 노래를 불렀다. 노래가 끝났을 때,
사람들은 감동한 표정으로 물었다고 한다.

"무슨 노래입니까?"

"내 고향인 오키나와라는 섬의 노래입니다."

그 사람은 이렇게 설명하면서 자기가 태어난 고향에
독창적인 노래가 있다는 데에, 정신적 지주가 있다는 데에
스스로도 감동을 했다고 한다. 그의 자랑스런 표정을
보면서 고향에 갔을 때의 기억이 떠올랐다.

고향의 아버지는 당신 아들이 하는 일을 이웃 사람들에게
설명하기 위해 열심히 노력하셨다. '디자이너'라는 말
다음에는 옷을 만드는 것이냐는 질문이 나오고
인쇄 쪽이라며 말하지만 언제나 다음 말씀을 잇지 못하고
진땀을 흘리셨다. 어떤 직업인지 그 대략적인 설명조차
할 수 없는 상태에서 무슨 일을 하는지, 어떤 의미를
가지고 있는지에 관한 설명을 하는 것은 당연히 불가능하다.
즉, '공감'을 얻지 못하는 것이다. 사람들은 아버지가
설명을 하지 못해 쩔쩔매는 모습을 보고 단순히
'특이한 업계'라고 인식하고 "아, 디자이너군." 하고
넘겨 버렸다.

DATE 2005 07 09 PAGE 389

일류 건축가는 '사람들이 알고 있는 건물을
건축한 사람'이라는 이미지가 있다.
"아, 그 건물?" 이런 식이다.
하지만 그래픽 디자이너에게는 그런 보편적인
이미지가 없다. 세계적이라고 하면 '전 세계 모든 사람이
알고 있는 작품을 만들었다'는 의미이기도 하다.
그렇기 때문에 모든 사람이 그 작품에 대해
그건 이러이러하고 이건 저러저러하다고 논의를 하거나
공감을 표현한다.

얼마나 멋진 일인가.
나는 무슨 일을 하고 있는지, 내가 속해 있는 업계
이외의 일반인에게 설명할 수 있을까. 그런 디자이너를
지향하는 것이 '디자이너'라는 직업의 본래 모습이
아닐까 하고 생각한다.

일본이라는 정신적 지주, 하고 싶은 일의 사회성,
공감할 수 있는 문제점……
이런 기본적인 일을 왜 이제야 깨달은 것일까.

山奥の田舎の
何もない感じが、
実は「日本」そのもの
なのかも しれません。

산골마을의 아무것도 없는

평범한 느낌이 사실은

'일본' 그 자체인지도 모른다.

정년 전에 희망퇴직을 한 아버지는 그 동안 정이 든
아이치현愛知縣 지타知多를 떠나 이와테현岩手縣의
산 하나를 매입해 그곳으로 이주하여 자급자족을
하고 있다. 따라서 나의 본가는 아이치현에서
이와테현으로 이동했다. (웃음)
어제까지 그곳에 있었다. 열차를 이용해서 모리오카盛岡로.
그곳에서 자동차를 이용하여 약 2시간. 왜 이런 곳을
선택했을까 하는 의문이 들 정도로 깊은 산골이다.

그곳에 갈 때마다 생각한다. 소비량은 적지만
이것이 바로 일본이라고. 그곳에도 도시에 있는 것들이
존재한다. 코카콜라 자동판매기도 있고 자동차를
이용하여 1시간 정도 달리면 작은 읍내가 있다.
읍내에는 오락실이나 편의점도 있다. 그곳에 갈 때마다
일본인의 본래의 생활은 어떤 것인지도 생각해 본다.
그곳에는 샤넬이나 루이비통은 존재하지 않는다.
하지만 도시에서는 그런 것들이 '필요한' 대상이다.
그것은 어쩌면 '욕망'이나 '다른 사람의 시선'을
신경 쓰기 때문에 발생하는 '우월감'이 아닐까.

전원에서 생활하다 보면 멋 따위에는 관심이 없어진다.
몸에 익숙한 셔츠나 잠옷 같은 허름한 옷을 걸치고도
아무런 문제 없이 쇼핑을 갈 수 있다.
모두 그런 모습이기 때문이다.
전원에서는 모든 사람이 무명옷인데, 도시에서는
모든 사람이 프라다나 콤데가르송이어야 한다.
브랜드의 이름이 어찌되었든 모두 그런 느낌이다.

이웃에 사는 사람이 송이버섯을 가지고 왔다.
나는 솔직히 송이버섯의 맛이 뭐가 특별하다는 것인지
이해할 수 없다. 송이버섯을 볼 때마다 왜 이렇게
맛도 없는 것이 비싼 가격에 팔리는지 의문이 든다.
송이버섯은 '보기 드문 자연'의 상징인지도 모른다.
이웃사람은 그런 귀중한 것이기 때문에 도시에서 온 내게
선물로 준 것이다. 신문지에 곱게 싸여 있는 송이버섯은
자신감에 가득 차 있는 오만한 존재처럼 느껴졌다.
어쨌든 샤넬로 몸을 감싼 도시인도 이와테의
내 본가에 가면 아무런 기능도 할 수 없다.
우리 주변에는 그런 사람들이 꽤 많이 존재한다.

전원은 '살아 있다'는 것을 전제로 성립한다. 그것은
노동자의 '식당'에 '디저트'가 없는 것과 같다.
디자인이나 디자이너도 결국은 '업계' '미디어'라는
'도시의 시스템'이 받쳐 주고 있는 것이 아닐까.
전원에 가도 존재하는 '디자인'. 그것이 어쩌면 진정한
'디자인'인지도 모른다.

여담이지만, 어떤 전원에 가더라도 'POLA' 간판은 있다.
농사일 때문에 흙투성이가 된 아주머니도
'아름다워지고 싶다'는 욕구는 존재하는 것이다.

DATE 2005 09 18 PAGE 394

日本の企業って
本当に
「いいデザイン」のことを
考えているのでしょうか？

일본의 기업은

정말 '좋은 디자인'에 대해

생각하고 있는 것일까?

오리사키 마코토織咲誠 씨의 독일 가전제품 기업
'브라운'에 관한 강연을 들으러 독일회관에 다녀왔다.
사실은 AXIS 쪽에서 '오리사키 씨와 롱 라이프 디자인에
관한 대담을 해 달라'고 부탁해 온 것을 거절했기 때문에
왠지 마음에 걸려 그의 강연을 들으러 가 본 것이다.

앞에서 두 번째 열, 평소에는 선택하지 않는 자리에 앉아
다른 관객들과 함께 오리사키 씨를 바라보면서 감탄과
동시에 많은 공부를 할 수 있었다. 정말 멋진 강연이었다.
대담 제안을 받아들이지 않기를 잘 했다는
기분이 들 정도였다. 지금도 박수를 보내고 싶은
훌륭한 강연이었다.

그 강연을 들으면서 다양한 생각들이 머릿속에 떠올랐다.
예를 들어, 전반부는 무사시노미술대학武藏野美術大學
무카이向井 교수의 '브라운에는 디자인의 기초적인
매력이 있다'는 이야기.

그러한 훌륭한 기초 디자인에 관한 선배의 이야기에
열심히 귀를 기울이고,《AXIS》등의 훌륭한
디자인 잡지에서도 줄곧 '브라운에는 보편적인
장점이 있다'는 내용을 자주 게재하여 모든 사람이
수긍을 하고 있다. 그런데 일본의 프로덕트 디자인은
좀처럼 나아지지 않는다.
그 이유는 무엇일까.

1960년대에 야나기 소리柳宗理 씨나 겐모치 이사무劍持勇 씨가
담당했던 일들이 이렇게까지 개선되었는데도
여전히 나아지지 않고 있는 이유는, '말만 앞세울 뿐
실행을 하지 않는 디자이너들이 대부분'이라는 점과
'일본인은 근본적인 동시에 촌스럽다'는 점 때문이 아닐까.

지금 어떤 가전제품기업의 일을 하고 있다.
상당한 시간이 흐른 뒤에 발매할 상품과 관련된 일이다.
이 일을 하면서도 역시 '가전제품의 미래'에 관하여
많은 이야기가 오갔다.

SONY가 존경을 받는 이유는 그와 비슷한 일을 하는
모든 기업들이 오래전부터 이야기해 온 이상적인 일을
실천하고 있기 때문일 것이다. 그렇다면 SONY는
다른 기업과 무엇이 다를까. 그것은 '의욕'이다.
즉, 브라운의 그것과 비교하면 일본의 기업과 디자이너는
말은 잘 하지만 줄곧 '말'만 계속해 왔을 뿐 아무런
실행도 하지 않았다. 아니 이건 좀 심한 표현인가.
약간은 실행을 했다고 하자.
어쨌든 '의욕'에 관해서는 도저히 인정할 수 없는
수준에 머물러 있다.

물론 오리사키 씨처럼 행동을 하는 디자이너도 존재한다.
정말 훌륭한 분이다. 그러나 사람들 각자가 아니라
거대한 국가 단위에서 바라보았을 때의 일본을
생각해 보자. 사회를 바꾸려면 일본의 디자인 수준을
브라운의 수준으로 끌어올리려면 무엇을 어떻게
바꾸어야 할까.

강연장에서 내 옆자리에 앉은 사람이 강연 내용에
감동을 받았는지 연신 "그래. 맞는 말이야!"라고
중얼거리는 소리를 들으면서 구토가 느껴졌다.
일본에는 이런 디자이너만 존재하는 것이다.
그렇기 때문에 정보지는 '말만 앞세우는 디자이너'들이
원하는 정보만 게재하고 그 결과, 디자인 저널리즘이
육성되지 않는 것이다.
프로토타입prototype이면서 좋은 제품을 얼마든지
만들 수 있는데도 결국, 수십 년 동안 그런 가전제품은
시장에 나오지 않고 있다.

이익만 앞세우는 대량 판매점과 기업의 관계에서 오는
디자인 개발극 등 여러 가지 힘든 요인은 분명히 존재한다.
그러나 일본의 디자이너들은 언제까지 브라운의 성공을
지켜보기만 할 것인지 정말 이해하기 어렵다.

말과 행동이 다른 사람들이 너무 많다.
이 점에 관하여 좀 더 생각해 보자. 아무리 진지하게
생각해 보아도 결과적으로는 어쩔 수 없는 일인지도
모른다. 그러나 정말 많다. 말과 행동이 다른 디자이너들.
아니, 대부분 그런 디자이너들뿐이다.

DATE 2005 10 04 PAGE 399

그들의 입을 통해서 나오는 말들은 대부분
브라운전시회 등에서 들은 그럴 듯한 내용들이다.
하지만 회사로 돌아오면 조악한 일본 가전제품 제조에
가담한다. 그리고 이느 누구도 이 부분에 대헤서는
적극적으로 지적하지 않는다.
적어도 자기가 한 말은 책임을 지자.
또는 할 수 없는 일이라면 디자인에 관한
이상론 따위는 떠들지 말자.

AXIS에서의 브라운전시회는 왠지, 그렇게 부패한
'일본 디자인'에 대한 최종 경고 같은 느낌이 들었다.

形 の ある もの を

販売 する の なら、

それ を 売る ため の

形 の ない「何 か」を

開発 しなくては なりません。

형체가 있는 상품을 판매하려면

그 상품을 판매하기 위한 형체가 없는

'무엇인가'를 개발해야 한다.

런던에 다녀왔다.

며칠 전까지 런던 테이트 모던Tate Modern에서 개최했던
건축가 헤르초크Herzog의 전람회에서 '향수'를 판매하고
있어서 그것을 구입해 달라고 지인에게 부탁했다.
그러나 여름휴가도 다녀오지 않아 직접 가지러
가기로 했다. 지인에게 우송해 달라고 하면 간단한
일이지만 직접 런던에서 그 향기를 맡아 보고 싶었다.

나도 상품을 취급하고 있기 때문에 '형체가 없는 것'에
늘 마음이 움직인다. 형체가 있는 것은 형체가 없는
것에 의해 지탱되고 있다는 느낌도 든다.
상품을 판매하는 데에 빼 놓을 수 없는 요소가
인간의 '서비스'.
고객은 '상품'이라는 유형의 존재를 매입하지만 그것을
매입하도록 유도하는 서비스라는 무형의 존재가
진정한 의미에서의 만족감을 낳는다.
내가 늘 '판매 방식'에 포함시켜 말하고 있는 부분이다.
아무리 디자인이 좋은 가전제품이 있다고 해도
역시 거기에 얽힌 스토리나 구입할 때의 서비스가 없으면
단순히 '디자인이 좋은 가전제품'에 지나지 않는다.

런던에 가서 놀란 것은 18%나 되는 '부가 가치세'라는
세금이었다. 돈과 관련된 이야기는 잘 모르니까
자세한 내용은 생략하지만 '부가 가치'에 매기는
세금이라는 것이 정말 멋진 아이디어였다.
언뜻 생각하면 돈을 더 내야 한다는 점에서 기분이
나쁠 수도 있지만 '부가 가치'라는 눈에 보이지 않는
존재를 인정한다는 점이 훌륭했다.

패션 디자이너 히시누마 요시키菱沼良樹 씨는
이런 말을 했다.
"프랑스인은 평범해 보이는 상품에 부가 가치를
매기는 명인이다."
샴페인, 비닐, 그리고 향수. 향수의 원가를 듣고
깜짝 놀랐다. 그런 물건을 그렇게 비싼 가격에 판매한다니.
하지만 그 가격으로 판매하기 위해 실행하는
'보이지 않는 디자인'에 사람들은 이끌리는 것이다.

건축가인 헤르초크가 왜 향수를 만들려 했는지
그 마음을 대충은 짐작할 수 있다. 그리고 그 향기라는
무형의 상품을 추구하여 런던으로 달려간 내 마음도.
사람은 다른 사람에게 보이는 인상을 중시한다.
그 때문에 전 세계의 모든 사람은 유형의 상품으로
자신을 감싼다. 나도 그렇다. 하지만 그 결과로 남는 것은
'인상'이라는 무형의 존재다. 즉, 그 사람의 '기색' 또는
'기운'이라는 무형의 존재, 그리고 향기.
파리에 가면 우선 세계가 주목하는 디자인 셀렉트
스토어select store 콜레트Colette로 간다. 그곳에서는 '활기'를
팔기 때문이다. '이것이 최신 스타일이다'라고 외치는 듯한
판매 스타일. 그곳에서는 누구나 확실하게 마법에 걸린다.
눈에 보이지는 않는 무엇인가가 팔리는 느낌,
유형의 존재를 판매하면서 무형의 존재를 만들어 내는
그런 느낌이다.

형체가 있는 물건을 판매한다는 것은 형체가 없는
그와 같은 분위기라는 무형의 제품을 만들고 싶기
때문이라는 생각이 든다. 그렇기 때문에 좋은 디자인은
최종적인 '판매 요소'가 가장 중요하다.
향수로 표현한다면 '병' '그래픽' '향기'처럼.

자동차를 구입할 때, 세밀하게 들여다보고 카탈로그도
열심히 살펴보지만 막상 구입을 한 뒤에는 거의
보지 않고 대부분 자동차 안에서만 활동한다.
'그 자동차를 타고 있다'는 무형의 무엇인가에 이미
대가를 지불했기 때문이다. 렉서스LEXUS가 판매점의
분위기 형성에 지나칠 정도로 신경을 쓰는 이유는
바로 그런 점에 있다.
'누가 이름만 바뀌었을 뿐인 도요타 자동차를 타겠는가'
자동차를 좋아하는 나도 처음에는 그렇게 생각했다.
하지만 최근 들어 대부분의 상점에서 가장 결여되어 있는
부분이 렉서스 판매점에는 존재한다는 느낌이 든다.
나에게 그것은 향수의 병처럼 보인다.
자동차는 액체 형태의 향수 자체다.

중요한 것은 그 이후의 '향기'라는 무형의 만족감.
그것이야말로 금액을 지불하고 손에 넣은 가치다.
그리고 그 판매점에서 끊임없이 반복 재현되는
'인상'이라는 진정한 상품이다.

대부분의 기업은 그 '향기'를 남겨야 한다는 점을 잊고
오직 병 디자인에만 필사적으로 매달리고 있는 것 같다.
마치 '좋은 병을 디자인하면 향수는 당연히 팔려 나간다'고
생각하듯이.

유형의 상품을 판매할 때 무형의 어떤 상품을 활용하여
유형의 상품을 판매할 것인지, 고객에게 무형의
어떤 만족과 분위기를 안겨 줄 수 있는지를 생각한다면
마음이 즐거워진다. 하지만 일본인은 그런 즐거움을
점차 잊어 가고 있는 듯하다.

죽어서 천국으로 가져갈 수 있는 것은 분명히
'형체가 없는 것'이다.

自分の所属している
ところの悪口は、
結局、何のプラスにも
なりません。

자신이 소속되어 있는 장소의 험담은

결국, 아무런 이득도 없다.

자신이 소속되어 있는 환경을 나쁘게 말하는 사람이 있다.
화장실에 앉아 있다가 문득, 그런 생각이 들었다.
가끔씩 시청하는 텔레비전에 등장하는 미국의
비즈니스맨. 하이테크 기업의 다큐멘터리 등에서는
상사이건 부하 직원이건 일이나 회사에 관한 험담은
물론이고 상사에 관한 불평도 거의 없다.

"정말 보람 있는 회사입니다."
"장래에는 실적이 더욱 신장될 것으로 여겨집니다."
이렇게 말하는 사람은 그 회사를 그만둔 이후에도
자신은 이미 떠난 회사라고 생각하여
"그 따위 회사는"이라는 식으로는 말하지 않는다.

자신과 관련되어 있는 장소, 사람, 조직, 가족의 단점이나
불평을 해 보아야 아무런 이득도 없다.
물론 나도 완벽한 인간은 아니기 때문에 나 자신과
관련된 부분을 나쁘게 말하기도 하고 과거의 상사에 대한
험담을 하기도 한다. 그런 불평이나 험담을 하고 있을 때,
문득 한 가지 생각이 떠올랐다. 일시적으로 '불평'을
해소할 수는 있지만 결국은 아무런 이득이 없을 뿐 아니라
오히려 나쁜 인상을 심어 주게 된다는 사실을.

DATE 2005 10 07　PAGE 408

냉정하게 생각해 보더라도 이득이 없다는 사실은
쉽게 이해할 수 있다. 흔히 말하는, 누워서 침 뱉기처럼
본인의 얼굴로 그 침이 떨어지기 때문이다.
아, 물론 내가 굳이 설명하지 않아도 여러분 모두가
이미 잘 알고 있는 사실일 것이다. 그러나 잘 알고
있으면서도 실행이 어렵다. 자신의 가치라는 것을
생각할 때 자신이 선택한 것, 예를 들어 취직한 회사,
취직했던 회사, 연인, 본인이 선택한 옷, 본인이 선택한
시계, 본인이 선택한 해외여행 국가, 본인이 관련된 모임,
참가한 술자리, 본인이 선택한 영화, 오랜 친구,
발주한 거래처.

자신이 선택한 것이 설사 실패나 후회라는
결과를 낳는다 하더라도 그것을 나쁘게 표현하면
결국 돌고 돌아서 자기 자신이 한심한 인간이라는
결론이 내려진다. 이것은 분명한 사실이다.
단, 그런 일들이 이 세상에는 만연하고 있으며
일반적인 현상이 되어 버렸기 때문에 당연한 것처럼
느끼고 진지하게 생각해 보지 않는 것이다.

지인 중에 그런 불평을 전혀 보이지 않는 사람이 있다.
그는 자신과 관련된 어떤 일이나 장소에 관해서도
불평이나 험담을 하지 않는다. 그 사람의 이미지 안에
'불평'이라는 단어 자체가 존재하지 않는 것이다.
그런 사람은 매우 드물기 때문에 매우 전향적이고
거짓이 없으며 부드럽고 산뜻한 사람이라는 인상을
풍긴다. 물론 그 사람도 완벽할 리는 없다. 하지만
그는 불평이나 험담을 하지 않으려고 최선을 다해
노력하는 사람임에 틀림없다.

사람은 어쩌면 '나쁜 일'에 대해 더 강하게 반응하도록
만들어진 존재인지도 모른다. 가능하면 '좋은 일'에
관심을 가지자, 좋은 말만 하자, 그렇게 노력하면
나쁜 일보다는 좋은 일이 먼저 눈에 들어오게 될 테고
그 결과 긍정적인 사람으로 변할지도 모른다.
매일 즐거운 일을 찾는 사람도 있고, "내일, 이러이러한
문제가 있어. 정말 최악이야."라는 식으로 떠들어 대면서
나쁜 일만 찾아다니는 사람도 있다.

한번 시험해 보고자 한다.

자신과 관련이 있는 모든 대상에서 '장점'을 찾는 것.

헤어진 애인이나 꽤 오래전에 그만둔 회사,

과거의 스승이나 상사의 장점은 무엇이었는지

찾아서 칭찬해 보자.

誰かのために
生きている。
そんな気も
してきました。

누군가 다른 사람을 위하여

살고 있다는 느낌이 든다.

엄청나게 빠른 속도로 하루가 막을 내린다.
이대로 쉰 살이 되고 예순 살을 맞이하는 것일까.
젊은 시절에는 다양한 욕구가 있었기 때문에
그 욕구에만 몸을 맡기고 있었을 뿐, 시간을 사용하는
방법에 관해서는 생각해 본 적이 거의 없다.

다양한 경험을 하면서 하고 싶은 일을 한다.
그러던 중, '누군가를 위해'라는 생각이 문득 떠오른다.

좀 더 나이를 먹으면, '나의 인생은 사실,
나만의 것이 아니었다'는 생각을 할지도 모른다.
나는, 나를 위한 내가 아닌 듯한 생각도 든다.
죽을 때까지 무엇인가를 하고 싶다는 생각이 들 경우,
그것이 자기만의 성공을 위한 것이라면 역시 시시한 일이다.
효율적으로 살자는 이야기를 하는 것이 아니다.
적어도 무엇 때문에 살고 있는지, 한 번쯤은
생각해 보자는 것이다.

DATE 2005 10 14 PAGE 413

誰にでも
自分の一番の輝きを
披露する
ステージがある。
それが職場であることは
誰も気がつかない。

누구에게나

자신의 가장 화려한 부분을

선보일 수 있는 무대가 있다.

하지만 그것이 직장이라는 사실은

아무도 모른다.

NHK〈톱 러너〉라는 프로그램의 사회를 맡고 있는
여배우 혼조 마나미本上まなみ 씨가
D&DEPARTMENT를 방문했다.
그녀는 매회 녹화하기 전에 그 게스트와 관련이 있는
장소를 직접 확인한다고 한다. 정말 멋진 사람이라는
생각이 들었다. 일반적으로는 실행에 옮기기 어려운
일이기 때문이다.

나는 텔레비전을 거의 시청하지 않는다.
1년에 24시간 정도나 시청할까, 그렇기 때문에
마나미 씨의 활약상에 대해서도 잘 모른다.
그러나 여배우가 얼마나 바쁜 직업인가 하는 것은
대강 이해한다. 섬세한 작업과 다양한 모임, 드라마나
텔레비전 출연을 위한 컨디션 조절 등.
'무대'라는 장소, 그곳으로 올라가면 조명이 비친다.
얼마나 많은 사람이 자신을 보게 될지 알고 있는
상황에서 무대에 오른다는 것은 정말 어려운 일일 것이다.
아침 뉴스를 담당하는 메인 앵커가 되면 얼굴이 부어오른
상태에서 카메라 앞에 설 수 없고, 라이브 공연을 하는
가수는 목소리가 쉬는 상황을 절대로 만들어서는
안 된다. '무대'는 승부를 거는 장소이기 때문이다.

그런 무대에 초보자인 내가 올라간다. 마나미 씨의
입장에서 보면, 초보자인 나를 맞이하여 즐거운
토크프로그램을 성공으로 이끌어야 한다. 게스트는
나이지만 마나미 씨의 재미있는 이야기, 능숙하게
분위기를 이끌어 가는 매력을 기대하는 시청자들이
꽤 많이 있을 것이다.

냉정하게 말해서, 내게서 무엇인가 즐거운 이야깃거리를
이끌어 내어 프로그램이 성공한다면 사회자의 주가도
올라갈 테고 그 매력은 종합적으로 평가를 받게 된다.

전에 《디자인의 현장》이라는 잡지에 연재를
의뢰받았을 때, 담당을 맡아 주신 분의 일을 처리하는
태도를 보고 감탄한 적이 있다. 최종적으로 원고는
내가 쓰지만, 그 이외의 모든 자료와 취재 준비 등의
수배와 배려는 그녀가 해 주었다. 그 덕분에 나는
편하게 원고를 집필하면서 연재를 하는 데에 즐거움을
충분히 맛볼 수 있었다.

마나미 씨가 D&DEPARTMENT를
방문했을 때에도 비슷한 느낌을 받았다.
적어도 나는, 어느 정도 얼굴을 읽힌 분 옆에서
녹화를 하게 될 테니까 긴장감은 엄청나게
줄어들 것이다. 역시 그녀는 프로다.

디자이너도 많은 관계자와 함께 '일상'이라는
무대에 서는 일을 한다. 그렇게 생각하면 마나미 씨 같은
프로로서의 배려에 저절로 머리가 숙여진다.
단순히 책상 앞에 앉아 '디자인'을 하는 것만으로는
프로는 될 수 없다.

客観的に
自分を見る、
ということを
日常のどこかに
仕組みとして
持っておきたいものです。

일상적 구조 안에

객관적으로 자신을 바라볼 수 있는

장소를 만들고 싶다.

NHK 〈톱 러너〉에 출연했다.
두 시간을 녹화해서 20분 정도로 편집한다고 했지만
나는 그런 생각은 하지 않고 자연스럽게 질문에
대답하려고 노력했다.

텔레비전 따위에는 출연하지 않겠다는 디자이너가 많다.
나도 그러했다. 그런데 지난 3년 동안 많이 바뀌었다.
그동안 디자인은, '일반적인' 세계를 무시하려고 지나치게
애썼던 듯한 느낌이 든다. 그 일반적인 세계를 형체로
만들기 위해 노력하고 있는 것이 《d long life design》이다.

디자이너는 디자이너를 상대로 이야기하려 한다.
어려운 용어를 구사하는 것으로 사회적 지위를
끌어올리려 한다. 좀 더 '간단히' 설명할 줄은 모른다.
'좀 더 알기 쉽게' 설명하지는 못한다.
'멋스러우면서 알기 쉽다.'

그런 생각을 했을 때, 스스로 멋스럽다고 생각하는 것이
사회에서 어느 정도나 어려운 일인지 알고 싶어졌다.

DATE 2005 10 24 PAGE 419

DATE 2005 10 24 PAGE 420

잡지의 취재는 '원고 확인'을 받기 때문에 작가의
'눈높이'에서 쓰여진 내용도 디자이너의 확인에 따라
얼마든지 수정될 수 있다. 물론 디자이너의 입장에서 보면
'이렇게 써 주었으면' 하는 요구는 있을 수 있지만 작가가
어느 정도 능력이 있는 사람이라면 '그 작가의 입장에서
보이는 것'을 그대로 쓰게 하는 것도 사실은 매우
중요한 의미를 가진다.
《d long life design》에서 가장 신경을 쓰는 부분은
'디자이너를 겨냥한 원고가 되지 않도록 하는 것'이다.
일반인들이 볼 때, 무슨 말을 하고 있는 것인지
이해할 수 없다면 곤란하기 때문이다.

프로그램 녹화 도중, 줄곧 '업계의 고유명사를
사용하지 않는다' '전문용어를 사용하지 않는다'는 점에
신경을 썼다. 사실, 디자이너가 고유명사와 전문용어를
자주 구사할 경우 '이해할 수 없는 인종'이 될
가능성이 높다.
예를 들어, 내가 전에 소속되어 있던 '일본디자인센터'나
'하라디자인연구실'이라는 말을 해도 일반인들에게는
통하지 않는다.

그런데도 업계에서나 통하는 그런 말을 구사하여
자신의 위치, 자신이 하고 싶은 말을 어떤 경우에는
'각색'하고 어떤 경우에는 '비유'하며 어떤 경우에는
'생략'한다. 가끔은 '위압'을 가하는 경우도 있다.

그런 말을 사용하지 않는 환경을 만들어서
'자신의 자아'를 있는 그대로 전달할 수 있는가 하는
점이 중요하다.
'나는 무엇을 생각하고 무슨 일을 하고 있는 사람인가.'
이 부분에 대해서 아무리 멋지게 설명한다고 해도
그것은 아무런 도움이 되지 않는다.

두 시간 동안 열심히 이야기했다.
앞에서 소개한 관점으로 단어를 선택해 가면서.
그러나 방송이 되는 시간은 20분. 프로그램 담당자의
편집 관점은 따로 존재하겠지만 아마 내가 다루어 주기를
바라는 이야기와는 반대로, 프로그램 담당자가 보았을 때
재미있다고 느껴지는 이야기를 더 많이 방송하지 않을까.
하지만 그것이 바로 디자이너만의 관점이 아닌
일반적인 관점이다.

디자이너도 버라이어티라는 '평범한' 거름종이를 통하여
자신이 얼마나 떫은맛이 나는 차인지 체감해 보아야
한다는 생각이 든다.

そろそろ、
ライターや
ジャーナリストの
名前をチェックしながら
デザイン誌は
読みたい。

이제는 작가나 저널리스트의

이름을 확인하면서

디자인 관련 서적을 읽고 싶다.

《d long life design》6호부터 재활용가방 브랜드
프라이탁Freitag의 연재 원고를 쓰려 했지만
결국 나중으로 미루었다.

일본 측 창구에 해당하는 분에게 취재를 부탁하자
거의 완벽에 가까운 PR 자료를 제공해 주겠다고 했다.
그 분은 홍보용 자료와 최신《아르네Arne》지에도
실렸다는 책자를 건네 주었다.
"저녁에 두세 가지 질문을 하게 될지도 모르겠습니다."
나는 그 말을 남기고 헤어져 책상 앞에 앉아서
모든 자료를 훑어본 다음에 취재한 내용을 바탕으로
글을 쓰기 시작해서 2쪽 분량의 원고를 완성했다.
그런데 그 순간, 한 가지 사실을 깨달았다.

《아르네》지 그 자체였던 것이다. 마음을 가라앉히고
진지하게 생각해 봤다. 내가 가지고 있는 자료는 크게
여섯 가지 이야기로 구성되어 있고 그것은 숱한 미디어에
소개되어 있는 내용들이었다. 그 분이 빌려 준
『메이드 인 스위스: 작은 나라의 풍부한 디자인』을
10분도 걸리지 않아 읽을 수 있었는데 거기에도
《아르네》와 똑같은 원고가 포함되어 있었다.

물론 같은 정보와 내용을 바탕으로 글을 쓰면
누가 어떤 식으로 글을 쓰건 내용은 비슷하다.
마감일이 임박한 상황이기 때문에 이 원고를
쓰지 않으면 3쪽이 비어 버린다.
하룻밤을 진지하게 생각한 끝에 자료를 건네준 분께는
미안하지만 이 원고는 뒤로 미루기로 했다.

예전에 '정보를 바탕으로 원고지를 메우고 싶지는
않다'는 글을 쓴 기억이 떠올랐다. 그런데 그것을
저지를 뻔했던 것이다.
잡지는 대부분의 페이지가 이런 원고로 '채워진다'.
정보의 원천은 국외일지 모르지만 사실은 누군가
이미 작성한 잡지나 홍보 자료를 바탕으로 사실성을
부풀리면서 원고를 메워 나가는 것이다.

D&DEPARTMENT에도 홍보는 있다.
새로운 기획을 세우면 '홍보 자료'를 작성한다.
정보지는 그것을 바탕으로 삼아 원고를 작성한다.
때로는 그 문장을 그대로 잡지에 싣기도 한다.

홍보하는 쪽 입장에서 보면, 하고 싶은 말을 전혀
바꾸지 않고 그대로 게재하는 것이니까 나쁠 게 없다.
그러나 거기에는 '작가의 체온'이 존재하지 않는다.
내가 쓰려다가 그만둔 원고처럼.
프라이탁 형제가 트럭에 사용하는 천을 벗겨 내어
때를 제거한다. 작가는 여기에, 기껏해야 어떤 세제를
사용하는지 추가하여 원고에 나름대로 체온을
불어넣으면서 글을 쓴다. 그것도 일이니까 어쩔 수 없다.
하지만 마치 자신이 직접 취재하여 글을 쓴 것처럼
꾸며 낸 원고를 보면 등골이 서늘해진다.

세상에는 '프라이탁'과 관련된 원고가 예상 이상으로
많이 존재한다. 그 대부분을 읽어 보았다. 그랬더니
모든 원고의 토대가 홍보를 담당하는 분이 제작한
홍보 자료였다.
날이 밝아 홍보 담당자에게 사과하는 메일을
송신했다. 그 자료를 바탕으로 삼아서는 도저히
원고를 쓸 수 없기 때문에 한번 스위스로 직접
찾아가 보겠다는 내용이었다.
그러자 오후에 답장이 왔다.

"정말 감사합니다. 부디 스위스로 직접 방문해
주시기를 부탁드립니다. 스위스에 있는
프라이탁 형제를 직접 방문한 일본의 미디어는
아직까지 한 명도 없었으니까요."

現役であることの

強い説得力は、

どんな世界にも

ありますね。

어떤 세계에도

현역이라는 데에서 풍기는

강렬한 설득력은 존재한다.

D&DEPARTMENT는 오늘로 5주년을 맞이한다.

직원들 모두 정말 고생이 많았다.

이 자리를 빌려 고마움을 전한다.

세상에는 '잘 가르치는 사람'과 '잘 실천하는 사람'이 있다.

내가 생각하기에 잘 가르치는 사람은 실천에 약하다.

이유는 모르겠다. 그 반대도 마찬가지다. 실천적으로

활약하는 사람은 가르치는 데에 서투르다.

실천을 하다 보면 세밀한 부분에 신경을 쓸 여유가 없다.

예를 들어 그럴 듯한 저널리즘 이론을 제기한 책을

출판하는 것은 간단한 일이다. 그러나 미디어에 그것을

실천하는 것은 매우 어려운 일이다.

물론 실천을 했던 시간을 '출판'이라는 형식으로 맺는

경우가 대부분이지만 역시 나는 '실천'을 중시하고 싶다.

어떤 디자이너가 말했다.

"도시개발마크 심사위원을 맡아 달라는 제안이 들어왔지만

거절했습니다. 저는 심사위원보다는 현장에서 마크를

만드는 쪽이 더 어울린다고 생각하기 때문입니다. 그래서

이번 도시개발마크 심사에 작품을 출품할 생각입니다."

심사위원이라는 거대한 역할까지도 제안을 받는 분이다.
실천 현장에서 멀리 떨어지면 이런 '디자인 심사'나
'디자이너 육성' 등 다양한 일을 할 수 있지만 역시
디자이너는 현장에 있어야 한다는 생각에 그런 일들을
거절하는 분이었다. 감동을 받지 않을 수 없었다.

사이토 다카시齋藤孝 씨가 지지를 받는 이유는
'교육 현장에서의 도전' 때문이다. 그는 현장을 보유하고
그곳에서 자신을 표현하고 도전하면서 디자인계에
어떤 식으로 반영할 것인지를 생각한다.
여배우는 아무리 나이를 먹어도 '무대'에 오르고
싶어 한다. 무대가 있기 때문에 자신이 존재한다고
생각하기 때문이다. 디자이너도 마찬가지다.
무대가 없는 디자이너는 필요 없다.
우리도 그런 디자이너는 되지 말자.

사람들이 디자인의 즐거움을 맛볼 수 있도록
노력하고 싶다.
다양한 도전을 하면서.

마치며

하고 싶은 말을
솔직하게 표현해야만
도달할 수 있는 장소를
지향하며.

어떤 업종에도 '업계'라는 것이 존재한다.
'업계'를 의식하지 않으면 경제는 폭넓은 발전을 이룰 수 없다.
단, 그런 '업계'에는 마약 같은 부작용이 있다.

내가 20년 동안 지속해 오고 있는 디자인 세계도
'디자인업계'라고 불린다.
어떤 때는 나약한 디자이너를 지켜 주고,
어떤 때는 경험이 풍부한 디자이너를 벌거벗은
임금님으로 만든다. 어떤 때는 만물의 근원인 대지와 같은
거대한 품처럼 다가오고, 또 어떤 때는
설명할 수 없을 정도로 모순으로 가득 찬
정치력에 의한 무언가가 된다.

업계에 있으면 가끔 '진실'을 보게 된다.
그렇게 절찬을 받았던 대상이 사실은
정말 볼품없는 존재였다는 사실을.

나는 열여덟 살부터 디자인업계에 종사했다.
업계의 화려한 부분을 동경하고 줄곧 그 부분을 지향해 왔다.
산으로 비유하면 60% 정도의 높이 근처에 이르렀을 때,
산 정상의 모습이 조금씩 보이기 시작했다.
좋은 점도, 그리고 나쁜 점도.

그때 나는 결심했다.

디자인을 사랑하고 업계의 발전을 의식하면서

업계의 단체에는 소속되지 않기로.

만약 소속하게 된다면

"소속되지 않겠다고 말하더니 왜 그런 단체에

들어간 것입니까?"라며,

그 진의를 철저하게 추궁 받을 각오로

그곳에서만 할 수 있는 '좋은 일'을 하고 싶다고.

내가 소속되는 것으로 견해가 바뀌는,

그런 의미 있는 존재가 되고 싶다.

'외부에서 응원한다'.

'외부에서 생각한다'.

그것을 나가오카 겐메이의 생각하는 스타일로 삼자.

그런 생각으로 지금도 살아가고 있다.

외부란 무엇인가. 그것은 '일반인과 함께'라는 의미다.

디자인업계를 응원하기 위해 일반인과의 접점으로서의

'디자인 잡화점'을 만들어 고객을 응대하면서

그들의 생각을 듣기도 하고, 그 생각을 전하기도 한다.

그렇게 생각한 시점에서부터 쓰기 시작한 일기가

6년이 지난 지금, 이렇게 책으로 모습을 바꾸었다.

디자이너는 '어떤 존재여야 하는지' 생각해 왔다.

좀처럼 답이 나오지 않다가 어느 날, 우연히 발견했다.

나를 포함한 일본의 많은 디자이너들은 '일본의 디자인'을

생각하지 않고 유럽이나 미국 등 디자인 선진국의

'디자인'을 의식하여 디자인을 하는 경우가 많다.

바로 그것이 잘못된 것이 아닌가 하는 점이다.

즉, 일본을 훌륭한 디자인 선진국으로 바꾸는 것이

디자이너의 임무가 아닐까.

물론 이 생각이 반드시 '올바르다'고 말하기는 어렵다.

이렇게 볼품없는 일본이지만, 그런 점까지도

모두 껴안고 일본의 한 디자이너로 존재하고 싶다.

일본에서 탄생한 것을,

일본의 현재와 미래에 연결해 가는

그런 디자인을 하자.

그렇게 생각했을 때,

업계의 디자이너와 교류하는 것보다

일반인 쪽에 서는 것이 하나의 정답에

이르는 것이 아닐까 하는 느낌이 들었다.

디자이너인 나의 약간 특이한 활동을 기록한 일기는
이른바 업계 내부에 존재하는 디자이너의 그럴 듯한
스타일과는 크게 다르다.
이런 나의 스타일을 '새롭다'고 느끼고 책의 형태로
만들 것을 제안한 이시구로 겐고石黑謙吾 씨, 아스펙트aspect의
다지리 아야코田尻彩子 씨. 블루 오렌지 스타디움의
이노우에 겐타로井上健太 씨, 그리고 같은 디자이너로서
그저 북 디자인을 할 뿐이라며 단순하게 생각하지 않고
그 의미와 의의를 형태로 표현해 준 요리후지 분페이寄藤文平 씨,
멋진 사진을 촬영해 준 우사미 마사히로宇佐美雅浩 씨에게
이 자리를 빌려 진심으로 감사의 말씀을 드린다.

"고맙습니다, 여러분. 다지리 씨 고맙습니다."

"이시구로 씨, 책은 정말 좋은 것 같습니다.
 형태로 남긴다는 책임도 기분 좋은 일이고,
 내가 계기가 되어 한 시대를 장식했다는 느낌이 좋습니다."

"이노우에 씨, 고생 많으셨습니다.
 책을 만드는 데 쏟는 당신의 열의에는 정말 감동했습니다."

나가오카 겐메이

지은이

나가오카 겐메이　1965년 홋카이도北海道 출생. 1990년 일본디자인센터 입사.

이듬해인 1991년 하라 켄야原研哉와 일본디자인센터 하라디자인연구소를 설립.

1997년 일본디자인센터를 퇴사하고 드로잉앤드매뉴얼을 설립.

2000년 디자인업무를 집대성하여 디자이너가 생각하는 소비 장소를 추구,

도쿄 세타가야世田谷의 400평에 이르는 공간에서 디자인과 재활용을

융합시킨 새로운 사업 'D&DEPARTMENT PROJECT'를 시작.

2002년 오사카 미나미호리에南堀江에 2호점을 전개. 같은 해부터

'일본 제조업의 원점을 이루는 상품과 기업만이 모이는 장소'로서의

브랜드 '60VISION'(로쿠마루 비전)을 발안, 1960년대에 제품 생산이 중단된

가리모쿠의 상품을 리브랜딩하는 것 이외에 ACE(가방), 스키보시月星(신발),

아데리아(식기) 등, 12개사와 프로젝트를 진행 중. 이 활동들로

2003년 굿디자인상 가와사키 가즈오川崎和男 심사위원장 특별상을 수상.

2003년 세계적으로 활약하는 창조가들의 목소리를 담은 CD라벨

'VISION'D VOICE'를 제작. 2005년 롱 라이프 디자인을 주제로 삼은

격월간지《d long life design》을 창간. 현재 지역의 젊은 창조가들과 함께

일본의 디자인을 올바르게 구입할 수 있는 스토어 인프라를 이미지한

'NIPPON PROJECT'를 47개 지역에 전개 중. 2007년 11월 홋카이도

삿포로札幌에 1호점 'D&DEPARTMENT PROJECT SAPPORO by 3KG',

시즈오카현静岡縣 시즈오카시静岡市에 2호점 'D&DEPARTMENT

PROJECT SHIZUOKA by TAITA'를 개점. 나가노현長野縣, 야마가타현山形縣,

아이치현愛知縣, 히로시마현広島縣 등 몇몇 장소에 설립을 진행 중.

디자인의 관점에서 일본을 안내하는 가이드북《d design travel》발행 중.

일본디자인커뮤니티 회원.

www.d-department.jp

옮긴이

이정환 경기도 청평 출생. 경희대학교 경영학과를 졸업하고
일본 인터컬트 일본어 학교를 졸업. (주)리아트 통역과장을 거쳐
동양철학 및 종교학 연구가, 일본어 번역가, 작가로 활발히 활동 중.
그는 지금까지 수많은 책을 번역했는데, 그중 디자인서로는
하라 켄야의 『백』이 있으며, 소설로는 『공포, 공포, 공포』
『위대하고 멋진 개이야기』『단서』『충신장』『새타령』『용비어천가』
『봉신연의』『피지의 난쟁이』『이비사』『스푸트니크의 연인』
『왕비의 이혼』경제경영서로는 『도쿠가와 이에야스의 인간 경영』
『오다 노부나가의 카리스마 경영』『손정의 21세기 경영전략』
『남자를 위한 논어』『오프사이드는 왜 반칙인가』『파워 로지컬 싱킹』등.
또한 번역서『세포여행기』는 2005년 11월에 부총리 겸
과학기술부장관으로부터 우수선정도서 우수과학도서로 선정되어
번역작품상을 수상. 지은 책으로는 『개운술』『침묵의 승부사 1, 2, 3』
『관상』『사주』『우리 아기 이름 짓기』등이 있음.
역학 칼럼니스트로도 활동 중.